装置艺术：
一部批评史

[英]克莱尔·毕肖普 著

张钟萄 译

INSTALLATION ART:
A CRITICAL HISTORY

边界计划·雕塑与公共艺术　　　中国美术学院出版社

浙江省版权局著作权合同登记号 图字：11—2021—198 号

责任编辑：何晓晗
装帧设计：空白字符·能动设计事务所
责任校对：王 怡
责任印制：张荣胜

图书在版编目（CIP）数据

装置艺术：一部批评史 / （英）克莱尔·毕肖普著；
张钟萄译 . -- 杭州：中国美术学院出版社，2021.12（2022.7 重印）
（边界计划 . 雕塑与公共艺术）
书名原文：Installation Art：A Critical History
ISBN 978-7-5503-2732-0

Ⅰ . ①装… Ⅱ . ①克… ②张… Ⅲ . ①装置艺术－研
究 Ⅳ . ①J198

中国版本图书馆 CIP 数据核字 (2021) 第 225184 号

装置艺术：一部批评史
[英] 克莱尔·毕肖普 著 张钟萄 译

出 品 人：祝平凡	印 次：2022 年 7 月第 2 次印刷
出版发行：中国美术学院出版社	印 张：10.75
地 址：中国·杭州南山路 218 号 / 邮政编码：310002	开 本：787mm×1092mm 1/16
网 址：http://www.caapress.com	字 数：268 千
经 销：全国新华书店	印 数：1001—3000
印 刷：杭州捷派印务有限公司	书 号：ISBN 978-7-5503-2732-0
版 次：2021 年 12 月第 1 版	定 价：120.00 元

边界计划·中国美术学院雕塑与公共艺术学院

学术顾问：高世名

主　　编：班陵生

副 主 编：郑　靖、余晨星

执行主编：张钟萄

编委：钱云可、黄燕、张润

　　　[英] 克莱尔·毕肖普（Claire Bishop）

　　　[荷] 马尔哈·毕吉特（Marga Bijvoet）

　　　[奥] 菲利克斯·斯塔尔德（Felix Stalder）

致"边界"

高世名

"边界计划"试图展示的，是 20 世纪以来全球艺术界的多元实践与可能方向。自现代主义以来的艺术史证明了，"边界"存在的意义就是为了被超越，所以这个计划的名称本身就暗示了艺术这一实践是无界的。

这个出版计划中的大多数著作都出自我长期关注的作者。2010 年策划第八届上海双年展的时候，我曾经与他们分享过我对全球艺术界的一种观察：当代艺术已经陷入了一场全球性危机，这不是现代主义者那种创造性个体深处的精神危机，而是一种瘟疫般的世界性疲软，或者说，这是一种"系统病"——艺术体制的生产力远远大于个体的创造力，艺术家无法摆脱被艺术系统雇佣的感觉和"社会订件"的命运，在各类双年展、博览会上，到处是仿像和角色扮演。

当时，我希望追问的是：在当代艺术的政治经济学网络中，是什么在抑制着心灵的力量？是什么在阻挠解放的步伐？是艺术系统那只无所不在的"看不见的手"？还是国际艺术市场的"行情"？是千篇一律的国际大展？还是渗透到我们身体深处的大众文化？在现行的由国际话语、国际大展、博览会以及跨国资本所构成的无限—无缝链接的艺术系统中，如何摆脱艺术创造之僵局？如何在这个被全球资本主义俘获的"艺术世界"中发现其内在边界？在美术馆和展览之外、在"体制批判"和"社会参与"之外，当代艺术实践是否能够开拓出一种新型的生产关系？

当然，这里还涉及更根本的问题——艺术家的创作究竟是导向个体之建构？还是引出公共领域之生产？艺术家的"工作"何以成为"作品"？又何以被视为一种"实践"，甚至"生产"？

在艺术史上，我们每每看到个体经由创作从海德格尔所说的常人（Das Man）中脱身而出，成就自我；同样，我们也确切地知道，艺术创造从来都是社会交往系统中的机制化实践；我们甚至被告知——以公共参与为己任的当代艺术竟然不断地被指责为缺乏公共性，正如所谓"机制批判"也早已成为一种机制化创作的套路。

如果果真如这套丛书的作者们所宣称的，艺术是一种"日常生活的实践"，是一种社会

性的生产，是交互主体性偶遇、共享和普遍的连接，是以团体对抗大众，以邻里关系对抗宣传，以千变万化的"日常"对抗被媒体 — 体制定制和买办的已蜕化为意识形态的"大众文化"；那么，这里是否就蕴含着一种超越个体性与公共性、作者性与权威性的"艺术"实践之可能？

福柯曾经建议一个"匿名的年份"，让批评家面对无名氏的作品进行评判。这并不是为了寻求所谓批评的公正性。在他的著名论文《什么是作者？》中，福柯清晰地表达了他的意思："我们可以很容易地想象出一种文化，其中话语的流传根本不需要作者。不论话语具有什么地位、形式或价值，也不管我们如何处理它们，话语总会在大量无作者的情况下展开。""必须取消主体（及其替代）的创造作用，把它作为一种复杂多变的话语作用来分析。"自福柯看来，作者绝不是某种浪漫主义的创造性个体，也不只是可占有的著作权的承担者和享有者，作者作为书中不需要再现的自我，是符号、话语和意义运作的历史 — 社会机制中的一个功能性结构，是意义生产的承担者和媒介。与此同时，作者还往往被视为文本运作的暂行边界，一旦作者的概念被"谋杀"，作品的边界也就烟消云散。在萨德侯爵被承认为作者之前，他的文稿是什么呢？作品的边界又划定在哪里？

在卡尔维诺的《看不见的城市》中，马可波罗与忽必烈汗之间横亘着语言的山峦，未曾学会鞑靼语的旅行家只有通过身体、表情、声音以及旅行包中的各种事物来表意，可汗看着这一切，就好像面对一个又一个沉默的徽章。对可汗来说，他越来越庞大的帝国已成为不可认知之物，只有通过旅行家的故事才能够了解。交流在沉默与猜测中进行，当可汗问道，一旦我认清了所有这些徽章，是否就真正掌握了我的帝国？马可波罗说：不，陛下，那时，您就会消失在符码的国度之中。两人的交流就如同在下棋，所有的一切都围绕棋盘——这个现实的仿像进行。在此，作为中介的仿像不仅是象征权力的交往空间，而且还是现实的真正承担者，对于现实的认知与作用都必须通过仿像这个意义摆渡者才能够进行。那么，对艺术家而言，美术馆—艺术系统是否如棋盘一样，可以成为现实与艺术、公共与个体、社会调查与艺术创造之间的一个中介、一个不及物的象征性交往空间？

此处涉及艺术家创作中的前台—后台的问题。艺术创作的后台一般是指艺术家面对社会现实建构起的自我参考体系，这个体系是艺术家的读本也是弹药库。而如果我们换一个角度看，社会本来就是一件作品，那么艺术家的工作无非就是针对社会这件"元作品"或者"潜在作品"加以注解和评论。于是，作者就是或首先是一个读者。我这么说并不是妄图颠覆艺术与现实的关系，事实上，在这里，我们与古老的模仿论如此接近，所异者，无

非是阅读、观看的对象由自然变成了我们参与、纠缠于其中的社会，甚或因我们而建构、显象的现实。艺术家从来就是身处现实之内，艺术从来就是现实的一种。"参与"假设了我们"置身事外"，假设了艺术与社会之间存在一个边界，而实际上，我们的生命从来都被缠绕在社会现实之中，艺术家的工作与日常生活的实践从来无法分清。当然，我们不是在重提为"艺术而艺术""为人生而艺术"这些老话题，问题在于——人不能认识真实并同时成为真实。

"我愿我的作品成为像手术刀、燃烧瓶或地下通道一类的东西，我愿它们被用过之后像爆竹一样化为灰烬。"几乎所有作者都希望自己的作品能够历经千古，直至永恒，福柯显然表达了一种不同的意见——作品被视为一种起作用的装备，它们被用过之后就像爆竹一样化为灰烬。福柯的这一观点来自一种认识，现实永远比作品更加强悍、有力且深刻，而我们日常所谈论所针对的，只是连绵不断、广阔无边的现实中的一个个破碎分离的镜像，我们所要做的，是在融入、参与中重新组构现实。这种融入和参与不是 20 世纪 60 年代以来傲慢的拯救式的"行动主义"，不是法国理论家们所谓的"日常生活实践"，也不是我们所熟知却早已失却的"批判"或者"革命"，而是加入其中，纠缠进去，正如修真者的入世修行，入的是这个红尘俗世，进的是这个有情世界。

正如尼采所说："一个哲学家对自己最初和最终的要求是什么？是在自己身上克服他的时代，做到不受时代的限制。他凭借什么来征服这个最大的难题呢？凭借他身上让他成为时代产儿的东西。"

<div style="text-align: right">2021 年 7 月</div>

序

班陵生

在中国近现代艺术实践和理论的研究与探索过程中，域外文本的翻译与引介，始终贯通其百年多来的历史进程。从 20 世纪前半叶对基础性西方艺术知识的引进，再到 20 世纪五六十年代对苏联及东欧艺术思想与技术理论的吸收；从改革开放以来对西方现当代艺术讯息与思想的集中输入，到全球化时代对艺术学各学科著述的相关译介，无不在正面意义上为艺术各学科及其专业发展打开了视野，推动了中国艺术教育理论和学科的建设，铸就起中国当下艺术教育的价值链条。

然而，也正是此价值链的构建，与其他学科相比，让我们认识到，中国的艺术学在西学引介的经纬之构上还不够，仍有所欠缺。特别是在今日之"后全球化"及新科技时代，如何在接续与反思艺术历史的同时，从繁杂的思想碎片中构建起一种艺术的新视域或一种可被感知的价值期待，在一个更高的层面上睁眼看世界，引介之路仍需延伸和拓展。

由中国美术学院雕塑与公共艺术学院发起的"边界计划·雕塑与公共艺术"，正试图以此为导向，选择在全球当代艺术理论研究与批评领域内颇受关注的作者著述，力图让我们在历史与批评的语境中感知雕塑与公共艺术发展的起承转合及其现象与意义的流变，呈现与艺术作为一个"形象"的文化和社会意义相关联的普遍性问题。然而，这里应强调的是，"边界计划·雕塑与公共艺术"并不试图搭建一个史论话语，从而叠加一套纯然的理论研究，而是尝试提倡一种"阅读"的过程，让众多艺术的"形象"都被置入其中。在这个过程中，读者能感知到那些被提示的阅读语汇以及它在一个更大的语境中的位置，从而使我们在睁眼看世界的同时，为中国艺术教育的研究、教学及社会参与等领域的弛展拓新提供思想资源与动力，以有形的问题边界，演绎艺术实践的无界。

作为中国近百年现代美育的重要践行者，中国美术学院雕塑与公共艺术学院深信，在一个多维多层转型的时代接口，随着中国雕塑人放眼世界而积为精进，中国当代雕塑与公共艺术自主性的创造性发展值得期待。虽挂一漏万，然襟抱无垠。

2021 年 7 月 29 日

边界计划·雕塑与公共艺术

张钟萄

"边界"是由中国美术学院雕塑与公共艺术学院发起的研创计划。

20 世纪以降，艺术的演变风起云涌，从艺术中的媒介 / 材料拓展、空间实验，到观念行动，雕塑都不可或缺，甚至位居核心。从西方的主流叙事看，当现代主义艺术（理论）占据一席之地时，率先奋起反抗者正是雕塑家，更不论在 20 世纪早期，由雕塑家掀起的媒介 / 材料更新，以便更敏锐地感知工业社会。在当代中国的艺术革新、城市建设、国家叙事，乃至学科建设等过程中，雕塑的地位也毋庸置疑。

一般而言，"公共艺术"的起源与界定并无定论，有的以公共空间为基准；有的以带有政治内涵的公共性为基调；有的则以创作资助的来源为基础；还有人认为，法律法规在公共艺术的演进中扮演着重要角色。无论如何，可以确认，"公共艺术"与"雕塑"密不可分。甚至可以说，公共艺术的演进与雕塑的发展并行不悖，这从二者在中国美术学院的学科建制、师承实践与发展脉络便可见一二。

"雕塑与公共艺术"是"边界"的研究出版版块中的第一个方向，它希望以"雕塑与公共艺术"为视角，绘制艺术版图中的微观路径与流动状态。微观路径旨在展示系统中的细节，流动状态则彰显部分之间的关系与有待生成的进程，但二者处于递归与反馈回路中；加上"边界"立足于中国美术学院这类擅长实践的教、学、研主体，因此，"雕塑与公共艺术"更多选择偏重实践，或分析作品的研究。

深入浅出的分析、丰富详实的材料，加上不断拓展的诉求，是我们所选书籍的共同特征。如果说强调"分析"是为了剖析作品与艺术现象，而看中"材料"是为了绘制历史之所是，那么选择"不断拓展"则是为思考与革新抛砖引玉。最终，引向艺术家如何认知、看待、塑造，改变这一切，并为此而**承担责任**。

国立艺术院（中国美术学院的前身）的首任院长林风眠在回答艺术是什么时说：

"这个答案，我们再不能从复杂的哲学的美学上去寻求一种不定的定义（请参阅各种美学史），我以为要解答这种问题，应从两方面观察：一方面寻求艺术之原始，而说明艺术之由来；一方面寻求艺术构成之根本方法，而说明其全体。"（《东西方艺术之前途》）

也可以说，我们在百年后启动"边界"主要不是追问何处是边界，毋宁说，边界的显隐犹如地壳运动，不断冲击回答和提问，那么留待后人探索的便不止边界本身，还有更为广袤的海陆版块和迁移之势。

2021 年 7 月

致谢

衷心感谢约翰·海耶斯（John Hayes）、玛格丽特·伊弗森（Margaret Iversen）、迈克尔·纽曼（Michael Newman），尤其要感谢弗朗西斯·马纳科达（Francesco Manacorda）。

本书的研究得到位于利兹的亨利·摩尔研究所、位于赫尔辛基的北欧当代艺术研究所，以及位于伦敦的皇家艺术学院的支持。

目录

导言

"装置艺术"是一个宽泛的术语，指观众实际进入其中的艺术类型，它们通常被描述为"剧场化""沉浸式"或"体验式"的。但今天以此之名而创作的作品，在外观、内容和范围上的多样性，以及关于这个词的自由使用，几乎排除了它的任何意义。如今，"装置"一词已经扩展到描述在任何特定空间中，对任何物体的安排／布置，甚至可以畅通无阻地应用于传统的艺术作品。

但艺术装／置[1]与装置艺术之间存在一条微妙的界限，这种模糊性，从它自 20 世纪 60 年代被使用以来便一直存在。在此十年间，"装置"一词被艺术杂志用于描述展览的安排方式。关于摄影文献的这种安排，被称为"装置摄影（Installation shot）"，这导致以它来描述某一类作品时，这些作品，将整个空间当"装置作品"用。从那时起，一件艺术作品的装／置（an installation of works of art）与"装置艺术"（installation art）之间就开始有了区别，装置艺术已经变得越来越模糊。

这两个词的共同点是希望增强观众的意识，让他们意识到物件是如何在空间中安放（安置）的，意识到我们的身体对此的反应。但它们之间也存在重要区别：一件艺术的装／置，对于它所包含的单个作品来说位居其次，而在一件装置艺术中，空间与其中的元素组合被认为是一个整体，一个单一的实体。装置艺术创造了一个情境（situation），观者能实际进入其中，并坚持将之视为一个单一的整体。

因此，装置艺术不同于传统的媒介（雕塑、绘画、摄影、录像），它由此乃是一个实际的存在（presence），直面观众。装置艺术不是将观众想象成一双无形之眼，继而在远处观察作品，而是将观众预设为一个有形的观者，拥有像视觉一样高度发达的触觉、嗅觉和听觉。坚持观者的实际在场，可以说是装置艺术的关键特征。

这种想法并不新鲜。在《从边缘到中心：装置艺术的空间》（1999 年）一书的开头，朱莉·里斯（Julie Reiss）就强调，在试图定义装置的过程中存在几个反复出现的特征，其中之一便是"观者在某种程度上被认为是完成作品的构成部分"。但这一点，在她的书中仍然没能发展。然而，倘若如里斯所言，观者的参与"对装置艺术来说是如此不可或缺，以至于没有身临其境的体验，那么分析装置艺术将会困难重重"，那么接下来的问题便是：谁是装置艺术的观众？他或她以何种"参与"进入作品？何以装置不遗余力地强调第一手

1. 考虑到装置艺术作品的安装与设置，在涉及动词含义时，译者处理为"装／置"。——译注

的"经验"，它所提供的又是何种"体验"？[2] 本书试图回答这些问题。因此，它是一本关于装置艺术的理论书——关乎装置艺术何以存在和为什么存在，也是装置艺术的一部历史。此外，装置艺术已经拥有一部越来越规范的演变史：就西方艺术来说，它横跨 20 世纪，总是从埃尔·利希茨基（El Lissitzky）、施威特（Kurt Schwitters）和杜尚（Marcel Duchamp）开始，接着讨论 20 世纪 50 年代后期的环境艺术（Environments）与偶发艺术（Happenings），再以雕塑向 20 世纪 60 年代的建筑点头致意，最后论证装置艺术在 20 世纪 70 年代和 80 年代的崛起。这个故事通常以它的神化而告终，因为在 20 世纪 90 年代，它成了受体制认可的卓越艺术形式，这在纽约的古根海姆（Guggenheim）和泰特现代（Tate Modern）的涡轮大厅等大型美术馆的装置中最为明显。

虽然这种按时间顺序排列的方法，准确地反映出装置艺术发展的不同时刻，但它也强行将不同的、不相关的作品进行相似化的处理，这对我们澄清"装置艺术"的实际含义并无多大裨益。其中一个原因是，装置艺术并不共享直接的发展史，它受到的影响是多样的：建筑、电影、行为／表演艺术、雕塑、戏剧、布景设计、策展、大地艺术与绘画，都在不同时刻影响过它。与其说这是一部历史，不如说是几部平行的历史，其中每一部，都演绎着特定的关切。这种多重历史，在今天表现为以装置艺术为名的作品的多样性，其中的任何一类影响都可以同时显现。有些装置作品将你带入一个虚构的世界，宛若电影或戏剧布景；而另一些，则几乎不会提供视觉刺激，只提供最低限度的感知线索；有些装置是为了提高你对特定感官（触觉或嗅觉）的认识；而另一些，似乎偷走了你的自我存在感，将你的形象折射到无限的镜面映射中，抑或让你陷入黑暗；还有一些并不鼓励你沉思，坚持要你行动起来——写写画画，喝杯酒，或与人交谈。这些不同类型的观看经验表明，对装置艺术史采取不同的方法是必要的：一种不关注主题或材料，而是关注观众经验的方法。因此，本书的结构围绕四种——虽然可能还有更多——研究装置艺术史的方法展开。

2. 关于 experience 一词，译者根据上下文语境处理为"经验""体验"。艺术经验是美学／艺术研究中的一个核心术语，但考虑到它的动词含义，以及在"欣赏"装置艺术时的过程特性，有时译作"体验"。——译注

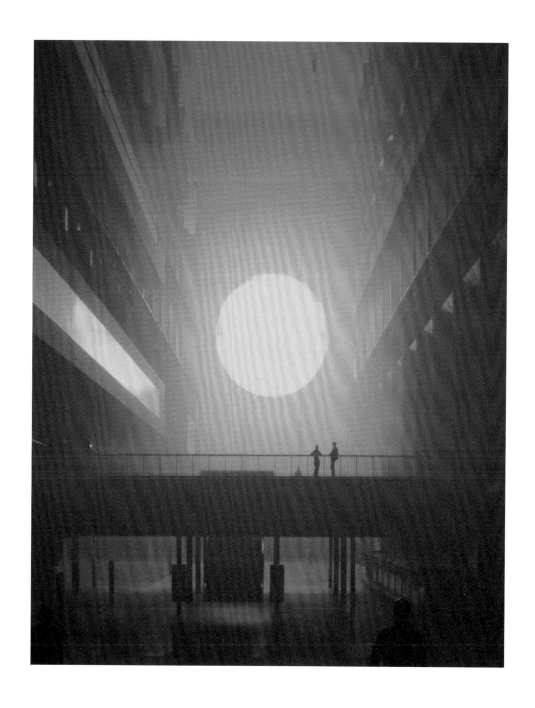

奥拉维尔·埃利亚松,《天气计划》, 泰特现代美术馆, 伦敦, 2003 年 10 月至 2004 年 3 月

迈克·尼尔森，《乌洛波洛斯蛇的宇宙传说》（特纳奖装置）泰特不列颠美术馆

伦敦，2001 年 11 月至 2002 年 1 月

就像"装置艺术"一样，"经验／体验"是一个颇具争议的术语，在许多不同的哲学家手中得到诸多不同的解释。但每一种经验理论，都指向一个更基本的概念：构成经验之主体的人。本书的章节，围绕装置艺术为观众构建的四种经验模式展开——每一种模式都意味着不同的主体模型，而每一种模型，又都会产生一种独特的作品类型。这些并不是远离艺术之生产背景的抽象观念，相反，正如我们将要论证的那样，这是 20 世纪 60 年代后期的装置艺术作为一种艺术实践模式的概念化，及其批评接受的组成部分。它们应该被认为是四把火炬，足以点亮装置艺术的历史，其中每一把，都让不同类型的作品闪亮登场。

第一章围绕着心理学，或者更准确地说，是精神分析的主体模型展开。西蒙德·弗洛伊德的著作是超现实主义的基础，1938 年的"国际超现实主义展"，是本章所讨论的装置艺术类型的典范——将观众引入心理上颇具吸引力的梦境环境作品中。第二章，以法国哲学家莫里斯·梅洛－庞蒂（Maurice Merleau-Ponty）为出发点；他的《知觉现象学》（*The Phenomenology of Perception*，1962）的英译本，对 20 世纪 60 年代的艺术家和批评家将极简主义雕塑理论化，以及关于观者对这种作品的高度身体经验的理解至关重要。因此，装置艺术的第二种类型，围绕观看主体的现象学模式来组织。第三章回到弗洛伊德，特别是他在《超越快乐原则》（*Beyond the Pleasure Principle,* 1920）中提出的死亡冲动理论，以及雅克·拉康（Jacques Lacan）和罗兰·巴特（Roland Barthes）在 20 世纪 60 年代和 70 年代对该文本的重新审视。因此，本章讨论的装置艺术类型，围绕这些对晚期弗洛伊德及其力比多退缩（libidinal withdrawal）和主体解体（disintegration）观念的不同回溯展开。最后，第四章探讨了一种将装置艺术中被激活的观众当作政治主体的类型，也考察了后结构主义关于民主的批判——如拉克劳（Ernesto Laclau）和墨菲（Chantal Mouffe）的批判——对装置艺术中的观者概念造成的不同影响。

那么，我们的论点是，装置艺术预设了一个观看主体，这个主体从身体上进入作品，以体验它，并且可以根据它们为观众所构建的经验类型对装置作品进行分类。当然，也可以说，所有艺术都预设了一个主体——只要它是由一个主体（艺术家）创造，并被另一主体（观众）所接受。然而，在传统绘画和雕塑的情况下，这三方的每一个元素都是由艺术家和观众组成。交流（艺术家—作品—观众）是相对分散的。相比之下，从 20 世纪 60 年代开始，

装置艺术试图从根本上打破这种模式：艺术家不再制作一个自足的对象，而是开始在特定的地点创作，整个空间被当作一个单一的情境，观众进入其中。然后，艺术作品在这个展览期结束后被拆除，而且往往被销毁，这种短暂的、响应场域的议程，进一步坚持观众的亲身体验。

装置艺术与观者之间这种特殊且又直接的关系的结构方式，反映在对这类作品的写作过程中。很明显，很难讨论某人并未亲身经历的作品：在大多数情况下，你必须在现场。这在很大程度上影响了书中的案例选择，这些作品都是我亲身经历过的作品，也包括那些在别人的观看体验中特别强烈，或成为有趣的观察焦点的作品的结合。所有这些描述，都无法避免主观性倾向，这再度证明一个事实，即装置艺术作品是以观者为对象，并要求观众在场。[1] 如何用照片来说明装置，这又进一步强化了这点。通过二维图像，很难将一件作品视觉化为三维空间，而且，由于需要身处装置作品的内部，摄影文献的效果甚至不如被用来再现绘画和雕塑的效果好。值得牢记的是，许多艺术家转向装置艺术，正是因为希望将视觉经验扩展到二维之外，并提供一种更生动的替代方式。

激活与去中心化

本书还提出一个论点：装置艺术与观者的关系史，由两个理念支撑。第一个是"激活"观看主体的理念；第二个是"去中心化"的理念。由于每件装置艺术作品都直接面向观众——仅仅因为这些作品的尺寸大到足以让我们进入其中——我们的经验，与对传统绘画和雕塑的经验明显不同。装置艺术不是**表现** 3 质地、空间与光线等，而是直接将这些元素**呈现**，供我们体验。这就引入了对感官直接性的强调、对身体参与的强调（观者必须走进作品和围绕作品），以及对成为作品之一部分的其他观者的高度意识。许多艺术家和评论家都认为，为了体验作品，观众需要在作品中走动，这激活了观众，而非简单地要求视觉上的沉思（它被认为是被动且分离的）。此外，这种激活，被认为具有解放性，因为它类似于观者参与世界。因此，"被激活的观者身份"，与社会政治舞台上的积极参与之间隐含着一种转换关系。

3. 此处格式与原版书保持一致，加粗表示强调，后文同。——译注

8

"去中心化主体"概念与"激活"同时存在。20 世纪 60 年代末，关于透视的批评性著述不断增加，其中很多内容都以全景式，或男性化的"凝视"概念来影响 20 世纪早期的透视理论。在《作为象征形式的透视》（*Perspective as Symbolic Form*，1924）一书中，艺术史家欧文·帕诺夫斯基（Erwin Panofsky）认为，文艺复兴时期的透视将观者置于画中所描绘的假想"世界"的中心；透视线及其在画面地平线上的消失点，与站在它面前的观者双目相连。在以中心为中心的观者，与他面前展开的绘画"世界"之间，存在一种等级关系。因此，帕诺夫斯基将文艺复兴时期的透视，等同于理性和自省的笛卡尔式主体（"我思故我在"）。

20 世纪的艺术家一直想以各种方式打破这种等级模式。人们会想到立体主义的静物，其中同时表现着几个视角，或者利希茨基在"泛几何学（pangeometry）"（在第二章末尾讨论）中的想法。在 20 世纪 60 年代和 70 年代——传统的透视结构在艺术作品和观众之间的关系越来越多地引发"占有""视觉掌控"和"中心化"的批评论调。装置艺术的兴起与主体去中心化理论的出现，是本书的基本假设之一。这些理论在 20 世纪 70 年代大量涌现，大体上可以描述为，后结构主义试图为文艺复兴时期的透视中隐含的观者观念提供另一种选择：即后结构主义理论认为，每个人本质上都是错位的、分裂的，是与自己不一致的，而非一个理性的、中心化的、连贯的人本主义主体 [2]。简而言之，它指出，将我们的状况视为人类主体的正确方式，是将我们的状况视为碎片化的、多重的和**去中心化**的，这一切，是由潜意识中的欲望和焦虑，通过相互依存和差异化的方式与世界的关系，或已有的社会结构导致。这种**去中心化**，尤其影响到那些同情女性主义和后殖民主义理论的艺术批评家的写作，他们认为，主流意识形态延续的"中心化"幻想是大男子主义的，也是种族主义和保守的；这是因为没有一种"正确"看待世界的方式，也没有任何有特权的地方可以做出此类判断。[3] 因此，装置艺术的多重视角，被认为是在颠覆文艺复兴时期的透视模式。因为它们使观者无法从任何一个理想的地方观察作品。

考虑到这些理论，应当对本书的历史和地理范围略做说明。尽管仅在过去的一年中，就有大量的装置生产出来。但四十年来，这里介绍的大多数例子都是 1965 年至 1975 年的作品，其中有不少是 1965 年的作品。在这十年间，装置艺术步入成熟期。因为正是在这个时候，装置艺术背后的主要理论脉络成为关注的焦点：高度的直接性、去中心化的主体（巴特、福柯、拉康、德里达），以及作为政治意味而被激活的观者身份。这十年还见证了利希茨基、皮特·蒙德里安、瓦西里·康定斯基和库尔特·施维茨等人对前装置艺术的重构，本

书讨论了其中一些现代主义的先驱，以强调装置艺术背后的许多动机并非后现代主义所独有，而是横跨二十世纪历史轨迹的一部分。

这也是为什么本书的研究领域或多或少停留在西方视野中，尽管事实上装置艺术现在是一个全球现象——从世界范围内非西方艺术家对双年展的贡献便可看出。为了让本书专注于装置艺术的一个方面，即它的观看主体，本书没有讨论那些非西方艺术家的作品。他们希望让观众沉浸其中，或激活观众来自不同的传统的愿望。

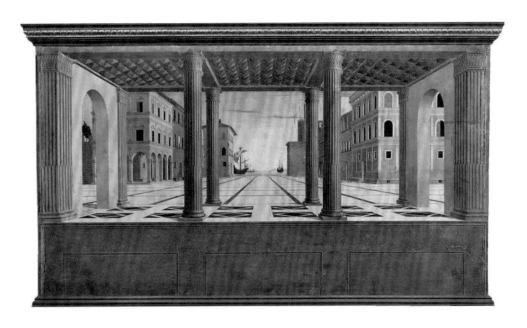

弗朗西斯科·迪·乔治·马尔蒂尼，《建筑视图》，柏林国家博物馆，柏林，1490 年至 1500 年

第一章 梦境

在煤袋下，透过烤咖啡的香气，在床铺与芦苇丛中，录音机可以让你听到气喘吁

吁的特快列车的噪音，在梦与想象力的车站里，开启在主线出发站台上的冒险……

——乔治斯·胡戈 [1]

总体装置

在《从公寓飞向太空的人》（*The Man Who Flew into Space from His Apartment,*
1985）中，俄裔美籍艺术家伊利亚·卡巴科夫（Ilya Kabakov, 1933— ）为观众上演了
一个叙事性的场景。你进入一个装饰简陋的走廊，其中一面墙上挂着大衣和帽子；另一面墙
上是一个架子，架上放着一些裱好的文件。文件是关于一起事件的三份报告——一名男子从
他的公寓飞向太空——表面上看，是与逃跑者同住一个公寓的三名男子向警方提供的。环顾
走廊，你能看到一个破败的木板门，从缝隙中窥视，能看见一间杂乱无章的小卧室，里面散
落着海报、图表和碎片，一个自制的弹射器与座椅，天花板上还有一个洞。在卧室一角，有
一个街区模型，它以一根细细的银线从其中一个屋顶上飞出。卡巴科夫将这种类型的作品称
为"总体装置（total installation）"，因为它呈现的是一个让观众身临其境的场景：

> 整个装置的主要演员（actor），其中的一切所针对的主要中心，想要达到的所有目
> 的，都是观众……整个装置只导向他的感知，装置的任何一点、任何结构，都是导向
> 它应该给观众留下的印象，只有他的反应是预料之中的。[2]

卡巴科夫把观众（viewer）称为"演员"，这很重要，因为他的作品被描述为"剧场
化的（theatrical）"，意为一种戏剧或电影场景。卡巴科夫本人也经常将自己的作品与戏剧
相提并论，他认为，装置艺术家是"一位结构良好的戏剧'导演'"，而房间中的所有元素，
都有"情节"功能：比如照明，像对声音和读物的运用一样，它对于将观众从空间的一部
分吸引到另一部分起着重要作用。

自从20世纪80年代末离开苏联后，卡巴科夫已成为当今世界最成功的装置艺术家之一，
而他的著述，也是艺术家将装置艺术理论化的最全面的尝试之一。然而，"总体装置"这一

概念提供了一种非常特殊的观看经验模式——不仅让观众在物理上沉浸于三维空间，而且具有**心理上的**专注性。卡巴科夫经常将"总体装置"的效果描述为"吞没"：我们不仅被一个物理场景包围，还被作品"吞没"；我们"潜入"其中，并"沉浸"其中——宛若阅读一本书、观看一部电影或做梦。本书希望表明，尽管电影、戏剧、阅读和梦境提供了截然不同的体验，但它们与装置艺术的共同点，是一种心理专注的品质。因此，后文将聚焦卡巴科夫所提到的那种特殊模式——梦境，并论证，这为我们体验某一特定类型的装置艺术提供了最接近的类比。

梦境

西蒙德·弗洛伊德的《梦的解析》（1900 年）对"梦是什么，以及我们应该如何解释梦"给出了精神分析的定义。对于弗洛伊德来说，梦的体验有三个主要特征：第一，它主要是视觉的（"梦基本上以图像的方式进行思维"），尽管它可能包括听觉片段，并呈现出一种更类似于意识知觉，而非记忆的感官生动性（"梦构建了一种**情境**，我们似乎并非在**思考**，而是在**体验**"）。梦的第二个特征，是它具有复合结构：如果当作一个整体来看，它将显得毫无意义，只有当它被分解成诸多构成要素时才能被解释，颇像一个字谜。[3] 最重要的是，弗洛伊德认为，梦不是为了"解码（decoded）"，而是通过自由联想来分析——换言之，允许意义通过个体的情感与语言联系而产生。梦的每个元素都能被一个联想词或音节所替代，这是梦的第三个主要特征。

这三个特征——意识知觉的感官直接性、一个复合结构，以及通过自由联想来阐明意义——与卡巴科夫描述的在"总体装置"中的观看体验模式完全一致。我们根据想象，将自己投射到一个身临其境的"场景"中，这个场景需要创造性的自由联想来阐明意义；为此，装置的组合元素被一个一个地"象征性"解读——作为叙事的隐喻部分。将梦境当作这种类型的装置作品的比喻是否合适？卡巴科夫关于"总体装置"是如何在观众身上运作的描述便证实了这一点："总体装置的主要动力，它赖以存在之物——就是开启联想、文化或日常类比，开启个人的记忆之轮。"换言之，装置促使观者产生有意识与无意识的联想：

　　熟悉的环境与人为的错觉，将徘徊于装置中的人带入个人的回忆之廊，从记忆中，唤起一波波相近的联想，而这些联想，直到此时都安然沉睡于深处。装置只是撞击、唤醒、触动他的"深处"，这类"深层记忆"从深处喷涌而上，从内部攫取装置观者的意识。

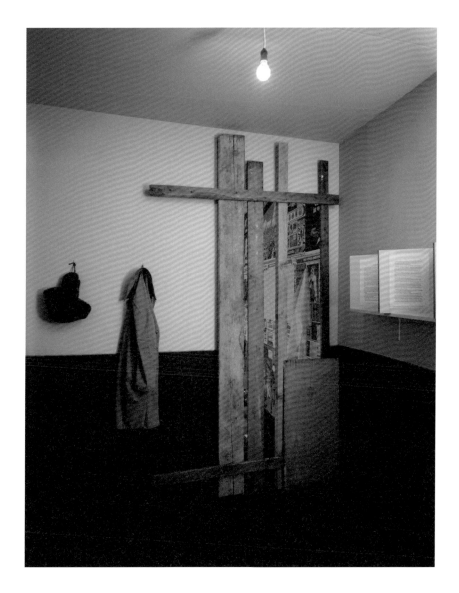

伊利亚·卡巴科夫，《从公寓飞向太空的人》，乔治·蓬皮杜中心，巴黎，1985 年

而且，这类"联想之浪"并不单纯是个人的，它还具有文化特殊性。《飞向太空的人》原本是一件名为《十人》（Ten Characters, 1988）的大型装置的一部分，它由 17 个房间组成，被设想为是一个带有厕所和两间厨房的公共公寓，在公寓中，每个房间都住着不同个性的人。卡巴科夫用他们在每个空间留下的物品来表现人物，邀请我们去幻想公寓居民的复杂心理内涵：《从不丢弃任何东西的人》（他收藏了大量毫无价值的物品）、《无才的艺术家》（精选平庸的社会主义现实主义绘画），到《作曲家》《拯救尼古拉·维克托洛维奇的人》等。这件装置，就像卡巴科夫后来的许多作品一样，暗指苏联时期的一般化生活、体制化的空间——学校、厨房、公共公寓——但他也希望，这些作品呈现出西方人可立即识别的一类地方，他认为，这些地方"原则上已然存在于每个人的过往经验之中"。因此，观众遇到这些作品时，"就像遇到他个人的、非常熟悉的过去"，而整个装置，卡巴科夫写道，能"将一个人导向自身内部，诉诸他的内在中心，他的文化与历史记忆"。

在《论总体装置》中，卡巴科夫提出了许多关于装置艺术的论点，其中有几条值得重申，因为它们是 20 世纪 60 年代以来相关舆论之总体基调的缩影。他认为，在一系列艺术形式（包括壁画、圣像和绘画）中，装置是最新且占主导地位的趋势，它们都是"世界的模型"。他说，事实上，装置在观者看来应该是"无数'绘画'的万花筒"。至此，我们遇到在讨论这类装置艺术的文本中经常出现的两种观点：一是"梦境"装置的沉浸特质与绘画的专注性特征有某种关系；二是传统的视角被装置艺术所提供的多元视点所颠覆。[4] 在卡巴科夫看来，确认装置在这一脉络中的位置，在于它是不可商品化的对象。当壁画刚出现时，它是自身世界的一个"非物质"模式。随着它的衰落，壁画（就像圣像和绘画一样）变得越来越"物质（material）"和"现实（real）"，也就是说，它成为一种商业化的和用于交换的产品。卡巴科夫称，这也是装置艺术的特点：

> 它在我们的实践中，同样是绝对非物质的、不现实的，它的整个存在，都在反驳盈利原则……没有作者，装置便不能重复，那么它是如何组合在一起也将无法理解。由于美术馆缺乏足够的空间，因而几乎不可能永久地展出一件装置作品。……装置作品会遭遇藏家坚定的敌意，他们没有存放它的地方，也不具备将之保留的条件。在另一个地方复制，或重建装置是不可能的，因为它通常是"绑定"的，只为特定的空间而设计。它是不可重现与再现的，通过一张照片对它几乎不会有任何印象。

尽管卡巴科夫自己的装置作品在世界各地被成功收藏、巡展、储存和拍摄，但这些——正如我们将要看到的——关于装置艺术的论证早已经被排练过了：它的规模和场域特性（site-specificity）规避了市场[4]，而它的沉浸性，则抵制作为二维图像的复制技术，从而将重点重新放在观众存在于其中的空间上。

国际超现实主义展

卡巴科夫的许多装置——尤其是那些模仿美术馆的装置——都侵犯了策展人的角色，几乎到了完全篡夺其地位的地步。今天，人们普遍观察到，一个展览钟的悬挂——墙上作品的顺序、房间的照明和布局——决定了我们对被展示之艺术的看法，但这种较高的意识，是一个相对较新的发展。对于 20 世纪早期的前卫派来说，将悬挂展示出来，被认为是一种补充他们在艺术实践中的激进论战的方式，也预示着他们与当时的审美惯例之间的距离。1938 年、1947 年和 1959 年在巴黎，以及 1942 年在纽约举行的"超现实主义展"便是这一趋势的最佳案例，展览的悬挂被称为"意识形态的悬挂"。[5] 近年来，1938 年的"国际超现实主义展"已成为装置艺术的先驱，与其说是因为它汇集了单个的绘画和雕塑，不如说是因为它在展览方式上的创新。该展经常被称为"杜尚的煤袋（Duchamp's coal sacks）"，但这些煤袋仅组成了装置的一个元素，由曼·雷（Man Ray）、萨尔瓦多·达利（Salvador Dali）、乔治斯·胡戈（Georges Hugnet）参与，本雅明·皮内特（Benjamin Peret）同样发挥了重要作用。在总制作人（generur-arbitre）马塞尔·杜尚的指导下，这件复杂装置的完成无疑是一个合作项目。

1938 年的展览，在巴黎最具慧眼的画廊之一的波尔多画廊（Galerie des Beaux-Arts）举行，展览试图改变这个著名空间的宏伟装饰，它们与超现实主义的美学格格不入。乔治斯·胡戈记录了将画廊内部隐藏起来的愿望是如何迅速成为展览的首要任务：红色天花板上挂着1200 个脏兮兮的煤袋——里面装满报纸，看起来很有体积感——遮挡了从天窗洒下来的明亮阳光。地板上散落着枯叶和软木碎片，四角各摆放着一张路易十五风格的床，床单皱巴

4. 关于当代艺术中的"场域特性"或"特定场域"作品，请参阅全美媛：《接连不断：特定场域艺术与地方身份》，该书收录于"边界计划·雕塑与公共艺术"系列丛书中。——译注

伊利亚·卡巴科夫，《从公寓飞向太空的人》，乔治·蓬皮杜中心，巴黎，1985 年

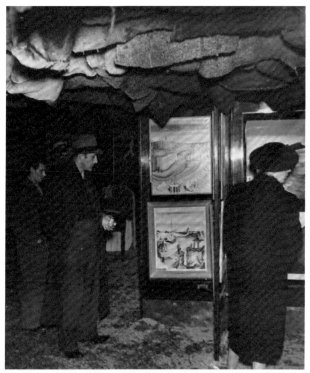

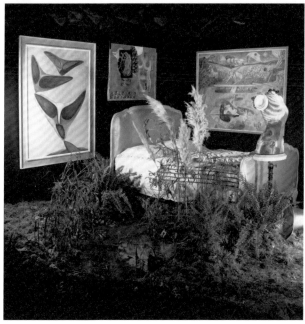

"国际超现实主义展",波尔多画廊,巴黎,1938年1月至2月

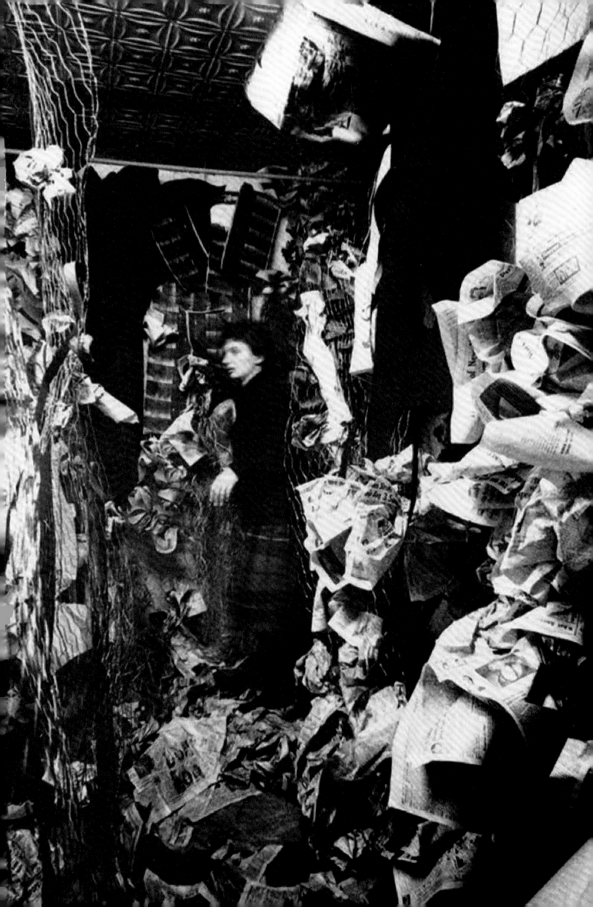

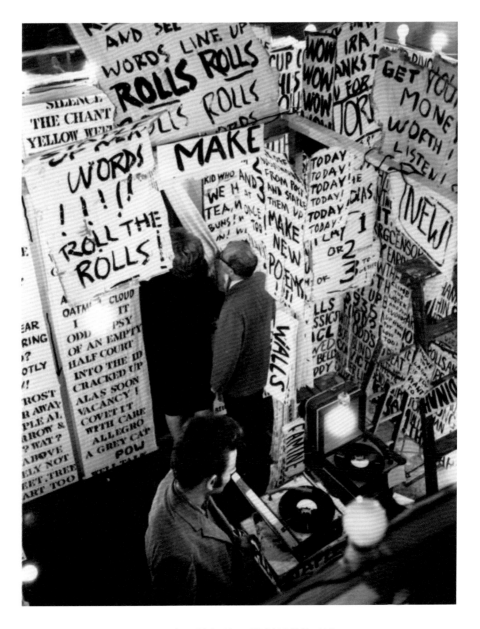

（左图）阿兰·卡普罗，《苹果圣殿》，贾德森画廊、贾德森纪念教堂，纽约
1961 年 11 月至 12 月（拍摄者：罗伯特·迈克尔罗伊）

（上图）阿兰·卡普罗，《词》，斯莫林画廊，纽约
1962 年 9 月 11 日至 12 日（拍摄者：罗伯特·迈克尔罗伊）

巴的。其中一张床的旁边，是一个由萨尔瓦多·达利制作的池塘，池中有睡莲，周围遍及芦苇、苔藓、玫瑰花和蕨类植物。展览中央的房间能直接吸引观众的感官：诗人本雅明·皮内特安装了一台咖啡烘焙机，"让整个房间充满奇妙的味道"，而疯人院因犯那令人不安的歇斯底里的背景录音也弥漫在画廊中，正如曼·雷记录的，它们"切断了观者的任何笑容和开玩笑的欲望"。[6] 空间中央的一个火炉，被展览中唯一的一块空地包围，而作品本身则被挤在旋转门、基座和这个单调的环境边缘的墙壁上。

开幕当晚，展览在黑暗中进行。曼·雷设计了一种方法，用隐藏在面板后的舞台灯来照亮展览，当观者走近作品时，舞台灯会给画作提供戏剧性的泛光。[7] 但直到开幕，一切都尚未准备就绪——这让艺术家大为恼火，他们的作品全然陷入黑暗。因此，参加开幕的嘉宾都获得了马自达公司的手电筒，用它在展览中穿梭。[8] 考虑到超现实主义对梦和无意识的兴趣，那么这种在夜间相遇便是一个恰如其分的解决方案，因为它唤起了弗洛伊德对精神分析与考古的比较：观者扮演着挖掘机的角色，逐个揭开作品的神秘面纱，仿佛是检索分析，以照亮每个艺术家的黑暗无意识心理与阴暗的内容。

与卡巴科夫的装置作品不同，在 1938 年的装置作品中，煤袋、池塘、床和火炉并非公认的文化象征，它们的存在和并置，只是为了在观者的脑海中引发新思考。事实上，乔治斯·胡戈用一个铁路的比喻来形容这场展览是"想象与梦想的车站"，是观者无意识的自由联想的出发台。[9] 他写道，悬挂的煤袋就像一台"蒸汽压路机"，"在我们感官的城墙上造成一个巨大的突破，以至于被围困的城堡受到我们的梦想、欲望和需求的英勇冲锋的碾压"。胡戈的语言唤起了一种充满心理冲击的体验模式，它既令人不安，又让人愉悦，安东烈·布列东（Andre Breton）将其描述为"抽搐之美（convulsive beauty）"：面对一个看似无害的物体或事件，一种"非同寻常的幸福与焦虑，惊恐、喜悦和恐惧相混合"的短暂体验——可一旦被分析，就会对主体有所启发。[10] 这种令人不安的欲望和焦虑的存在，被许多超现实主义艺术家认为具有革命潜力，因为它威胁到了资产阶级礼仪和社会规矩的虚伪外衣。1938 年，"超现实主义展"中的"梦境"可被看作是一种类似的尝试，它向观众展示了一种心理上的遭遇，以此来打破和动摇传统的思维模式。每一个角落里的凌乱的床，都是梦境中不可预知的、非理性的意象。

刘易斯·卡丘尔[5]（Lewis Kachur）曾指出，把超现实主义的公共展览领域看作是"画出来的梦"、达利—马格里特这一群体的翅膀，换句话说，在他们的画作中描绘的世界的现实表现将是有意义的。[11]1942年，杜尚为纽约"超现实主义第一文本展"所做的装置《一英里长的绳子》(Mile of String)，采用了更为抽象和更具姿态的方式，用一英里(约1609米)长的绳子在空间中纵横交错，以阻碍人们清晰观看展出的画作。他的不敬姿态，预示着生于1927年的阿兰·卡普罗（Allan Kaprow）在1956年杰克逊·波洛克去世后，将更持久地参与抽象主义的创作。

卡普罗认为，波洛克对艺术的贡献有三。其一，他的全幅画作——在地板上且从各个角度进行创作——摒弃了传统的构图，无视画框，支持"同时向各个方向发展的连续体"；其二，波洛克的行动绘画是表演性的：他在绘画中工作，而这个过程是"在"绘画中进行的，"滴画之舞……近乎仪式本身"；其三，艺术家、观者与外部世界的空间变得可以互换。波洛克的绘画法是舞蹈性的，观者自己必须感受到他的绘制的物理影响，"让它们纠缠和攻击我们"。[12]那么，在形式、技巧和接受度上，波洛克的作品对后来的一代人提出了挑战。

虽然墙面大小的壁画可能是应对这一挑战的最明显方式，但卡普罗拒绝这一解决方案，因为它既是二维的，也是属于画廊的。值得牢记的是，此时——20世纪50年代末——抽象表现主义绘画为在世的艺术家带来了前所未有的高价，并在纽约的商业画廊中掀起一股热潮。卡普罗希望否定的正是这种以市场为导向的空间，他开始利用二手材料和拾得的物品制作沉浸式环境。对他来说，商业画廊是"死气沉沉"的、无菌的，是供人观看且不可触碰的空间——他不屑于发生在里面的"可爱灯光、黄褐色地毯、鸡尾酒和礼貌交谈"，而是希望制造生动且"有机""肥沃"，甚至"肮脏"的环境。[13]市中心的Loft空间，如鲁本（Reuben）画廊、汉萨（Hansa）画廊和贾德森（Judson）画廊（都位于进步的贾德森教堂的地下室），成为克莱斯·奥登伯格（Claes Oldenburg）、金·戴恩（Jim Dine）和卡普罗等艺术家的首选场地，他们选择制造沉浸式的"环境"。因此，装置艺术的发展与对传统艺术画廊的排斥紧密相连。

卡普罗转向环境装置的一个重要议程是渴望直接性。艺术家不应该通过画布上的颜料来表现物体，而是应该直接运用世界上的物件：

5. 刘易斯·卡丘尔是美国新泽西州基恩大学的艺术史教授。他在哥伦比亚大学获得博士学位，是二十世纪和欧美当代艺术领域的专家。——译注

（波洛克）给我们留下一份遗产：我们必须专注于，甚至是被我们的日常生活空间和日常物件所迷惑，无论是我们的身体、衣服、房间，或者如果需要的话，第四十二号大街的广袤。**我们不满足于通过绘画来暗示我们的感官，我们要利用视觉、声音、运动、人、气味、触觉等具体物质。**各种各样的物件都是新的艺术材料：油漆、椅子、食物、电灯和霓虹灯、烟、水、旧袜子、狗、电影等一千多种东西。[14]

卡普罗以这种方式理解波洛克作品的意义，也反映出约翰·凯奇的影响。凯奇坚持以禅宗为灵感，将艺术与日常活动相结合，推动了对作者意图和观者角色的新理解。在 1952 年的《4 分 33 秒》这样的事件中——为表演者和钢琴创作的无声作品——周遭的噪音变成"表演"，偶然现象（如观众的咳嗽声和脚步声）体现出新的意义。从凯奇被动地融入情境和偶然性，到卡普罗的"环境"渴望让观者成为构造中的主动元素，这只是一小步。

卡普罗最初认为，这种纳入观者仅仅是形式上的："我们有不同颜色的衣服，可以移动、感觉、说话和观察他人的各种情况，并且通过这样做而不断地改变作品的'意义'。"[15] 后来，他交给观者一些"工作，如移动东西、扭动开关——只是几件事情"，这反过来提出让观众留下更多'痕迹'的责任，以及观众在"事件"中充分的互动作用。[16]1962 年的《词》（Words）是一个由"光和声音重新安排的环境"，观者可在其中选择预先画在白纸上的字，然后挂在房间周围，形成短语。卡普罗声称，他"并没有安装任何让人观看的东西……但有些东西是被玩弄于股掌之间的，由观者参与其中，而后他们变成共同的创作者"。[17] 环境艺术和偶发艺术都坚持将观者当作整个作品的有机组成部分。

对卡普罗来说，像这样将观者纳入其中，相较于以往，赋予了他／她更大的责任。在他看来，激活观者具有道德必要性："环境与事件"不仅是另一种艺术风格，还是"一种具有巨大紧迫性的人类立场，它作为艺术的专业地位与其说是一种标准，不如说是一种最终的生存承诺"。[18] 正如杰夫·凯利（Jeff Kelley）所言，卡普罗的观点受到实用主义哲学家约翰·杜威（John Dewey）的启发。他作为学生曾仔细阅读，并研究过杜威的《艺术即经验》（1934 年）。[19] 杜威认为，唯有积极地探究并与环境互动，我们才能发展人的才能。进入新的环境意味着我们必须重新组织我们的应对之道。与此相应，这反过来又扩大了我们的"经验"能力，杜威将此界定为"发达的生命力……自我与客体世界和事件完全的相

互渗透"。[20] 当卡普罗将观众引入一个"肮脏"和"粗糙"的环境时，让他们充满"紧张的刺激"，充满"风险与恐惧"，是为了给日常意识提供直观的冲击，让人们的生活变得更美好，促其成长。[21] 卡普罗认为，被礼貌地装裱起来的艺术作品只不过**代表着**经验，而非**直接根据经验行动**。[22]

因此，卡普罗不认为传统美术馆是一个适合发挥审美经验之变革潜力的场所：在那里，艺术欣赏过于受制于固化反应。此外，纯净的白色空间是永恒与正典的代名词——这与卡普罗所坚持的流动、变化和无序完全相反。很显然，他希望从观众那里收获的紧张刺激更多是心理上的，而非存在主义的，'环境艺术'的对象不是随机的，而是被选为'代表当前的一类事物：回忆录、日常用品、工业废物等'"。[23] 因此，这些环境具有"高度联想的意义"，并"意在激发观者的无意识的、非逻辑层面的灵感"。[24] 这些组合材料带有过去的使用痕迹，意在引起观者的遐想。在 1960 年的《苹果圣殿》（An Apple Shrine）中，观者穿过由木板和铁丝组成的迷宫般的狭窄通道，通道填塞满油纸、报纸和破布，来到一个宁静的中央空地——一位评论家将之描述为"静止的……像雪崩前被疏散的鬼城"——苹果悬挂在一个托盘上，上面写着标语"苹果，苹果，苹果"。[25] 这件作品的摄影记录显示出观众是如何融入其中，并试探性地探索它的通道，就像探索一栋破败废弃的老房子一样。

因此，卡普罗探索"前所未闻的事件和事故……在梦中和可怕的事故中感受到的冲击力"，这似乎与超现实主义的艺术有许多相似之处，其目的是削弱自我的防御，并触发无意识的欲望和焦虑。[26] 但正如布列东描述的那样，超现实主义的相遇，本质上是一种错过的相遇，它的直接性暂时偷走了我们的自我存在感。[27] 相比之下，在卡普罗的环境艺术中，脏乱和新奇的冲击力试图确认观者的自我存在感：他告诉我们，"你一直在**那里**，采取行动吧"。[28] 这种通过直接的亲身体验来揭示主体的"真实（authentic）"，成为 20 世纪 60 年代装置艺术兴起时反复出现的主题。

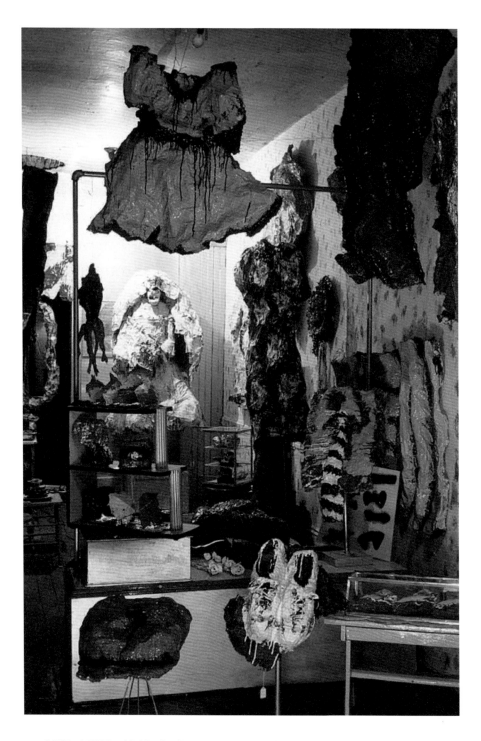

克莱斯·奥登伯格，《商店》，东二街 107 号，纽约，1961 年（拍摄者：罗伯特·迈克尔罗伊）

20 世纪 60 年代的现实主义

卡普罗希望使用世界上的实际物体，而非表现它们，这毫不奇怪，也可以在他同时代的作品中找到。1961 年底，克莱斯·奥登伯格（1929—　）开始租用位于东米德街 107 号的一间店铺，他称之为"雷枪制造公司（The Ray Gun Manufacturing Company）"，后房作为工作室，前室则是"商店（The Store）"，用于展示和销售他的雕塑作品。他在此展示的是用石膏浸泡过的薄纱并涂上滴水珐琅漆的小型作品。墙壁和房间的其他表面也被油漆覆盖，形成了一个由绿色条纹组成的"墙纸"，上面有叶子图案，将空间与作品联系在一起。

三年后，比安奇尼（Bianchini）画廊举办了"美国超市（The American Supermarket）"展，展览由经销商保罗·比安奇尼（Paul Bianchini）和他的商业伙伴本·比里洛（Ben Birillo）设计，用来展示和销售众多波普艺术家的作品，包括安迪·沃霍尔（Andy Warhol）、罗伯特·沃兹（Robert Watts）和贾斯伯·约翰斯（Jasper Johns）。真正的金宝汤罐头旁边堆放着沃霍尔的丝网印刷品《金宝汤罐》（1962 年），和奥登伯格的《商店》一样，展览引发了人们对购买食品和购买艺术之相似性的关注。塞西尔·惠廷（Cecile Whiting）展示了该装置如何发挥两种观众参与模式的作用：审美判断的鉴赏家式的疏离，以及参与日常琐事的"专注型购物者"。她指出，当时，后一种模式尤其关注女性消费者，她们与商品的关系被认为更容易受到"无意识或隐藏的想法、联想和态度"的影响。[29]

20 世纪 60 年代早期的这些装置，为观众构建了一种体验，它与橱窗装饰的"艺术"、战略性的店面布局，以及日益流行的"零售体验"等概念密切相关。当时和现在一样，百货公司的目的，是通过鼓励人们对橱窗中的陈列商品产生幻想，以吸引顾客进入商店。虽然这种结构在一定程度上存在于《商店》中，从街上通过一个大窗户可以看到其中的物品，但 1963 年，这种结构才成为奥登伯格的《卧室组合》（*Bedroom Ensemble*）的必需部分。这个陈列室式的卧室被呈现为一个戏剧性场面，它被封锁起来，禁止观者入内。[30]

对于卢卡斯·萨马拉斯（Lucas Samaras, 1936—　）来说，《卧室组合》的禁止入内是它的败笔。他认为，奥登伯格与埃德·基恩霍尔茨 [6]（Ed Kienholz）和乔治·塞加尔 [7]

6. 埃德·基恩霍尔茨（1927—1994），美国装置艺术家和组合雕塑家，他的作品对现代生活的各个方面有很强的批判性。从 1972 年起，他与他的艺术伙伴、第五任妻子南希·雷丁·基恩霍尔茨（Nancy Reddin Kienholz）密切合作，创作了大部分艺术作品。——译注

7. 乔治·塞加尔（1924—2000）是一位与波普艺术运动有关的美国画家和雕塑家。1999 年，他被授予美国"国家艺术奖章"。——译注

（George Segal）一样，没能在作品中纳入观众的方式令人不满意。相反，他希望创造一个完全沉浸式的环境，让观众作为一个参与和专注的参与者来激活空间。

1964 年的《房间》（*Room*），由艺术家的卧室重建组成，安装在纽约的绿色画廊（Green Gallery）。与基恩霍尔茨和塞加尔的场面不同，在这里，人物被放置在特定的场景中，《房间》中的物体并非"黏在一起"，物体之间的关系是"流动的"。[31] 萨马拉斯坚信，装置作品不应该说明某种情境，而应面向参观的一手真实经验。在讨论《房间》时，他结合奥登伯格的《卧室组合》和他以前的导师塞加尔的相关场景评论道："他们都没有真正关注一个完整的环境，你可以打开门，走进去，置身于一个完整的艺术作品之中。"[32]

因此，《房间》直面观者，观众的体验并非一个独立的旁观者，而是作品的焦点。萨马拉斯认为，这件作品是对经销商西德尼·加尼斯（Sidney Janis）的"侵略性"反击，在当年早些时候，后者以"新现实主义"的标签展出了奥登伯格的《卧室组合》。对于萨马拉斯来说，《房间》是真实的，因为它有真实的东西，你可以走进去，四处打量，乃至坐下来做爱。[33] 房间里杂乱无章地放着他的个人物品——衣服、内衣、尚未完成的艺术作品、书籍、文字、纸袋，还有一台收音机，这一切都暗示着房间主人随时可能回来。与基恩霍尔茨和塞加尔的场景不同，萨马拉斯把观者变成了共谋者，在他不在场的情况下偷窥他……虽然观者受邀偷窥，但他自己那偷偷摸摸的被禁忌的好奇心的威胁，取代了身体的威胁。[34]

因此，萨马拉斯的作品与基恩霍尔茨和塞加尔的作品之间的区别，不仅可以被理解为是装置与场景之间的区别，还可以被理解为梦境与幻想之间的区别。精神分析学家让·拉普朗什（Jean Laplanche）和让 – 伯兰特·庞大利斯（Jean-Bertrand Pontalis）解释说，在梦境（或白日梦）中，"场景基本上是以第一人称的方式……主体活出了他的遐想"：这与萨马拉斯展示的那种装置艺术类似，观众是其中的主角。[35] 基恩霍尔茨和塞加尔的作品是这种模式的典型代表，因为他们的雕塑人物代表着我们的沉浸与专注，并阻止我们成为作品的心理中心。

卢卡斯·萨马拉斯,《房间或 1 号房》,绿色画廊,纽约,1964 年

乔治·塞加尔《晚餐》,沃克艺术中心,明尼阿波利斯,1964 年至 1966 年

保罗·特克的"游—行"艺术

20 世纪 60 年代，美国艺术中明显缺乏萨马拉斯的《房间》那类装置作品，这主要是由于极简主义在东西海岸处于主导地位。一个明显的例外是保罗·特克（Paul Thek，1933—1988）的作品，他试图将观众在作品中的运动以及观众在装置中的穿梭行径，与象征性的图解相结合。特克将自己的装置作品称为"游—行（processions）"，这暗示了观众在作品中的仪式感和社会性，也暗示了每件作品都在不断"进行中"。他的大型集合场景，由拾得的（通常是有机的）材料制成，并结合声音、音乐和戏剧性的灯光，为每个展出地点重新制作。

特克最广为人知的，是他在 1966 年至 1967 年的第一件装置作品《墓》（The Tomb）[后改名为《嬉皮之死》（Death of a Hippie）] 中，对极简主义做出了不敬的回应。该作品包括一个 8.5 英尺（2.6 米）高的粉红色灯光曲棍球 [这是罗伯特·史密森（Robert Smithson）常用的一种形式]，观众可以进入其中。这个三层的金字塔内还有一个蜜蜡模型，是特克的"尸体"，周围是粉红色的高脚杯、私人信札和照片。观者纷纷进入像送葬者一样的结构，坐在"尸体"周围的地垫上。画廊的其他地方是蜡制的身体部位，"以它们自己的方式摆放在地板上，并用红绳捆绑起来"，摆放的位置看起来"就像是从墓中发现的东西或一座考古遗址"。[36] 这件作品鼓励观众激活并通过扮演送葬者和考古学家的角色来解释这个场景。[37]

后来的装置作品将嬉皮士的形象，以及其他雕塑 [如 1968 年的《渔夫》（Fishman）] 置于更复杂的场景中进行再利用。这些装置作品从 1968 年开始制作，就它们在画廊空间中随意分布材料而言显得相当当代。今年，特克将他的实践搬到欧洲，与"艺术家合作社（The Artist's Co-op）"一起，在不同的地方巡回展出，"艺术家合作社"是他每次举办展览都会合作的一个团体。

这种游牧的和共同的（communal）艺术创作方式，反映在特克对作品的整体体验的概念中：观众通过装置作品的过程被比喻为共融（communion），而且只要有可能，特克就会在宗教节日的时候举办展览。他强烈地感觉到，在节日期间，公众更清楚地理解"艺术的'仪式'性质"（"圣诞节是我的最爱"）。[38] 他的装置作品的仪式性结构，反映出他的天主教信仰，以及他通过"调低的灯光给人们一些座椅，而非以任何方式限制艺术"，[39]

以便让画廊的环境"人性化"的愿望。

可以想象，特克受到了约瑟夫·博伊斯（Joseph Beuys, 1921—1986）的影响，他在 1968 年第一次接触到博伊斯的作品。1970 年，在达姆施塔特的《博伊斯街区》（*Beuys Block*）中，博伊斯尚未发展出展示作品环境的方法，但特克显然受到他对民主的"社会雕塑"的热情的启发，这与他自己关于包容性与集体性的艺术生产和接受方法有明显的相似之处。此外，正如博伊斯用油脂和毛毡作为个人神话的暗示一样，特克也发展了自己的象征性符号，树、船、鱼、雄鹿、金字塔，以及一只填充的兔子是其中反复出现的元素。虽然这些象征意义对于不熟悉的观者来说仍然晦涩难懂，但这些回收的材料却极具启发性，开启了让人做出个人解释的可能。荣格的"集体无意识"（特克将之跟自己的基督教经历联系起来）在这方面有重要影响，艺术家的迷幻药经历对此同样有影响。

值得注意的是，特克认为，具有象征意义的不仅是单个物品，还有它们的布局安排：走廊是"能量集中的地方，一条子宫通道，也是十字之路"；一处喷泉是"圣所"；树是"成长的生命，可见的年岁"；沙是"行走的水"。[40]1971 年的《金字塔 / 一件进展中的作品》（*Pyramid/A Work in Progress*）在斯德哥尔摩现代博物馆展出，它是第一件观众可通过编排好的路径来一步步穿梭其中的装置：

> 观者必须穿过一条曲折且几乎是粉红色的报纸隧道，然后走几步，踏上一个码头，码头呈截然不同的金字塔状。里面是蓝色的报纸墙，被没有剥去枝叶的树支撑着，所以感觉身处一片森林之中。至此，你置身在位于隧道尽头的金字塔中的森林里，它被涂成像湛蓝的大海的样子，用蜡烛点亮，而码头被布置成餐厅。桌上有些面包，一些酒和剪报，还有书和祈祷文。近处一角，还有一盏小灯、一把椅子、一支笛子、一架钢琴和一个带船桨的浴缸。然后你离开金字塔，遇到一间可以逛的房间，里面是琳琅满目的东西，都用蜡烛点燃，充满沙浪。在你最后离开之前，看到的是身为维京人首领的嬉皮士坐在一艘船里。[41]

1967 年，罗伯特·平卡斯 – 维滕（Robert Pincus-Witten）在关于特克细致的视觉化作品《墓》的评论中说道："观众的中心体验是被入侵。"但这之后的装置作品——在他们的想象中更加含蓄和神秘——试图创造一种舒适和美丽的温和氛围。[42]松散性和集体性，贯穿了作品的制作和接受过程，因此，他试图引起平和的（peacefulness）体验——"如此之美，

以至于当你离开时会被击碎"——也强调了共同性。[43]

保罗·特克,《金字塔／一件进展中的作品》, 莫德马博物馆, 斯德哥尔摩, 1971 年

体制批判

理查德·福乐德（Richard Flood）认为，特克的装置作品由一个事实来定义，即他是一名美国人，而他的国家正在越南打仗，福乐德写道，他那舒适的、沉思的环境"反对正发生在南亚的可怕之事"。[44] 年轻一代开始认识到，脱离政治的艺术可能被视为是现状的同谋，此外，任何满足市场的艺术作品都暗含着对保守意识形态的支持，在这种意识形态中，资本主义与父权制、帝国主义的外交政策、种族主义，以及其他一系列社会弊端相辅相成。

汉斯·哈克（Hans Haacke, 1936—　）的《马奈计划 74》（*Manet-PROJEKT 74*, 1974），揭露了博物馆赞助人、受委托人、政治与商业之间的联系。许多艺术家开始质疑他们在博物馆系统中的角色，并有意识地避免制作依赖于市场且可剥离的便携式作品。越来越多的艺术家承担起对自己艺术的传播与接受的责任，转而将媒介和传播问题当作一种方法，在不使作品受到内容层面的明确宣传的前提下，做出"政治"声明。在处理艺术与市场，以及博物馆基础设施的关系时，语境（context）成为一个重要的考虑因素，而装置艺术只是由此产生的众多形式之一。[45] 装置艺术作品在特定的时间内，与特定空间的物理结构相结合，装置作品取决于展示语境，因此很难，甚至不可能出售。此外，语境依赖（context-dependency）将意义从作者个人身上转移，交给作品的接受方：一个特定的观众去体验具体的环境。观众在这些作品中扮演主动性角色，他们的第一手经验也受到重视，被视为能替代大众媒体之安抚效果的一种赋权手段。[46]

1972 年，在卡塞尔举办的第五届国际文献展反映了这种改变后的政治情绪，装置艺术形式的数量也前所未有。[47] 其中有几件作品直接涉及这类体制，并形成了"体制批判"。一些形式迥异的策略都被归入这个标签之下。例如，从 1965 年起，法国艺术家丹尼尔·布伦（Daniel Buren, 1938—　）开始在广告牌和画廊的墙上交替放置白色和彩色条纹，以响应画廊周围的整个场域，破坏它们作为艺术特权场所的权威。比利时艺术家马塞尔·布罗德塞尔（Marcel Broodthaers, 1924—1976）则在 1968 年至 1972 年间担任他自己（虚构的）博物馆的馆长，即《现代艺术博物馆》（*Musée d'art Modernes*）（下文简称《博物馆》）。布罗德塞尔的博物馆以"总体装置"的方法戏仿机构组织赋予物品以价值的手段。它后来成为广为讨论的主题，但它作为一件装置的地位却常常被忽视，布罗德塞尔对超现实主义的继承关系同样如此。就像 1938 年的超现实主义展一样，博物馆作为想象力的出发平台，并不

是为了以革命性的马克思主义之名而遭遇无意识的欲望；相反，它想诱发一种不同类型的催化叙事（catalysing narrative），一种对权威结构的具体批判，以及我们对此的心理投射。

布罗德塞尔的《博物馆》由诸多部分组成，每个部分都暗示着博物馆的不同角色，从"第十八区""第十九区"和"第二十区"的历史与展览功能，到公共区、文献区和财务区对行政、财务和新闻媒体的关注。最大的一部分，是 1972 年的《现代艺术博物馆、老鹰部、图形分部》（*Musée d'art Moderne, Département des Aigles, Section des Figures*），它涉及实际借出的 300 多件物品——每件都有鹰的形象——来自 43 个收藏机构，包括大英博物馆、帝国战争博物馆和巴黎装饰艺术博物馆。在杜塞尔多夫美术馆展出时，这些物品挂在墙上，放在玻璃瓶中展示，但这种传统的展示方式，因每件物品旁边的三语牌子而变得复杂，上面写着"这不是一件艺术品"。布罗德塞尔的标语明确涵射了雷内·玛格力特（Rene Magritte）对语言与图像的破坏（"这不是一个烟斗"），这不仅试图扰乱关于观众的前提假设，即博物馆中的所有物品都理所当然的是艺术作品，而且提醒我们，构成艺术作品的不是**单个**物品，而是物品之间的关系（包括它们的语境）。事实上，布罗德塞尔的《博物馆》加强了作品的颠覆力。他坚持认为，这种效力并不在于一个欺诈性的博物馆概念，而在于围绕它所创造的整个虚构结构，由此引发人们关注机构权威是如何变得理所当然的。官方开幕仪式、盖有邮票的信笺、艺术界名流的邮寄名单、捐款、从国外蜂拥而至的参观者、在《十九世纪部分》（*Section XIXe Siecle*）举办的音乐会、签约的艺术品运输商：所有这些外围支持和对官僚体制的戏仿，与《博物馆》的个别展览同样重要。

虽然传统上被定义为观念艺术——带有所有反视觉的压缩内涵，但布罗德塞尔的《博物馆》实际上就像他的整件作品一样，充满反语、双关语和谜语；而作品的"谜团"又因艺术家对它故作矛盾的陈述而加剧。正如迈克尔·康普顿（Michael Compton）所言："正是在试图理清，并最终知道自己没有理清的经历中，人们才会察觉到隐藏的信息。"[48] 这是因为，这件作品不能被简化为对博物馆意识形态的简单解构——它所谓的公正和价值化的地位、客观的分类学、它作为公共财富库的地位，以及象征性地以鹰来维护这一点——还因为它利用了观众的无意识欲望和焦虑的破坏力。布罗德塞尔指出，博物馆的每一位参观者都会被"自恋的投射……引至他所思考的对象上"，因此，在无意识的自由联想层面，每件物品旁边的标语都会打乱（扰乱）传统的观看模式。[49] 正如布罗德塞尔承认的，唯有通过欺骗，真相方能显现："我相信，像我这样的虚构博物馆可以让我们把握现实，也可以把握被现实掩藏之物。"[50]

马塞尔·布罗德塞尔,《现代艺术博物馆、老鹰部、图形分部》
市立艺术馆,杜塞尔多夫,1971 年 5 月至 7 月

布罗德塞尔的《现代艺术博物馆》为马克·迪翁（Mark Dion, 1961— ）这样的当代装置艺术家开创了一个先例，他们不是要诋毁博物馆，而是"让它成为一个更有趣、也更有效的机构"。[51]迪翁的《纽约市曼尼动物鉴定部》（*The Department of Manne Animal Identification of the City of New York*, 1992）、弗雷德·威尔逊（Fred Wilson）的《开采博物馆》（*Mining the Museum*, 1992）与苏珊·席勒（Susan Hiller）的《来自弗洛伊德博物馆》（*From the Freud Museum*, 1995）一样，调查并推翻了博物馆的分类法，由此暗示支撑这些分类法的意识形态。虽然这三位艺术家都出于不同的政治倾向，但重要的是，他们选择戏仿博物馆的展示惯例来表达这些倾向。填满玻璃橱窗，写好标签，绘制图表，再揭示分类系统；这些艺术家暗示，体制所展示的"客观性"，已经被解释过了。正如迪翁所言，博物馆"通过一种非常特殊的表现形式来讲故事：因为它既是事物本身，也是事物的表现形式"。[52]重要的是，这些艺术作品在装置中利用观众自身的自由联想能力，揭示具有颠覆性且边缘化的观点，以抗衡宏大叙事。

女性主义与多视角主义

体制批判的一个关键观点，是表现世界的方式不止一种。装置艺术——通过让整个空间必须绕行才能看到——提供了一个直接的类比，说明对单一情况采取多视角的可取性。艺术家玛丽·凯利（Mary Kelly, 1941— ）曾将这一转变与装置艺术联系起来，并从理论上展开阐述。对她来说，装置艺术的观者"有点失控"，因为"视角总是局部的"——"不存在某个可以让你真的同时看到所有东西的位置"。[53]像这一时期的许多艺术家一样，凯利开始将装置艺术的多视角主义视为解放性的——这与单点透视形成对比，单点透视将站在绘画跟前的观者置于一个可控的中心位置，并由此扩展到整个世界。

凯利的《产后文件》（*Post-Partum Document*, 1973—1979）是一件复杂的装置作品，历时六年组装而成，其中有135幅装裱好的图像布满画廊空间的墙壁：她将装裱好的图片、文字、物品和文件，以冷静客观的方式排列在画廊墙上，这也是博物馆的典型展示方式，布罗德塞尔的《博物馆》同样如此。而且，像布罗德塞尔一样，凯利在形式上的克制也被用来反衬（counterpoint）更动荡不安的内容：收集她儿子用过的尿布、脏背心和涂鸦画，

凯利在每一件恋物式的"残骸"上覆盖着个人的评论和拉康式图示。就像凯利的其他作品一样，《产后文件》在装置艺术史上处于一个模棱两可的位置：它那整齐的构件，并没有回应展览的场域，更多是心理上的专注（以传统绘画的方式），而非物理上的沉浸。但凯利认为，正是由于作品在装置情境中的时间性、渐进式（cumulative）展开，才能影响观者，"而不是以传统视野的固定角度来观看作品"。[54]

凯利的著述反复强调单点透视与（父权）意识形态之间的联系，并暗示装置艺术是挑战和颠覆这种联系的一种方式。凯利没有将女性当成一个被"驾驭"的形象进行象征性的表现，而是用服装或文字形象，来展示一个"欲望的分散体"，这种表现方式也影响着观者，因为我们无法一眼"把握"这个身体。如果说凯利的装置作品在视觉上与本章所讨论的"梦境"作品相去甚远，那将是轻描淡写的，但她的观察至关重要。在装置艺术史上，她代表了在装置艺术中一种越发重要的自我立法化——将观众纳入一个多视角的空间，这向传统的视角提出一个重要挑战，从修辞上挑战后者的视觉主宰与中心化。装置艺术的观者，取代了观者与艺术对象之间的等级关系（这是资产阶级占有和阳刚之气的同义词），他们发现，并不存在一个可以让你真正同时看到一切的位置。

可以说，对 20 世纪 70 年代早期到中期的女性主义艺术而言，关注形式不如关注政治化的内容重要。如果我们将玛丽·凯利对观念艺术的精神分析重构，与西海岸的行为和装置艺术中发展起来的"核心"意象比较，便能很好地证明这一点。朱迪·芝加哥（Judy Chicago, 1939— ）和米里亚姆·夏皮罗（Miriam Schapiro, 1923— ）的《女人屋》（*Womanhouse,* 1972），在好莱坞废弃豪宅中组成一系列的装置作品。夏皮罗和芝加哥与加州艺术学院女性主义艺术项目的 21 名学生一道，将建筑的内部改造成一系列特定场域的装置。今天，《女人屋》的图像显得既过时又沉重。芝加哥的《月经期浴室》（*Menstruation Bathroom*）里有一个溢出来的"被用过的"卫生巾和卫生棉条垃圾箱，而苏珊·弗雷泽（Susan Frazier）、薇姬·霍琪茨（Vicki Hodgetts）和罗宾·韦尔奇（Robin Weltsch）的粉色肉质厨房，装饰着模棱两可的形状，它们既像食物（煎蛋），又像乳房。虽然在《女人屋》中弥漫的愤怒和挫折感是 20 世纪 70 年代所特有的，但它对家庭空间和女性气质的象征表达却贯穿了当代艺术，从路易丝·布尔乔亚（Louise Bourgeois）和莫娜·哈图姆（Mona Hatoum），再到翠西·艾敏（Tracey Emin）的作品，莫不如此。

引人入胜的沉浸

20 世纪 80 年代，威尼斯双年展、卡塞尔文献展、明斯特雕塑展、圣保罗双年展等大型国际展览，以及迪亚中心（纽约）和卡普街项目（旧金山）等场馆，愈发依赖装置艺术在大型展览空间中创造的令人难忘且极具影响的形式，无论是标志性的建筑展示，还是废弃的前工业建筑。通过开明的采购和创新性的作品委托政策，专门为 20 世纪 60 年代以后的艺术所设立的新场馆不断增加，这进一步巩固了装置艺术的地位。[55] 时至今日，装置艺术已成为全球双年展和三年展的主要内容，它能通过处理整个空间，并产生极具吸引力的拍照机会，来创造巨大的视觉冲击。对于策展人来说，装置艺术仍然带有轻微的颠覆性（作品可能无法销售）和风险（因为结果不可预测），不过，正如朱莉·里斯所言，今天的装置艺术远非边缘化实践，而是接近美术馆活动的中心。[56]

20 世纪 80 年代的许多装置艺术都以规模庞大而著称，它们往往涉及由雕塑所扩展的关注点，即主导一个空间，而非具体关注观众沉浸于特定的环境中。这些作品并没有对它们所处的空间产生不利影响，或者在很多情况下它们会回应空间：人们会想到"贫穷艺术（Arte Povera）"的艺术家约瑟夫·博伊斯，或克莱斯·奥登伯格在这十年间的作品。希尔多·梅雷莱斯（Cildo Meireles, 1948— ）和安·汉密尔顿（Ann Hamilton, 1956— ），都在 20 世纪 80 年代后期创作了盛行于那十年间、可被视为雄心勃勃且极具视觉诱惑力的装置艺术代表作，但他们的区别在于保留了对观众感官体验的特殊兴趣。与上述其他艺术家一样，他们的作品，也以使用不寻常的材料为特征，往往数量庞大，但梅雷莱斯和汉密尔顿却试图完全改变一个房间的特征，通过所用材料的象征性联想产生意义，从而使观众沉浸在生动的心理接触中。由于巴西自 20 世纪 60 年代中期以来的高压军事政权，导致希尔多·梅雷莱斯在 20 世纪 70 年代无法实现他的许多装置作品；他的许多作品直到 20 世纪 80 年代才以笔记的形式出现——每件作品的年代都反映了这一滞后。他的装置作品体现了这一时期的许多巴西艺术对现象学的关注，为观众提供了一种高度的感知体验，可能是光学的 [如《红移》（ *Red Shift*, 1967—1984）中过度的单色]、触觉的 [如《尤立凯盲人乐园》（ *Eurekai Blindhotland*, 1970—1975）中各种重量的球]、味觉的 [如《联系我们》（ *Entrevendo*, 1970—1994）中的甜咸冰块]，或嗅觉（如 1980 年至 1994 年《挥发性》中天然气的气味）。梅雷莱斯所用的材料往往数量庞大，象征丰富：

我对那些模棱两可的材料感兴趣，它们可以同时成为符号和原料，达到一种范例物的地位。从火柴到可乐瓶，从硬币到纸币、扫帚，如《女巫》（La Bruja），这些材料都带有模糊性。他们遍及日常生活，接近起源，又充满意义。[57]

1987 年的《Missao / Missoesh（如何建造大教堂）》，也许是梅雷莱斯运用重复性和充满隐喻的材料的典型案例：地板上摆放的 60 万枚硬币，与天花板上的 2000 根骨头（挂在由 800 块圣餐饼组成的白色圆柱上）连在一起。这些物品隐喻着宗教、商业与人的迷失，并以一种隐晦和诗意的方式，共同展现对教会实践的批判性评论。[58]

在梅雷莱斯的装置作品中，一个重要方面是它们可以被重建；与许多同时代的艺术家不同，梅雷莱斯并没有将他的作品与特定的场域联系在一起，而是试图抗衡独特的艺术作品中的灵韵。这与安·汉密尔顿形成鲜明对比，梅雷莱斯没有重新安置她的装置作品。这不仅是因为每一件作品都需要大量的集体劳动才能实现，还因为它们在结构和材料的选择上都与特定场域的历史紧密相关。比如在装置作品《靛蓝》（Indigo Blue, 1991）中，她将回收的 14000 磅（约 6350 千克）工作服放在查尔斯顿的一个前车库中。和梅雷莱斯一样，汉密尔顿也利用视觉以外的感知来让观众沉浸其中，经常通过贬低视觉来突出嗅觉等更直观的感官：在 1991 年的《在分类学与圣餐之间》（Between Taxonomy and Communion）中，地板上铺着羊毛毯，上面盖着玻璃板，玻璃板在观众身体的重量下会破裂。1993 年的《论式》（Tropos），是她在纽约迪亚中心，用被宰杀的马的尾巴铺成的地毯，形成一张滑腻、混乱且气味刺鼻的草皮。

汉密尔顿对感官知觉的使用与梅雷莱斯不同，她的目的是通过记忆和无意识的联想来重新唤醒我们与有机物理世界的感官关系。感官知觉总是被置于发挥情感触发器的作用中，以促使汉密尔顿所谓的"悬浮的遐想状态"。[59] 她的一个持久兴趣是语言难以描述和涵射的肉体体验，而消除语言也已成为她作品中反复出现的主题。[60] 因此，她的材料并不是以象征性的方式发挥作用（作为对自然、科学、动物王国的隐喻性引用等），但她试图在观众中引发个体的联想反应链。作为 1989 年《匮乏与过剩》（Privation and Excesses）的一部分，一位表演者不断将手浸入一顶装有蜂蜜的毡帽中。博伊斯将毛毡和蜂蜜当作具有深刻个人共鸣的物件（他将蜂窝视为温暖和生存的象征，将毛毡视为具有挽救生命功能的物质），而汉密尔顿强调的则是蜂蜜附着在皮肤上的黏性，及其刺鼻气味的联想。通过将这些

材料呈现在特定性质的作品中，汉密尔顿力图在观者身上产生一种身临其境的无拘束状态，在这种状态下，现象学感知的高度自我意识被个人联想取代。

工作室 / 装置 / 房屋

上述所有作品都强调"真实"材料，而非对它们的描述或说明。拾得材料（found materials）的联想价值——它们在 20 世纪 60 年代和 70 年代曾被用来暗示"日常生活"（如卡普罗）、"低级文化"（如奥登伯格）或"自然"（如特克）——到了 20 世纪 80 年代，它们的感性被直接利用，但被用来颠覆我们对主流文化含义之根深蒂固的反应。这种策略仍然是当代装置艺术的主流模式，但它的起源可以追溯到 20 世纪 20 年代和 30 年代——不仅仅是超现实主义的展览装置，还有库尔特·施维茨（Kurt Schwitters，1887—1948）在汉诺威的家中开发的环境作品《梅尔茨堡》（*Merzbau*）[8]。从工作室，延伸到相邻的房间，梅尔茨堡中拾得的材料包括报纸、漂流木、旧家具、破碎的车轮、轮胎、枯花、镜子和铁丝网。正如汉斯·里希特（Hans Richter）回忆的，施维茨还囊括了自己友人的象征性物品：

> 有蒙德里安石窟（grotto），阿尔普、嘉博、杜伊斯堡、利西茨基、马列维奇、密斯·凡·德罗和里希特石窟。每个石窟都包含了他们之间的友谊的私密细节。例如，他曾为我的石窟剪过一绺头发。密斯·凡·德罗画桌上的一支大铅笔，放在为他保留的区域里。在其他地方，你会发现一串鞋带、一根烟头、一个指甲剪、一个领带的末端（杜伊斯堡的），以及一支断笔。[61]

这些物品构成组合、神龛和可进入的"石窟"，而整件作品中还充斥着起煮沸的胶，充满拾得的垃圾和宠物豚鼠的臭味。[62]

《梅尔茨堡》现在常被认为是装置艺术的先驱，并且已有大量的衍生文献，此处不加

8. 梅尔茨（Merz）是德国达达艺术家库尔特·施维茨发明的一个无厘头词汇，用来形容他以拾得的废旧材料为基础的拼贴和组合作品。他用这种媒介创作了大量的小型拼贴画和更具实质性的组合画。据说，他从 Commerz Bank 这个名字中提取了 Merz 一词，而这个名字，出现在他的一张拼贴画的纸上。——译注

以赘述。这里只需提及两段关于观看作品的描述就够了，这两段描述，集中关注在施维茨的导览引领下，围绕作品而出现的有些考验的经历，并揭示了他所组装的材料的象征状态。尼娜·康定斯基（Nina Kandinsky）回忆说："他总是借用轶事、一个故事或一段个人经历，来说明他在柱子的壁龛中保存的最微小的附带（物）。"[63] 沃登堡－吉尔德瓦特（Vordemberge-Gildewart）则回忆说："在施维茨本人的评论和启发下，围绕这件巨型作品的导览持续了四个多小时。"[64] 施维茨用"Merz"一词来表示一种集合技术——"为了艺术目的而将所有可以想象的材料集在一起，技术上则依据对各个材料进行平等评价的原则"——尽管在技术上是平等的，但很明显，在实践中，艺术家被具有特定的、高度个人化出处的物件所吸引。[65]

将《梅尔茨堡》解读为一个隐喻性的模型会让熟悉新近装置艺术的人产生诸多共鸣。在法国艺术家的作品中，使用旧衣物悬挂在墙上或散落一地，克里斯蒂安·波尔坦斯基（Christian Boltanski, 1944—2021）也是一个明显的例子 [如《储物》（*Reserve*, 1990—　　）]，无数艺术家同样在装置作品中使用旧鞋。然而，施维茨将自己的工作室改造成装置作品才是新近作品的更关键的参照点。1971 年，丹尼尔·布伦认为，艺术家应该放弃他们的工作室，进行场域特性（site-specificity）的创作，具体来说，就是不让艺术作品的生产脱离其接受地。[66] 布伦的看法有明确的政治意味：他反对艺术在市场体系中的商品地位。但他的选择——即相信只存在一种观看艺术的正确方式（即在它的创作地）——仍然赞同被市场强化的本真性原则（例如，在对艺术家签名的估价中）。虽然今天有很多艺术家都在创作装置艺术作品，而且往往是场域特性的，但布伦所期待的将艺术从市场中解放出来的想法仍未实现。装置作品当然比绘画或雕塑更难出售，但它们仍然被世界各地的机构和个人购买、出售和收藏。德国艺术家格雷戈尔·施耐德（Gregor Schneider, 1969—　　）是一位当代艺术家，他的作品反映了当今的复杂情况。像施维茨一样，他的家也是一个正在进行中的艺术作品的场域，但他的房间却可在其他地方被复制，包括画廊、美术馆和私人收藏。

《亡灵之屋》（*Das Totes Haus Ur*）是施耐德位于雷伊特（Rheydt）的家，原本属于他的家族，但自 1984 年以来，艺术家一直在进行内部改造。屋子里的房间被清除了自然光和色彩——几乎每一个表面都被漂白成尘土飞扬的无菌白色，散发着陈旧废弃的气息——房间内部被过分地修整。其中一个房间有多达八扇窗户并且两两对立；有些房间的灯光被

人为地照亮，给人一种向外开放的感觉；最后一个房间有一扇窗户，打开看到的是一堵实心白墙（"这让大多数人感到害怕。"施耐德说，"他们想出去。"）。[67]《咖啡房》（*The Kaffeezimmer*）在轴线上不易察觉地旋转，所以人们会惊恐地发现，他们从房间里出来的门并没有通向他们进来的地方。施耐德接待来访者，但客房却完全是一个简陋、隔音且没有窗户的房间。

当施耐德受邀到其他地方展出时，他会在美术馆或画廊中重建他屋子的房间；他将这些房间称为"它的死肢"，这也导致作品被命名为《亡灵之屋》。这些复制品房间根据记忆重建，并非与雷伊特的"原件"完全相同——这些"原件"本身也在不断修改。在 2001 年威尼斯双年展的德国馆中，施耐德将整个《亡灵之屋》重建为一个横跨四层楼的迷宫结构。观者在进入之前必须签署一份个人责任声明，这一行为可能让观者不寒而栗，即一个人可能真的会被困在幽闭且恐惧的房间内部。施耐德在雷伊特做了一个完全隔绝的小房间：

> 如果你进入其中，门会关上。无论是从里面或外面都无法打开。我对直接性（imm-ediacy）这一概念很感兴趣。在那个房间中，你不再是感性上可感知的。你已消失。

施耐德在此对于"直接性"的理解，并没有让我们觉得可以和卡普罗对生命体验的追求相提并论。它也不是一种现象学的、对空间的高度认知。就像笼罩在本章中的超现实主义的"相遇"模式一样，它是一种被无意识的情感所影响的高度紧张的心理体验。《亡灵之屋》是一个令人不安且不可思议的空间，这不仅因为它要求我们心甘情愿地屈服于它的内部性，而且因为它本身就是双重的——无论是在房子内部（它的墓室、铺满垃圾的爬行空间、陷阱门和盲窗），还是其他地方（在它展示的"肢体"中）。

一株充满想象的病毒

与施耐德相反，英国艺术家迈克·尼尔森（Mike Nelson, 1967—　）既没有工作室，也没有藏家。在本章的背景下，他的作品代表着回归 20 世纪 60 年代装置艺术成熟时的一些价值：介入某个特定的场域，用"劣质"或拾得的材料，以及对美术馆机构和一般"经验"

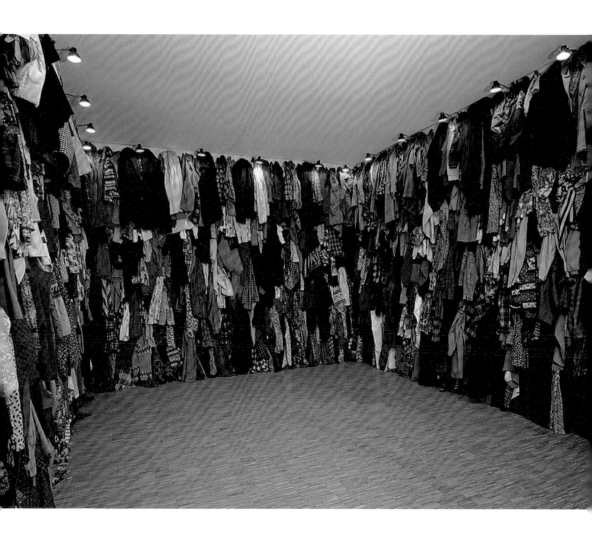

商业化的批判立场。如此，在同类装置作品中，他的作品也是最有影响力的案例之一。尼尔森认为，基恩霍尔茨和特克对他影响很大，但他的作品更经常被拿来与卡巴科夫的作品相提并论，因为他的作品向观众展示了一系列可供探索的走廊和房间，每个房间似乎都属于一个最近

克里斯蒂安·波尔坦斯基，《储物》，乔治·蓬皮杜中心，巴黎，1990 年

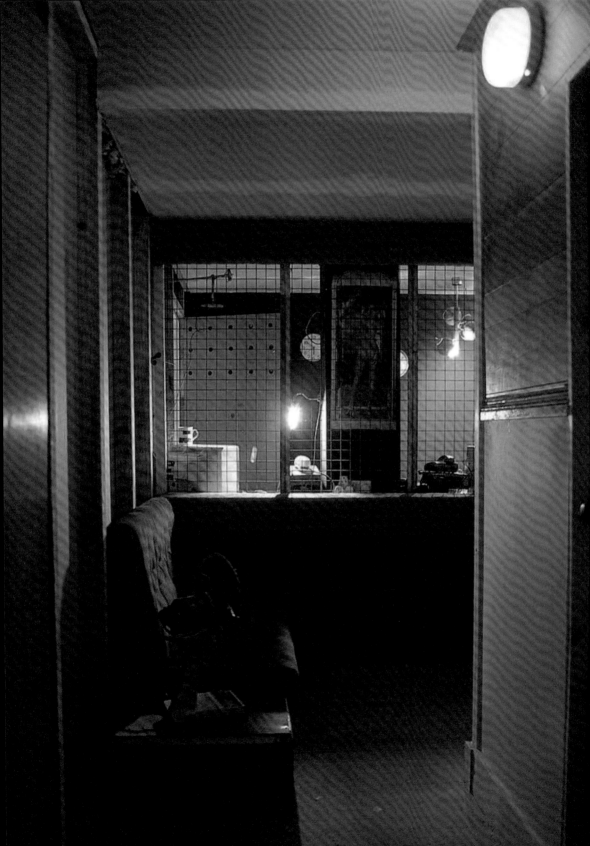

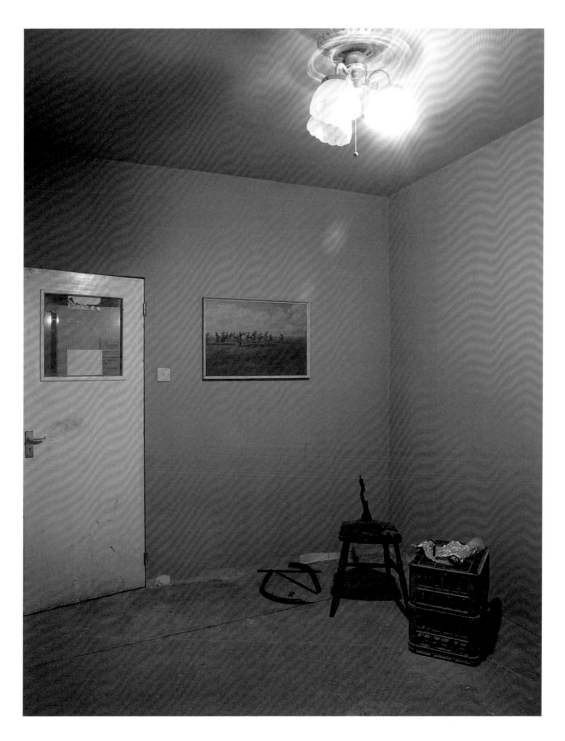

（左图及上图）迈克·尼尔森，《珊瑚礁》，马特画廊，伦敦，2000年2月至3月

去世的个人或群体。与卡巴科夫一样，尼尔森采用了一种叙事性的装置方式，从复杂的电影、文学、历史和时事的参考资料中，创造事先"编好的剧本"场景；因此，无论在智力上还是叙事上，他的视野都比卡巴科夫所想象的那些永远停留在二十世纪六七十年代的苏联世界中的人物更有野心。2001 年，他为威尼斯双年展制作的《解脱与耐心》(*The Deliverance and the Patience*)，名称来自 18 世纪的两艘大帆船，它们由百慕大群岛的一个遇难者群体建造，目的是将他们带回弗吉尼亚州。该装置的 16 个房间指的是乌托邦社区、殖民化和资本主义的起源；威廉·巴勒斯（William Burroughs）的小说《红夜之城》(*Cities of the Red Night*, 1981)、哈基姆·贝（Hakim Bey）的《T. A. Z.：临时自治区、本体论无政府状态、诗意恐怖主义》(*T. A. Z.: The Temporary Autonomous Zone, Ontological Anarchy, Poetic Terrorism*, 1991)，以及马库斯·雷迪克（Marcus Rediker）和彼得·莱尼鲍（Peter Linebaugh）的《多头蛇》(*The Many Headed Hydra*, 2000)，所有这些都与威尼斯的过去（作为东西方贸易路线的枢纽）和现在的旅游业有关。

尼尔森在伦敦马特（Matt）画廊的第一件重要作品《珊瑚礁》(*The Coral Reef*, 2000) 是一件复杂的装置作品，值得详细描述。通过一个破旧的画廊入口，观众首先遇到一个伊斯兰的小型出租车办公室，然后进入一个由走廊、门和房间组成的网络。这些房间包括一个摩托车手的车库、一个印有福音聚会通知的简陋房间等，以及一个装有睡袋和一些熄灭了蜡烛的小房间。这些空间没有标示，因此需要一定程度的侦查工作才能弄清它们指涉了谁或何物。单个房间充满了非凡的心理力量，但将它们连接在一起的经验同样如此。每个房间似乎都暗示着一个不同的亚文化或社会群体，更具体地说，是它所代表的特定信仰系统。这个信仰系统的剧目，似乎暗指西方全球资本主义"海平面"下的备选方案（珊瑚礁）。

此外，尼尔森的基本主题——"不可能相信任何东西，只是想要相信某些东西……想要另一种政府或人类制度"——在整个作品的结构中反复出现。[68] 当人们在各个房间中移动，拼凑出它们的线索——一幅白马画、一部手机或一张剪报——"找寻"每个房间究竟象征着什么（以及是什么连接着房间）的感觉，实际上复制了每个房间所代表的"找寻"这一意识形态。在装置最远的"尽头"，第一个房间（小轿车办公室）被翻了一倍：许多参观者以为自己回到起点，因此当他们接下来遇到一系列房间时，经历着最令人不安的混乱，而这些房间与他们记忆中几分钟前走过的房间毫无关系。[69] 翻倍的房间也起到了破坏稳定的似曾相识感（deja-vu）的作用，导致人们对自己在装置的其他部分看到的东西产生怀疑。

46

因此，《珊瑚礁》将我们的实际存在融入主题叙事中，精心构建了一种观看体验，强化并丰富了作品的关注点。"卍"字形的布局，将观众引向空间内外，最大限度地制造混乱；正如尼尔森所言："迷失方向是《珊瑚礁》的重要组成部分——你应该迷失在一个由迷失者组成的迷失的世界中。"[70] 在其他装置中，诸如 2001 年的《乌洛博罗蛇的宇宙传说》(*The Cosmic Legend of the Uroboros Serpent*)，或《无物为真，万事皆可》(*Nothing is True, Everything is Permitted*)——是尼尔森搭建的虚构空间，其体验是如此引人注目，以至于观众都怀疑自己是否进入了一件艺术作品。[71] 复杂的参考文献层层叠叠，其中许多在缺乏帮助的情况下无法理解，这给人一种"有人知道空间的目的，知道幕后发生了什么，而你却一无所知"的印象：正如艺术家观察到的，这种无力感，用排斥感和异类感抵消了心理上的专注，"无论是文化上的、知识上的还是政治上的他者"。[72]

这些充满不确定的开头、中间和结尾，是尼尔森装置作品中不可或缺的心理效果，他希望观众在离开作品后仍能长久地保有这种影响；正如评论家乔纳森·琼斯（Jonathan Jones）所言，进入《珊瑚礁》就像签署了一份合同，在合同中，一个人同意"在你的脑海中植入一种病毒……接受一种你从记忆中无法清除的想象力病毒"。[73] 尼尔森认为，在他的作品中，复杂的房间分布，以及对现实的细致复制，正是为了让观众接触到一种不同的接受模式，在这种模式下，你可以"陷入一种更放松的状态，如此一来，事物可以在潜移默化中影响你"——感染你的心灵，以至于作品中的元素"在极难预料的时间和地点"回归[74]，如梦一般。

因此，在本章提出的"梦境"类型的装置艺术中，尼尔森的作品是典范。这类作品的特点是心理上的吸引力和身体上的沉浸——观众并不认同场景中描述的人物，而是被置于主角的位置。因此，这种形式的装置艺术常常被认为与绘画、阅读和电影的专注性特征有某种联系。这些类比自有道理，因为此处讨论的许多装置都有很强的叙事元素。但由于装置作品试图引发观者心中的幻想、个人记忆或文化联想，象征性的"梦境"为我们对这些作品的体验提供了最丰富，也最尖锐的比较模式。在这类作品中，使用拾得的材料很普遍，这些材料磨损后产生的铜锈，带有以前的所有者的举止痕迹，并进一步引发思考与自由的联想。而围绕这些时常令人不安的空间进行高度主观的批评，以及艺术家坚持我们的一手经验，都加强了关于心理学解释模式的强调。也许，最重要的是在讨论这类作品时出现的核心思想，即传统的单点透视被装置艺术提供的多元且碎片化的视角所颠覆：结果，我们与艺术作品（和我们自己）的等级和中心关系也被破坏，陷入不稳定之中。

第二章 提高感知力

空间不是只为眼睛而存在的：它不是一幅画，人们想生活在其中。我们拒绝将空间当成我们活着的身体的油漆棺材。

——利希茨基 [1]

卡斯滕·霍勒（Carsten Holler, 1961— ）的《光墙》（*Lichtwand/Light Wall*, 2000）由一连串闪烁的强光组成，它对视网膜造成的强烈冲击，让人几乎无法忍受超过几分钟。数千个灯泡以 7.8 赫兹的频率不停闪烁——这一频率与大脑活动的频率同步，因而能让观众产生视幻觉。对一般人来说，进入这种环境是难以忍受的。灯泡产生的热量令人窒息，而无情的灯光不仅袭击眼睛，还冲击双耳，它产生的声音脉冲与我们遭受的过度视觉刺激相当。霍勒将《光墙》及其相关作品描述为"机器或设备，旨在与观者同步，以便与他们一起产生某种效果。它们不是可以被赋予'自身意义'的物体"。[2] 因此，没有我们的直接参与，作品便不完整。

霍勒在 20 世纪 90 年代中期开始制作这类作品，通过机器和装置来利用观众的身体和精神参与，改变其意识，最终让观众对其稳定的日常感知产生怀疑。《豌豆房》（*Pealove Room*, 1993）是一个小空间，身处其中，人可以在不接触地面的情况下受苯乙胺 PEA（做爱时身体产生的化学物质）的影响做爱：它由两个性爱安全带、一个床垫、一个装有苯乙胺的小瓶和注射器组成。《飞行器》（*Flying Machine*, 1996）邀请观众绑上安全带，在房间上空盘旋飞行，它的速度可控，但方向不可控。就像霍勒的《滑梯》（*Slides*）一样，画廊中置放着成人大小的儿童游乐场设施，《飞行器》让人产生身体上的兴奋感——艺术家称之为"幸福和无意义的混合体"，将我们从日常生活的确定性引力中释放出来。

霍勒将自己描述为"矫形师，为你失去的身体部位制作人造肢体，你甚至不知道你已经失去了"。这句话，突显出与他的作品互动时可能出现的身体启示和错位感。知觉被理解为一种可变且不稳定的东西：不是从一个中心意识中分离出来的对世界的凝视（gaze），而是整个身体和神经系统的组成部分，这种功能可能在一瞬间就被误导。霍勒的艺术允许观者从截然不同的角度——在药物或迷惑性环境的影响下——瞥见世界，并以此为目的，引导我们怀疑我们所认为的现实结构。虽然观众有时候在作品中可能会觉得自己像一只实验室小白鼠，但霍勒的目的不是为了规定一个特定的结果，或收集数据（像科学实验一样），而是为独特的感知发现提供有趣的舞台。

梅洛－庞蒂与极简主义

20 世纪 60 年代是这类作品开始出现的十年。这要归功于极简主义雕塑，以及当时的纽约艺术家和批评家在理论上对它的接受，而法国哲学家莫里斯·梅洛－庞蒂（1908—1961）的著作又对他们产生了决定性影响。

在 1945 年的《知觉现象学》中，梅洛－庞蒂论述了他所认为的西方哲学对人类主体理解的根本分歧。他认为，主体与客体不是独立的实体，而是相互交织、相互依存的。在梅洛－庞蒂的现象学中，一个重要主张是"事物与感知它的人不可分割，它永远不可能实际存在于自身，因为它站在我们凝视的另一端，或者站在赋予它那属人的感觉探索的终点"。[3] 因此，感知主体与感知客体被认为是"两个系统……互相套用，如同橘子的两半"。[4] 梅洛－庞蒂的第二个重要主张是，知觉不是简单的视觉问题，而是涉及整个身体。我与世界之间的相互关系是一个体现在知觉上的问题，因为我所感知之物，必然取决于我在任何时刻的身体存在，而这些环境决定了我的感知方式与内容："我并非根据它的外壳来看待（空间），而是从内部生活，我沉浸其中。毕竟，世界在我周围，而非跟前。"[5]

虽然梅洛－庞蒂在诸多场合写过关于艺术的文章，但他的重点是把绘画当作身体是如何融于周围环境的证据。他的《塞尚的疑惑》（1945 年）和《眼与心》（1960 年），都把绘画当作我们与一般世界之关系的一种表现方式。相比之下，如果说本章讨论的艺术家使用了梅洛－庞蒂的思想，那是为了阐明我们对一种特殊类型的艺术的经验——装置。对这些艺术家而言，绘画是世界的中介，它不允许观众的亲身经验感知。因此，本章涉及的作品，极大地改变了梅洛－庞蒂本人通过艺术生产来展现其想法的方式。这种转变，发生在 20 世纪 60 年代初期，这很能说明问题，因为绘画在当时似乎到达枯竭之地。《知觉现象学》于 1962 年被翻译成英文，《知觉的首要性》于 1964 年被翻译成英文；这两部著作都受到艺术家和批评家的追捧，并被当作将极简主义雕塑给观者提供的新审美经验理论化的一种方式。那么，要开始这第二部装置艺术的谱系，就必须转向极简主义及其作为雕塑传统与装置艺术之间的关联点。

罗伯特·莫里斯（Robert Morris）的胶合板多面体、唐纳德·贾德（Donald Judd）的有机玻璃盒子和卡尔·安德烈（Carl Andre）的砖块，都是我们一想到极简主义雕塑便会立马浮现的作品。在这些作品中，构图与内部关系被剥离到最简单的几何结构，这种惰

性的平淡无奇常常让人以为极简主义是非人的、反表现力的，因而是无聊的艺术。从照片上看，人们可以原谅自己的看法，但在肉体上，我们与作品的相遇却截然不同。当我们在极简主义雕塑周围走动时会引发两种现象：首先，作品提高了我们对自身与展示空间之间关系的认识——画廊的比例，以及它的高度、宽度、色彩和光线；其次，作品将我们的注意力重新投向我们对它的感知过程——当我们的身体在雕塑周围绕行时，它的大小和重量。这些效果是由于作品的现实性——它对材料的现实性（既非象征性亦非表现性）使用——以及它偏好简化与简单形式所产生的直接结果，二者阻止了心理上的专注，将我们的注意力重新引向外部考量。

罗伯特·莫里斯在《雕塑笔记 II》（1966）一文中认为，还有一个因素决定了我们与极简主义对象之关系的质量：它们的尺寸（size）。大型作品让我们相形见绌，创造了一种公共的互动模式，而小型作品则鼓励隐私和亲密的关系。重要的是，大多数极简主义雕塑，如托尼·史密斯（Tony Smith）的 6 英尺（约 1.8 米）立方体《枯竭》（*Die*, 1964）介于两个极端之间，是人的尺寸。批评家迈克尔·弗雷德（Michael Fried）在他对极简主义雕塑的著名控诉《艺术与物性》（1967 年）中认为，正是这种尺寸赋予这些作品"一种**舞台**（stage）的在场"，这与"另一个人的沉默在场"并无二致。因此，极简主义的对象不可避免地"处于一种情境之中——实际上，根据定义，这种情境包括观看者"。[6]

剧场性

极简主义诉诸观者，这威胁到弗雷德和当时许多批评家都珍视的两个范式：一是艺术对象的自主性（换句话说，它的自足性和独立于语境）；二是每种艺术媒介的纯粹性。弗雷德认为，由于极简主义艺术与观众共享了空间与时间（而不是将他们带到另一个"世界"），因此，它更像**剧场**而非雕塑。他的论点建立在"时间性"概念上：极简主义雕塑不是存在于一个超然（transcendent）的时间和场所（以基座或框架为标志），而是在回应它的周围环境。因此，观看雕塑的体验是以"持续时间"为标志（就像戏剧一样），因为它直接要求观者的在场，而不像弗雷德所认为的，超然的"瞬时性"才是观看视觉艺术的适当条件。他用"剧场性"一词来表示这种艺术门类之间不必要的交叉污染。[7]

极简主义刚一出现就颇具争议，围绕它的争论在整个 20 世纪 60 年代持续不断。极简主义的支持者经常引用梅洛 – 庞蒂来解释作品的效果。罗莎琳·克劳斯（Rosalind Krauss）在 1966 年写道，贾德的雕塑"显然是作为感知的对象，是在观察它们的经验中被把握的对象"。[8] 她的论点显然源自梅洛 – 庞蒂：每一根 L 型光束都会根据观察的角度和一系列偶然因素，如阳光的强度、阴影的深度，以及即使在最中性的灰色阴影中，也因不同强度的色彩而呈现出不同特征。正如克劳斯解释的那样：

> 无论我们多么清楚地**理解**这三个 L 是相同的（在结构和维度上），都不可能把它们看成是相同的……对象相似的"事实"，属于一种存在于经验 / 体验之前的逻辑；因为在体验到的那一刻，或者在我的体验中，L 打败了逻辑，它们确实"不同"。[9]

通过暗指梅洛 – 庞蒂，克劳斯认为，极简主义从根本上影响了迄今为止人们理解艺术的方式。通过将艺术作品之意义的起源从内部转至外部（色彩和构图作为艺术家心理的隐喻——如抽象表现主义绘画），极简主义提出，艺术不再是"以心理空间的私密性"为模式；相反，克劳斯认为，它是以"可能被称为文化空间的公共的、传统的性质"为结构。通过强调艺术作品与观者之间的相互依存关系，克劳斯表明，极简主义作品指向了一种"去中心化"的新主体模型。

正如上章所述，诉诸观者的不稳定性，是装置艺术自 20 世纪 70 年代以来反复出现的主题，而这一理念，也奠定了克劳斯欣赏极简主义之意义的基础。耐人寻味的是，她认为最能体现这种去中心化倾向的并非极简主义雕塑，而是迈克尔·海泽那史诗般的大地艺术作品《双重否定》（*Double Negative,* 1969）——从内华达州的一个沙漠山丘两边移走 40 万吨土，参观者只能看到这件作品的一部分，因为它有两半，被一条峡谷隔开。克劳斯认为，《双重否定》中被消除的单一视点是"自我的隐喻，因为自我只有通过显现给他者才被认识。"她的论点反映了 1968 年之后，梅洛 – 庞蒂关于主体与客体相互依存的思想越来越多地获得一种伦理和政治意味：装置艺术中隐含的多视角主义，被等同于一种解放性的自由政治，且反对从一个固定视角观看事物的"僵化心理"。[10]

54

极简主义环境

值得注意的是，与极简主义相关的艺术家并不认为他们的作品是装置艺术——或者说，在当时被称为"环境（environment）"艺术。他们承认，作品在画廊中的摆放很重要，但他们反对使用这个术语，莫里斯写道："房间的空间变得如此重要，但这并不意味着政治建构某种环境状况。"然而，他紧接着这句话又提出了一个明显矛盾的观点，即"总的空间因客体的在场而有望以某些理想的方式发生改变"。[11] 莫里斯不是唯一表达这种保留意见的人。贾德认为，"环境"一词应该指一件统一的作品，在对莫里斯 1965 年在绿色画廊展览的评论中，贾德以典型的平淡方式结束：展览由几件雕塑组成，这一事实，并不意味着它是一个环境，因为"有 7 件独立的作品。如果莫里斯做了一个环境，那肯定是一回事"。[12] 对这些艺术家来说，"环境"一词似乎让他们想起了奥登伯格和卡普罗的组合作品，以及基恩霍尔茨和西格尔的场景作品——这些艺术的特点，是象征性的和心理上的舞台布景（Mise-en-scène）。[9] 它们正是继承了抽象表现主义的遗产，但却是极简主义试图消除的方面：叙事性、情感性、有机性。事实上，任何与"偶发艺术"那种心理戏剧倾向有关的作品，都与极简主义的"所见即所是"的美学完全相反。[13]

1964 年，在评论弗兰克·斯特拉（Frank Stella）在卡斯特利（Castelli）的展览和贾德在绿色画廊的展览时，露西·利帕德（Lucy Lippard）指出，这两件作品对周边（surroundings）的影响达到了不得不称之为环境的程度：

> 有一种日益增长的趋势，即使在直接的绘画展览中，也要围绕着观众，让他们有更多的身体参与，或对艺术作品的直接感官反应，这往往以牺牲 50 年代纽约画派所要求的更深刻的情感参与为代价……唐·贾德可能没有规划一个环境，但他的展览却投下了一个明确的集体魔咒，这在某种程度上盖过了单件作品。"[14]

正如利帕德正确指出的，当代绘画也开始与展览场所建立关系：弗兰克·斯特拉在卡斯特利的六边形画布上大胆的、不加修饰的色彩，不可避免地引导观众去记录画作之间的负空间，中性的背景墙被激活。在以前，画廊的背景墙给人的印象是一个连贯且准壁画式的整体。这些作品的语法变得和单个画作一样重要，它们的范围渗出，遍及整个房间。

为了反映这一点，记录展览的"装置摄影"开始在杂志上转载，这意味着，**现场**（in site）作品的总和，比展览中任何一个客体的单一图像更重要。这些照片记录了单个作品之间的负空间、它们之间的相互作用，以及一系列偶然因素，如房间的比例和光线的质量。评论家越来越多地评论展览的"布局"和"悬挂"美学，这直接证明，新作品将观众的注意力从客体（无论是绘画还是雕塑）转移到它们之间与空间整体的关系方式上。在这方面，罗伯特·莫里斯于 1964 年在纽约绿色画廊举办的展览是一个典范：简单的、块状的雕塑衔接并激活空间，创造出一个统一的整体印象。因此，随着 20 世纪 60 年代的发展，"装置"一词，也随着带中性色彩的展览悬挂愈发流行。

然而，无论是哪种全景，装置镜头都无法传达出观众在作品周围移动时的身体意识体验。在理解极简主义的全新内容方面，莫里斯是最早强调观者对此重要的人之一：

> 更好的新作品，将关系从作品中抽离出来，使之成为**空间、光线与观者之视域的功能**。客体只是新式美学中的一个术语。它在某种程度上更具反思性，因为通过诸多内在关系，人们对自己与作品存在于同一空间的意识，比以往的作品更强烈。相较于从前，人们更能意识到，**当他从不同的位置、在不同的光线和空间环境下欣赏作品时，他自己也在建立关系**。[15]

现在，观众被认为是作品的关键，就像安置作品的房间一样，美国西海岸的新一代艺术家直接接受了这一挑战。

光与空间

西海岸对极简主义的回应并非关注围绕物性的批判性辩论，而是关注观者短暂的感官体验。在许多情况下，这种体验是在没有任何物质对象的微调空间内进行的——如罗伯

9. Mise-en-scène, 是一种用来描述戏剧或电影作品设计方面的表达方式，本质上是指"视觉主题"或"讲一个故事"——既可以通过故事板、电影摄影和舞台设计等视觉艺术方式，也可以通过导演等诗意的艺术方式。Mise-en-scène 被称为影评界的"未定义的大词"。——译注。

特·欧文、詹姆斯·特瑞尔（James Turrell）、道格·惠勒（Doug Wheeler）、布鲁斯·瑙曼（Bruce Nauman）、玛丽亚·诺德曼（Maria Nordman）、拉里·贝尔（Larry Bell）和迈克尔·阿舍（Michael Asher）的作品。"光与空间"一语，是为描述这些艺术家对空旷室内的偏爱而造的，观众在其中对偶然的感官现象（阳光、声音、温度）的感知，成为作品的内容。在摄影文献中，许多这类作品看起来都很相似。从布鲁斯·瑙曼的《声墙》（*Acoustic Wall*, 1971），到迈克尔·阿舍的装置 [《无题》（*Untitled*, 1969）] 和罗伯特·欧文的装置 [《断裂的光—部分栅栏—天花板—眼—水平线》（*Fractured Light–Partial Scrim–Ceiling–Eye–Level Wire*, 1970—1971）]，这些装置有某种趋向，即类似于一个暗淡的、白色且平凡无事的空间。在某种程度上，照片上的相似并无大碍，因为这些装置作品的目的是抵制中介，抵达直接体验。然而，对这些作品以及它们诱发的不同批评进行更深入研究，可以让我们发现它们之间的重要差异。

罗伯特·欧文（Robert Irwin, 1928— ）的装置作品是回应这种非物质化现象学感知的典范。它们受制于对场域的回应：他所谓的场域**规定**（site-determined），与场域主导（在工作室制作的作品，没有考虑其目的地）、场域调整（为特定情况而委托制作的作品，但可以移动），或特定场域（直接回应特定场所的作品，不能移动）相对。[16] 每当欧文讨论他用过滤和反射光线的薄纱制成的装置作品时，他关于感性经验之首要性的信念就可见一斑。他回忆说，1970 年，当他站在纽约现代艺术博物馆的项目《断裂的光—部分栅栏—天花板—眼—水平线》中时，一个 15 岁的男孩走进作品，"哇"了一声，然后"转了一圈，有点像在旋转圈里走来走去，边走边转，只是有点像真的在接触和回应它"。[17] 这种自发的反应，对欧文来说，证明了身体的感知比智识更重要。因此，他认为他的作品是民主地提供给每个人。在描述《黑线卷》（*Black Line Volume*, 1975）时，欧文指出，有四个在画廊工作的人问他是否在这个空间的中心建造了结构柱。他认为这是一个伟大的胜利，因为它表明"他们在多大程度上是初次看到这个房间"。[18]

对欧文来说，这类经验表明，类似于摄影文献的解释批评对于他的作品来说价值有限。事实上，所有的中介或解释都注定失败："助产经验的想法是荒谬的，原因在于：艺术与观众之间的关系都是第一手的现时经验，无法通过任何一种次要的系统传递给你。"[19] 这在某种程度上是真的，至少在关于欧文的实践的文章中得到证实，在这些文章中，批评家除了发现作品让你"感知自己在感知自己"外，几乎没有发现什么值得观察之处。

欧文将装置艺术视为一种"解放"观众的感性经验的方式，并允许观看行为本身被感受到。正如我们所料，他的作品广泛涉及梅洛－庞蒂，20 世纪 70 年代，他一直在研究梅洛－庞蒂的文本。他认为，观众在作品中的高度意识与融入作品，代表一种伦理立场（"通过你个人参与这些情境的，你可以……为自己构建一个'新的真实状态'，但做这件事的是你，而不是我，个人有责任推理自己的世界观的根本含义"）。[20] 但这种"责任"，远非其同时代人的更具针对性的政治"意识的提升"。事实上，欧文的最终目的，似乎只是让观者看到日常世界的审美潜力，因为它已然存在："如果你问我总体而言——你的野心是什么？……基本上，它只是让你比前一天更清楚地意识到这个世界有多美……整个游戏都事关关照与推理。"[21] 对于欧文来说，知觉经验是毋庸置疑的、绝对的。我们的真实知觉才是最重要的，而且人们从未考虑过，这种经验可能是在社会与文化上预先决定的。因此，他的审美方法，与他同时代的几位艺术家，包括迈克尔·阿舍（1943—　　）对知觉的严格审视是分不开的。

自 20 世纪 60 年代末以来，阿舍对装置艺术的态度一直与对展览场所的政治和经济角色的批判联系在一起。他最著名的作品可能是 1979 年在芝加哥艺术学院的装置作品，他将让－安托万·胡顿（Jean-Antoine Houdon）于 18 世纪晚期创作的乔治·华盛顿雕像从建筑外部移走，再放在博物馆的一个 18 世纪艺术展厅中。将雕像与其他同时期的艺术作品放在一起，这立马就削弱了雕像在学院外面所带有的政治和历史修辞；阿舍的举动意味着，艺术史可以作为政治和意识形态的中性掩护。雕像的迁移表明物品的意义是如何依赖于环境的。就像莫里斯的三根 L 型柱一样，胡顿的乔治·华盛顿被认为有所不同，这取决于人们与它的位置——但有一个重要的区别：在阿舍的干预中，这种转变不仅显示了我们的感知的偶然性，还显示了客体如何根据语境和不同的话语而获得不同的意义。然而，阿舍在这件作品之前十年的装置作品——至少在照片记录中——与欧文的作品几乎没有区别：两位艺术家呈现的都是空旷、白色、无人居住，且明显中性的建筑空间。

在关于阿舍最早的装置作品的评论文章中，知觉现象学被淡化，评论者更倾向于对艺术作品之意识形态的先决条件进行政治性探究。但当他的作品首次出现在大型展览，即在惠特尼博物馆的《反幻觉》（*Anti-Illusion*, 1969）和《程序／材料》（*Procedures/Materials*, 1969）中，阿舍的作品与当时的大多数其他非物质化的艺术作品相比，并没有更明确地批评美术馆体制。他为这次展览所做的贡献——一件"雕塑"，采用一个加压空气柱的形式——利用了美术馆的一个现有通道，宽 8 英尺（约 2.4 米），通过这个通道，一个

平面的空气被虹吸出来。由于噪音水平低，气流速度最小，且位于远离主展厅的边缘位置，这件作品在视觉上难以被觉察。阿舍后来将这件作品合理化为将周边现象纳入体制的主流："在这件作品中，我将空气作为一种无限存在和可利用的基本材料，而非视觉上的决定性元素。因此，我的介入是为了将这一材料结构化，赋予展览容器本身，并将之重新纳入展览区域。"[22] 以这种不安分的现象学手段来达到观念目的的做法，暗示了 20 世纪 70 年代的艺术家在处理极简主义遗产时会遭遇的一些问题。

1970 年，在阿舍位于加州波莫纳学院的装置作品中，我们也可以看到存在于感官直接性与体制批判之间的类似对抗。这件作品的摄影文献与欧文的装置作品再一次出现表面上的相似性，它由一系列空的、白色的、匀称的建筑空间组成。阿舍将前门拆除，使入口区域成为一个完美的立方体，日夜开放。然后，他将画廊分成两个三角形空间，由一条短走廊连接，并降低天花板，使整个空间的高度一致。因此，这个装置由一系列干净和完美无瑕的密闭空间组成，从画廊办公室可以看到构造它的干墙板和沙袋，公众在工作时间从画廊后面的庭院进入。就像极简主义雕塑一样，阿舍的装置将注意力集中在观众身上，以及我们如何接受和感知任何特定空间。但与极简主义不同的是，它还展示了白色的画廊空间并非永恒不变，而是受制于偶然的变化：装置可以日夜出入，因此"外部的光线、声音和空气成为展览的永久组成部分"。[23] 在阿舍对这件作品的描述中，他越说越具批判性：因为这件作品开放给观众多种观看条件，它被认为既破坏了"（艺术）客体的虚假中立性"，也破坏了它对"（建筑）空间的虚假中立性的依赖"。[24] 后来，阿舍不厌其烦地将这些装置作品与"由现象学规定的作品拉开距离，这些作品试图制造一个高度控制的视知觉区域，而这正是阿舍的作品在首次展出时被接受的方式"。[25] 与欧文、诺德曼、贝尔等人的作品一样，阿舍的装置作品为观众提供了一种情境，让他们冥想与周围环境相关的感官感知的偶然性和情境性。他将现象学与纯粹的视觉（而不是体现）联系在一起，这很具启发性。梅洛 – 庞蒂对知觉的复杂描述被简化为光学性，他的现象学的政治性被忽略了。相反，阿舍将知觉视为一种去智化的感官放纵——与梅洛 – 庞蒂相反，对他来说，知觉恰恰是"事物、真理、价值为我们构成的时刻"，召唤我们"去完成知识和行动的任务"。[26]

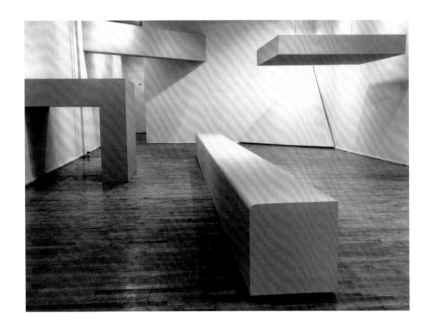

罗伯特·莫里斯，装置作品，绿色画廊，纽约，1964年12月至1965年1月

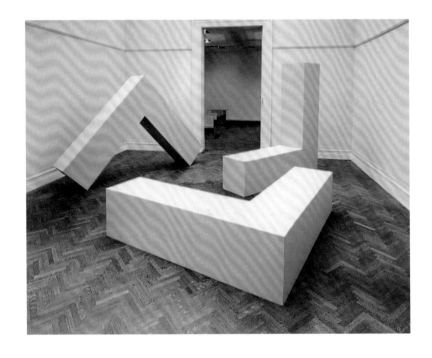

罗伯特·莫里斯，《无题（L柱）》，惠特尼美国艺术博物馆，纽约，1965年

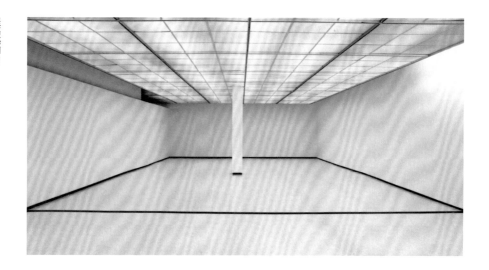

罗伯特·欧文，《黑线卷》，芝加哥当代艺术博物馆，芝加哥，1975 年

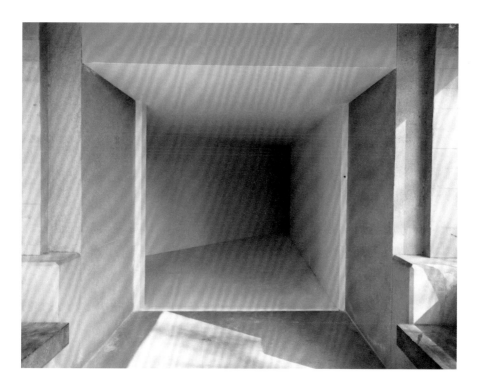

迈克尔·阿舍，《无题》，从外部看的装置视角，格拉迪斯·K. 蒙哥马利艺术中心
波莫纳学院，加利福尼亚，1970 年 2 月至 3 月

何力欧·奥迪塞卡，《热带主义》，现代艺术博物馆，里约热内卢，1967 年

生活方式

梅洛－庞蒂的观点在美国的接受度与它在巴西的应用明显不同，在巴西，现象学于 20 世纪 40 年代末被艺术评论家马里奥·佩德罗萨（Mario Pedrosa）引入艺术语境。佩德罗萨与诗人和理论家费拉雷·古拉（Ferreira Gullar）一起，对 20 世纪 50 年代的"具体主义（Concretism）"（巴西的第一波抽象艺术）产生了决定性影响。第二波抽象艺术，即新具体主义（Neo-Concretism），对受建构主义启发的作品做出了反应，将其抽象的几何形体运用到环境中，使之包围并直接吸引观者。丽姬娅·克拉克（Lygia Clark, 1920—1988）的作品是由观众操控的多板物件；到 20 世纪 60 年代中期，这些物件变成更柔软、可塑性更强的玩具形式，以促使人们提高感官知觉作为心理探索的直接媒介。何力欧·奥迪塞卡（Helio Oiticica, 1937—1980）的作品更倾向于社会和政治，涉及贫民窟的建筑和生活于其中的社群。因此，奥迪塞卡关于观众感知、互动性和整体生活经验（vivencias）的著作不仅是本章的重要参考点，也是整个装置艺术史的重要参考点。

到了 20 世纪 60 年代中期，奥迪塞卡已经发展出一系列的物件，它们构成了他后来的环境构件，其中最重要的是《可穿戴物》（Penetrables）。它最初以拼板形式制作，用彩色面板创造临时性的建筑结构。观者需要在身体上"穿戴"作品，奥迪塞卡对此的描述预示了被西方装置艺术家在接下来十年重申的多视角主题："作品的结构只有在其所有部分完全移动披露后才能被感知，它们一个个隐藏起来，不可能同时看到所有部分。"[27]1967 年的《热带主义》（Tropicália），是这些环境中第一个被实现的，它采用了一个封闭的迷宫形式。由一个木质结构组成，用廉价的图案材料制成帷幕，设置在一个有植物、鹦鹉和沙子的"热带"场景中。进入结构后，观众走过一系列不同的材料（松散的沙子、鹅卵石、地毯），在到达最里面的空间之前，可以玩不同的玩具和触觉物体，这个空间是黑暗的，里面有一台电视。对于奥迪塞卡来说，作品的根本意义不在于"热带主义"的意象，而是观者"穿越它的过程"。[28]他将进入《热带主义》的感官体验比作在里约山丘和贫民窟建筑中穿梭，贫民窟的即兴住宅在形式上强烈吸引着他，建筑工地上的临时结构、宗教和狂欢节盛宴中的流行装饰也是如此。

支撑奥迪塞卡的所有触觉和感官环境，是超越观看二维艺术作品的"被动"体验的愿望。奥迪塞卡在 1967 年写道，观众的参与，"从一开始就与纯粹的超然沉思相对立"。[29] 在欧

洲和美国，单点透视被视为类似于主导性的意识形态（无论是殖民主义、父权制还是经济），而在巴西则强调，积极的观众身份是一个事关生存的紧迫问题。1964 年，军事独裁取得巴西的国家控制权，从 1968 年起，政府中止了宪法权利，实行绑架和酷刑，并严格审查自由言论。我们在讨论 20 世纪 60 年代的巴西艺术的互动性和感性身体感知的驱动力时，不可能不面对国家镇压的政治和道德需求。

因此，在奥迪塞卡的装置作品中，《生活经验》的感官充实性集中在将个人从压迫性的政府和权威力量中解放出来的想法。[30] 奥迪塞卡发展了"超感官 (suprasensorial)"一词，用来解释这件作品的解放潜力，希望它能"将个人从他的压迫性境况中释放出来"，因为它是不可重复的消费品或国家力量的限制：

> 艺术所带来的整个体验、自由问题本身、个人意识的扩张……立即引起各种守旧派的反应，因为它（体验）代表着从个人所受的社会境况的偏见中解放出来。因而，这是一种革命性的立场。[31]

奥迪塞卡认为，如果没有《帕兰格莱》(Parangolés, 1964—) 10 的发展，他不可能对艺术作品与观众之间的关系有这种新理解,《帕兰格莱》是他与曼古埃拉（Mangueira）的桑巴学校合作开发的披风和帐篷，可以穿戴并（理想地）在其中跳舞。他对桑巴舞的体验，以及桑巴舞所引发的个人与环境的狄奥尼亚式的融合，对他来说极具启示意义，他重新考虑了观众在"参与循环"中的位置，他们既是"观看者"又是"穿戴者"："我的整个演变，诞生了帕兰格莱，目的是将作品的元素神奇地融入观众的整个生活体验中，我现在称之为'参与者'。"[32] 和《可穿戴物》一样，《帕兰格莱》被视为开放性的对象，并不强求特定的解读或回应，而是允许参与者通过与世界的直接接触来实现自己的创造潜力。这种参与，通过感官感知的强度来实现，甚至达到了幻觉的程度，这最为重要。

1968 年后，巴西更严格的政治审查制导致艺术家离散而居。丽姬娅·克莱克搬到巴黎，而奥迪塞卡在 1970 年搬至纽约。希尔多·梅雷莱斯同样在此时迁至纽约，以避免发生在巴

10. Parangolés，由层层彩绘织物、塑料、垫子、屏风、绳索和其他材料制成的斗篷、旗帜和帐篷。从字面上看，它们是适合居住的画作，被设计成在桑巴舞的节奏中可穿着或携带物。它们代表奥迪塞卡将色彩展现在环境中的最高境界，穿着斗篷的舞者在观众面前呈现出"运动的色彩"。——译注。

西的文化边缘化。正如我们在第一章中所见，他的作品带有强烈的现象学兴趣，但其感官影响总是向往更多的象征层面（如《红移》中红色的使用或《挥发》中天然气的气味）。梅洛－庞蒂的具身感知原则（principle of embodied perception），仍然是巴西当代装置艺术的一个显著特征。埃内斯托·内托（Ernesto Neto）的半透明织物充血膜，被一束束芳香的香料紧紧缠绕，邀请观众在弯曲和感性的形式中放松，而安娜·玛丽亚·塔瓦雷斯（Ana Maria Tavares）则采用城市建筑材料，如钢铁、玻璃和镜子来创造复杂的通道。在《迷宫》（*Labirinto,* 2002）中，塔瓦雷斯在圣保罗一家前纺织厂的几层楼中开凿，创造了一系列皮拉奈奇式的（Piranesian）[11] 螺旋楼梯和小径，为观众提供穿梭空间的不同方式以及全新的视角。

现场装置

巴西艺术家实现具身感知的方法明显比西方艺术家更感性（sensuous），在西方所用的方法更具策略性，且往往是为了高度观念化的目的。及至 20 世纪 70 年代的纽约，极简主义雕塑成为后来一代艺术家广泛批判的对象，尤其是那些与行为艺术相关的艺术家。维托·阿孔奇（Vito Acconci, 1940—　）的作品是融合装置艺术、行为艺术与观念艺术的典型代表：他从在画廊外进行表演（并作为文献资料展示），到转入画廊空间内表演，及至完全放弃表演，转而在装置中展示残余的道具，并期望观众为自己表演。在最后的行动中，激活后的观众角色被视为具有明确的政治动机：鼓励观众与装置互动是希望直接增强意识，并与整个社会产生积极的关系。正如阿孔奇后来所言："我从未想过成为政治家，我希望作品**成为政治**。"[33]

阿孔奇承认，他的早期作品"来自女性主义的背景，并凭据这种背景"，但它同样介入极简主义，极简主义在 20 世纪 70 年代已经成为艺术的标准。他认识到，极简主义开启了观众认知画廊空间的重要转变："我第一次被迫认识整个空间，以及其中的人……在极简主义前，我一直被教导，或者说，我教导自己，只能在一个框架内观看；而在极简主义后，

11. 这一风格属于、类似或具有皮拉奈奇的建筑风格或理论的特征，尤其是在幻想或阴郁的新古典主义方面。皮拉奈奇（Giocanni Battista Piranesi, 1720—1778），意大利艺术家，他的罗马废墟蚀刻画为新古典主义的复兴做出了贡献。他对洞穴式想象监狱的描绘，影响了后来的浪漫主义和超现实主义艺术。——译注

这个框架被打破，或至少被拉伸。"[34]

在他的现已成为传奇的作品《种子床》（Seedbed, 1972）中，阿孔奇展示了一个明显具有极简主义线索的装置，它被用作掩盖他的身体的掩饰设备，并将焦点转移到观众身上。1972 年 1 月，他每周表演三次《种子床》，持续三周。空空的画廊，但房间的一端有一个由凸起的地板组成的斜坡，两边有一个扬声器。阿孔奇躺在斜坡下自慰，他那放大的布鲁克林口音弥漫着整个房间，并以言语和身体回应上面的观者。弗雷德在极简主义雕塑中发现了令人不适的"剧场化"自我意识，但在《种子床》中，这种自我意识变得非常亲密：观者发出的每一个听得见的肢体动作，都会引发艺术家大量的暧昧言语幻想。[35]观者被牵扯进装置表演中，阿孔奇暗示出一种共谋之处，即倘若没有参观者，那么他将无法成功"表演"。不言而喻，这种情色化的现象学知觉，对这些观念的理解造成重大扭曲。观者对《种子床》的体验，与在莫里斯或贾德的作品周围进行的情感疏离、自我反思的漫步并无二致。

因此，《种子床》似乎是在批判极简主义及其观看对象：尽管极简主义雕塑将观众的感知建立在具身的基础上，但这个身体并没有被性别化，或被赋予性特征。《种子床》将女性行为艺术带入了实在主义和反表现的极简主义装置作品中。当阿孔奇把自己比作"地板下的一条虫"时，他一方面暗示，极简主义（强调去掉情色的"纯"感知而造成）压抑的冷静感；另一方面，暗示在"白立方"画廊空间中，没有更基本的行为、情感和排泄物的容身之地。[36]

在他 1974 年为《命令表演》（Command Performance）做的笔记中，对观众的召唤相当明确："为了给观众留下自己的活动空间，中间人必须离开这个空间（因为，只要他 / 她作为'艺术家'在那里，其他人就只能作为'观众'而存在)。"[37]《命令表演》是为纽约 112 号格林大街创作的，在这件作品中，一台闭路电视摄像机对准聚光灯下的椅子，拍摄坐在椅子上的人；椅子前面是一台监视器，播放着阿孔奇煽动观者走到聚光灯下为他们自己"表演"的录像带。摄像机将参与者的影像与他们身后位于装置入口处的监视器连接起来——他们一进门就会看到。观众在作品中既是被动的观察者，又是主动的参与者，他们一边通过视频观看阿孔奇，一边坐在椅子上，为进入装置的其他参观者"表演"，从而完成作品。对阿孔奇来说，如此这般激活知觉具有明确的政治动机：

早期的很多作品都集中在工具性上，因为当时有一种错觉，认为一个人的工具性很重要，它可以引发一场革命……观众有点——你在这个位置上，被逼的。你总是某

个目标。但现在不一样，你看准了就可以潜在地做点什么。[38]

阿孔奇在 20 世纪 70 年代末的装置作品，如 1976 年的《我们现在身处何方……》（*Where We Are Now...*）、1979 年的《人民机器》（*The People Machine*）和 1978 年的《VD 活着／电视必死》（*VD Lives/TV Must Die*），设置类似的情境，即用橡胶弹弓悬挂真正的"导弹"，瞄准参观者和画廊建筑：如果观众解开《人民机器》的摇杆，"一个又一个的摇杆就会摇出窗外，弹弓被释放，球被射中，旗帜会挥舞落入堆中"。[39] 这种潜在的暴力互动从未真正实现过，这也许并不奇怪。阿孔奇开始承认，艺术家和画廊的境况都不可避免地限制了观众会采取什么样的手势（如果有的话）。

瑙曼现象学（PheNaumanology）[40]

阿孔奇想从表演中抽身，"这样就可以给其他的自己留有空间……记住，这是在 20 世纪 60 年代末之后，也就是性别而非男性、种族而非白人、文化而非西方开始的时候"。[41] 随着 20 世纪 70 年代的发展，现象学受到攻击，因为它假设主体不分性别，因此暗含的是男性。女性主义者和左翼理论家认为，被感知的身体从来不是一个抽象的实体，而是一种由社会和文化决定的关系。这类思维试图进一步"去中心化"（在梅洛 – 庞蒂看来）已然是一项颠覆主体性的事业，这些论点将在本章结尾处重新讨论。接下来将关注布鲁斯·瑙曼（Bruce Nauman, 1941—　）的作品，他在 20 世纪 70 年代的装置作品并未直接涉及这种身份政治，而是提出一种更类似于梅洛 – 庞蒂的"差异"类型：其中，感知本身被证明是内在分裂的。瑙曼有影响力的作品表明，身体事实上与自己有冲突，而非一个统一的感觉知觉的仓库。

在瑙曼的《音墙》（1970）中，人们意识到一个事实，即我们用耳朵感知空间，一如我们用眼睛感知空间一样：当人们经过墙面时，听觉压力增加，人的平衡也会受到微妙的影响。相比之下，1970 年至 1971 年的《绿光走廊》利用尺度和色彩造成身体的不安：走廊异常狭窄，只能侧身而入，而绿色的荧光灯压迫性地停留在视网膜上，离开空间后，人们的余光会被洋红色浸透。即使充分了解这些作品的工作原理，它们仍然会引发一定程度

维托·阿孔奇,《命令表演》,纽约格林街 112 号,旧金山现代艺术博物馆,旧金山,1974 年

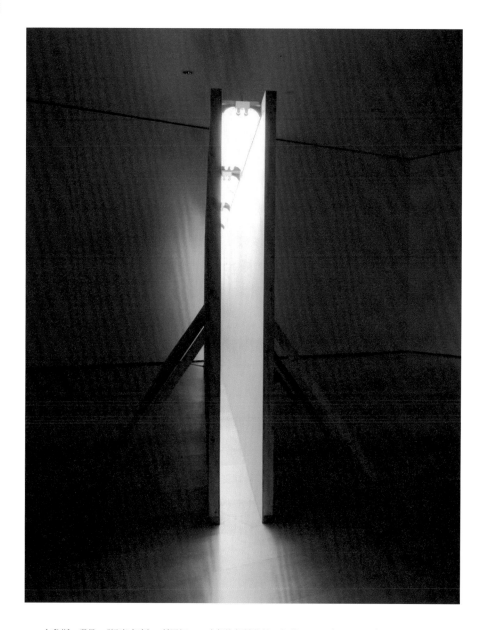

布鲁斯·瑙曼,《绿光走廊》,所罗门·R.古根海姆博物馆,纽约,1970年至1971年

的焦虑：期待与实际经验错位，我们感到永远无法与情境相符。通过引入闭路视频技术，瑙曼发展了这些想法，并提出，身体的混乱时刻可能会破坏由极简主义艺术提出的大量的自我反思性认知。

在 20 世纪 60 年代末至 70 年代初，即时的录像反馈被艺术家广泛采用，因为它允许他们在观看监视器（仿佛是一面镜子）的同时对着镜头表演。在 1976 年发表的一篇文章中，罗莎琳·克劳斯认为，这类作品是自恋的：因为录像可以同时记录和传输，所以它将艺术家的身体"集中"在摄像机和监视器的括号之间。[42] 她接着讨论了那些利用技术故障和反馈中断来批评录像媒介的作品。在文章的最后，她把录像装置当作另一个例子，以说明艺术家如何抵制录像的诱惑。她提到了瑙曼，但她的论点全部集中在彼得·坎普斯（Peter Campus）的作品上。在他的装置作品 *mem*（1975）和 *dor*（1975）中，坎普斯从一个倾斜的角度，将观众的录像反馈投射至画廊墙上；他没有呈现一个我们可以掌握的镜子般的图像，而是让我们在离开房间时只能看到一个短暂的、变形的自我一瞥。

瑙曼在 20 世纪 70 年代早期的作品，在观众的预期和实际体验之间设置了类似的张力：

> 他们将有所不适。这就是作品的内容，那些没有合在一起的东西……我的意图正是设定（这种情况），使它难以解决，所以你总是处于一种与空间相关的方式或另一种方式的边缘，你永远不允许做任何一种。[43]

在《现场录像走廊》（*Live-Taped Video Corridor,* 1970）中，一条细长的走廊尽头安装着两台视频监视器；上面的监视器连接到走廊入口处高墙上的摄像机；下面的监视器播放着一盘预先录制的空走廊录像带。当你走进作品，朝监视器前进时，你的头部和身体影像（从后面拍摄）在上层屏幕上变得清晰可见。你离监视器越近，屏幕上出现的影像便越小，而你越是想让自己的影像在屏幕上居中，你就必须离监视器越远。[44] 瑙曼将观众对这些作品的体验比作"从悬崖上走下来，或掉进洞的那一刻"：[45]

> 我对很多作品的感觉是在黑暗中上楼梯，要么多了一个出乎你意料的楼梯，要么不存在你认为会有的楼梯，这种误打误撞的事每次都会让你大吃一惊。即使你知道那些片子是如何工作的，因为摄影机总是在你跟前……它们似乎每次都能成功。你无法

避免这种感觉，这让我充满好奇。[46]

虽然瑙曼使用的材料明显与极简主义雕塑有关，而且突出了观众在时间和空间上的感知，但"走廊"装置也与极简作品有所不同。它没有提供一种多元的感知体验，更没有向我们保证，我们是一个综合的统一体（而且，他似乎因我们的不适而感到高兴）。发生在这些走廊中的故障和错误认知表明，在感知中可能存在一个盲点，只有当我们的观察被照相机或镜子返回给我们时，它才会变得明显。[47] 因此，我们可以观察到，在极简主义雕塑和瑙曼的后极简主义装置之间存在一些微妙的差异。克劳斯认为，极简主义使观者**去中心化**，因为我们不再获得一个单一的主宰性位置，并据此观察艺术客体。不过，我们只是在与作品的关系上被去中心化，而不是在与我们自己的知觉系统（perceptual apparatus）的关系上被去中心化，而知觉系统的丰富性，仍然保证着我们是连贯的、接地气的主体。相比之下，瑙曼的装置展示了知觉是多么容易被剥离，它可能比我们所能允许的更加脆弱和偶然。梅洛－庞蒂在《可见者与不可见者》中描述了知觉的这种失败：它不可能同时是主体和客体，因为符合之点"在意识到的那一刻坍塌了"。[48] 他将之描述为盲点或拉丁语 **punctum caecum**，当我们试图感知左手触及右手的同时，也感觉到右手触及左手便是一个明证。每一个肢体都有自己的触觉体验，无法被综合。瑙曼的装置也表明，我们自己的知觉器官不可能是内在的。我无法与自己相吻合。

丹·格雷厄姆

在《可见者与看不见者》的第四章，梅洛－庞蒂讨论了盲点问题，他还提出"交叉（chiasm）"概念，即我们与世界之间的交义。众所周知，梅洛－庞蒂的盲点思想源于他对法国精神分析家雅克·拉康的《镜像阶段作为自我之功能的形成》（1949 年）的解读。在该文中，拉康认为，只有当看到镜中的自己（或让父母反映出自己的行为）时，儿童才会意识到自己在世界上是独立自主的实体——而不是自恋地与世界共存。当然，对拉康来说，这种独立性只是一种幻觉：我们的自我意识（自我）只是一种想象的建构，是对我们的内在分裂感的防御。在拉康的文章中，重要的是自我被结构为一种外部或对等凝视的效果：世界

在回望我们。拉康的理论对 20 世纪 70 年代早期的一批电影理论家和女性主义者来说至关重要，他们关注的是知觉是由社会预设的，依赖于我们存在于其中的世界。在丹·格雷厄姆（1942— ）于 70 年代制作的装置作品中，镜子和录像反馈被用来为观众上演知觉实验，展示出我们对世界的认识是如何依赖与他人的互动。因此，格雷厄姆的作品是这类装置艺术的一个重要考虑因素，因为在这十年中，观众的地位一直占据着他的思想。[49]

格雷厄姆在 70 年代的装置和写作，可以被理解为试图解决他所看到的 60 年代极简主义和后极简主义艺术中的两个问题。第一个是强调知觉的即时性与观众"脱离了历史时间"的存在："60 年代，'现代主义'艺术的一个前提是把现在当作即时性的——当作纯粹的现象学意识，未被历史或其他先天的意义所污染。世界可以被体验为纯粹的存在，它自给自足，没有记忆。"[50] 对格雷厄姆来说，这值得怀疑，因为它与消费主义的失忆症相似："刚刚过去的"商品被压制，以支持新的。与感知是一系列不相干的现在相反，格雷厄姆希望展示"不可能找到一个纯粹的现在时"；他认为，感知过程应该被理解为一个跨越过去、现在和未来的连续体。[51] 他尤其反对在西海岸发展起来的"光与空间"装置艺术中的孤独和"冥想"性质："当加利福尼亚人围绕着单个观众的感知场做冥想空间时……我更感兴趣的，是当观众看到自己在看自己，或看别人时会发生什么。"[52] 因此，格雷厄姆在 70 年代的装置艺术坚持现象学知觉的社会化和公共前提。这种兴趣，如前所述，部分来自他对拉康的解读：装置作品"总是涉及你看到自己的目光，以及他者注视你的心理维度"。[53] 因此，在他的作品中的任何体验，都是为了实现"在他者之中遭遇自己的社会性体验"。[54]

对格雷厄姆来说，置身于他者之中的体验，与我们在传统艺术作品，特别是在绘画中体验到的"自我丧失"形成强烈反差，后者鼓励我们通过认同作品所呈现的场景或客体来逃避现实："在这种传统的沉思模式中，观察主体不仅失去对他的'自我'的认识，而且也失去了作为当下的、可触及的、特定的社会群体之一部分的意识，这些群体位于特定的时间和社会现实中，且只发生在作品所呈现的建筑框架内。"[55] 在他的装置作品中，简约且空旷的空间刻意回避了广告和表象绘画的直接意象，倾向于呈现我们通常体验这些对象的"中立性"框架（画廊的白墙，或商店的橱窗）。在没有物件、图片或产品可看的情况下，我们的感知必然会反映到我们自己身上。同样，这种方法延续了极简主义的现象学考量，但也存在重要区别：虽然格雷厄姆的材料看起来是"中性的"，但对他来说，它们具有社会和历史指涉。他写道，镜子和玻璃隔断，经常被"用来控制一个人或一个群体的社会现实"：

在许多国际机场的海关区域，玻璃隔断都是隔音的，将该国的合法居民与那些已经到达但尚未通关的乘客隔离开。另一个例子是一些医院的产房使用密封玻璃，目的是将观察孩子的父亲和刚出生的孩子分开。[56]

因此，格雷厄姆关于装置作品的文章，超越了知觉现象学和拉康的视觉模型的抽象理论问题，而是将这些理论建立在具体的社会和政治环境中：商场、画廊、办公室、街道、郊区住宅，或城市公园。[57]

即便如此，格雷厄姆的装置作品还是稍显朴素和直白，以一种观念化而非感性的方式运用观众的身体。《公共空间 / 两个观众》（*Public Space/Two Audience*）是他为 1976 年的威尼斯双年展制作的作品，由一个"白立方"画廊组成，两端各有一扇门，被一块隔音玻璃隔开。空间远处的墙是镜面的，另一端是白色的。两个反射系统就这样建立起来——在幽灵般半反射的玻璃隔断中，以及在镜面墙中——这两个系统，都为观看主体提供了他 / 她自己与其他观看者之间的反射。格雷厄姆利用他在意大利馆中分配的空间来展示"观众对自己的凝视，展示他们对其他观众凝视他们的凝视"，[58] 如果没有其他观众的存在来"激活"这个回眸之网，并让人"在社会和心理上更加自觉地"感知到自己与群体的关系，那么，对作品的体验是相当乏味的——若非毫无意义。[59] 他的其他作品，也以一种不那么严谨的方式达到类似的效果，用录像来探索在极简主义雕塑中缺乏的感知的时间维度。《现在连续的过去》[*Present Continuous Past(s)*] 和《时间延迟的对立镜子和监视器》（*Opposing Mirrors and Monitors on Time Delay*）（均为 1974 年），采用纯白色画廊空间的形式，其中镜子、监视器和延迟的录像反馈，鼓励观众四处走动并相互合作，以激活一个相互的、时间上延迟的凝视网。

在格雷厄姆 1981 年的《电影院》提案中，对高度的身体意识的复杂描述，构成了他在 20 世纪 70 年代的装置的主要理论组成部分，并被应用到一个功能性的建筑结构上：一家电影院。在这个模型中，墙壁由双向镜面和玻璃构成，以使电影观众意识到他们的身体位置和群体身份。正如人们想象的那样，这件作品是在明确回应 20 世纪 70 年代的电影理论。格雷厄姆解读了克里斯蒂安·梅兹（Christian Metz）颇具影响力的文章《虚构的能指》（*The Imaginary Signifier*，1975 年），他认为，电影观众被动认同电影设备（摄影机的视角），

成为"半昏迷和半意识"的、无实体的观众，处于"一种全知全能的窥视快乐状"。[60] 电影院的观众失去了对自己身体的意识，因为他们对电影的认同犹如一面镜子："在电影院中，银幕上永远是另一个人，至于我，是去看他的。我不参与被感知的人，相反，我总是在感知。"[61] 格雷厄姆的《电影院》提案正是针对这种脱胎换骨的感知，以及对电影机器的被动认同而提出的。当房间亮起灯光，观众看到自己映在镜面墙壁上，同时也能被外面的路人看到；当灯光熄灭，镜子变成玻璃，室内和室外双向可见。格雷厄姆说，这使得建筑内外的观众都能更准确地感知自己在世界中的位置。他在关于这件作品的描述中，再次隐含着一种让观众去中心化的想法，并暗示这揭示了我们作为人类主体的"真实"状态。

格雷厄姆在 20 世纪 80 年代的作品是非典型的，因为在这十年中，"现象学装置"急剧下降。但对感知身体的兴趣，通过录像装置重新回到当代艺术中。虽然这本身就值得详细讨论，但我必须简要指出，对于苏珊·希勒、简与路易斯·威尔逊（Jane and Louise Wilson）、道格·艾特肯（Doug Aitken）和埃伊亚 - 利萨·阿赫蒂拉（Eija-Liisa Ahtila）等艺术家来说，身体感知已经成为一个重要的考虑因素，他们使用多频录像投影创作。虽然这些录像装置散发着高度诱人的图像，强烈地吸引着想象中的认同感，但我们在作品中的心理专注往往被我们对身体，以及与房间中的他人关系的高度身体意识所削弱。[62]

现象学的回归

如上所述，在 20 世纪 70 年代，艺术家对现象学的兴趣逐渐变弱，主要是因为女性主义和后结构主义理论的兴起，这些理论显示，在现象学感知中，所谓的中立性主体实际上是如何受制于性别、种族和经济差异的。[63] 米歇尔·福柯、雅克·德里达等人的著述，将主体置于危机之中，瓦解了梅洛 - 庞蒂关于感知至上的论断，将它揭示为人本主义主体的另一种表现形式。但到 20 世纪 90 年代，"现象学"类型的装置艺术作为一个明确的指涉又回到当代实践者的手中，他们现在试图将身份政治与"差异性"纳入感知议程；这些艺术家处理时间、记忆和个人历史的方式，可以说比极简主义提供的归纳解释更忠实于梅洛 - 庞蒂的思想。正如梅洛 - 庞蒂所言，自我并非是简单地体现在现在时中的存在，而是一个"通过混乱、自恋……因此，是一个被事物所困的自我，它有前有后，有来有往"。[64]

丹麦艺术家奥拉维尔·埃利亚松的装置作品显然受到 20 世纪 60 年代末"光与空间"前辈的影响，也受到格雷厄姆在 20 世纪 70 年代的感知实验的影响。事实上，埃利亚松的几件作品似乎是这十年来的关键作品的翻版。例如，2002 年的《一种颜色的房间》(*Room for One Color*) 和《所有颜色的 360 度房间》(*360 Degree Room for All Colors*)，都暗指瑙曼在 1973 年的《黄色房间（三角）》[*Yellow Room (Triangular)*] 和 1970 年至 1971 年的《绿光走廊》(*Green Light Corridor*)。这种回归 20 世纪 70 年代的策略部分源于埃利亚松的信念，即在这十年间开始的非物质化项目仍然是迫切和必要的（因为 20 世纪 80 年代只有充斥在艺术市场上的物件的回归），部分源于他的另一信念，即时间上的距离允许对这些作品进行更细微的重新解读，特别是在对观众的理解方面。埃利亚松没有预设一个"中立"的、普遍的主体，而是认为他的作品是"观众的自画像"。[65] 他强调，我们的反应的非规定性个体性，反映在了他的作品标题上，这些标题经常直接向观众提出：《你的直觉环境 VS 你那被包围的直觉》(*Your Intuitive Surroundings Versus Your Surrounded Intuition*, 2000)、《你的自然剥落倒置了》(*Your Natural Denudation Inverted*, 1999)、《你的无风的安排》(*Your Windless Arrangement*, 1997)。这里的"你"，意味着你的个人经验的优先性（和独特性）——这与埃利亚松的前辈们形成鲜明对比，对他们来说，一种特殊类型的具身观众（和体验性反应）才是有限的。

埃利亚松最著名的作品是用"自然"材料（水、空气、土、冰、光）制作成壮观但技术含量不高的装置，并刻意揭示它们的阶段性特征：在《美》(*Beautiful*, 1993) 中，一根穿孔的软管洒下细水滴并形成一个液体幕布，一盏灯将光照在水面上，产生一道彩虹。在《你的直觉环境 VS 你那被包围的直觉》中，通过电子调光器不定时地重现云层经过太阳时的天空变化效果——但灯光未被掩盖，它的运作机制被赤裸裸地摆在我们面前。埃利亚松就我们今天对自然的认知提出了一个观点（我们更多的是通过媒介而非亲身体验），但这种关于媒介的观点，是通过装置艺术（一种坚持即时性的媒介）提出的，这很矛盾。这反映在观者对作品的反应上：在 2003 年的《天气计划》(*The Weather Project*) 中，一个巨大的装置作品，让泰特现代美术馆的涡轮大厅弥漫着朦胧而尖锐的黄光，看到参观者在地板上伸展身子，沐浴在埃利亚松的人造太阳之下，人们充满好奇。

但埃利亚松坚持认为，他的作品暗指"自然"并非为了形成任何环境主义的批判；相反，自然代表"自然"之物，在最广泛的意识形态意义上，是一种理所当然的东西。尽管埃利

亚松的作品具有感性和壮观的外观，但他热衷于宣称这也是体制批判的一种形式。值得注意的是，这种批判不再是针对白立方的现实物理性，或针对它所象征的权威（阿舍、格雷厄姆），而是针对它对客体的"自然"呈现：

> 我认为，无论美术馆是否具有历史性，它们往往都像《楚门的世界》一样。观众被欺骗和忽视了，因为美术馆没有通过披露其意识形态的方式来履行或践行责任。[66]

艺术家不仅要提供对作品的体验，而且要提供对我们与体制之关系的有高度意识的体验，埃利亚松认为，这是一种道德和社会责任（就像他的"光与空间"的前辈一样）。他认为，艺术机构与商业不同，商业是以盈利为目的来提供体验，而艺术机构应该"揭示体验条件的政治……它们不应该像其他地方一样，用同样的操纵技术将我们的感官商品化"。2001 年，在埃利亚松为布雷根茨美术馆（Kunsthaus Bregenz）做的一系列雄心勃勃的装置作品《媒介化的运动》（The Mediated Motion）中，他在美术馆的四层楼中的每一层都呈现不同的感官"景观"或环境：一层蘑菇地板、一个由木质甲板穿越的覆盖着鸭舌草的水面、一个由倾斜的包装土组成的平台、一座悬挂在雾气弥漫的房间中的绳桥。例如，凹凸不平的地面影响了参观者的平衡（颇有瑙曼的《声墙》的风格），这种物理上的不稳定感，试图——延伸开来——引起人们怀疑美术馆的"自然"编码在这个空间中的权威性。

可以说，在这类装置中，埃利亚松所做的不过是壮观地改变画廊空间：批判暗含在如此精致与隐喻的层面，以至于它与我们的装置体验之间的关系难以理解。在《天气计划》中，这种脱节尤为明显，在那里，体制性分析仅限于图录之中：对泰特美术馆工作人员的一系列采访试图让美术馆的**运行方式**更加透明。但重要的是，埃利亚松呼吁的变革并非针对外在的考虑（如美术馆的基础设施），而是针对"我们看待和定位自己与外在物质关系的方式"。这一点，是他与他的 20 世纪 70 年代前辈之间的一个重要区别：埃利亚松不是试图通过解决系统的结构来推翻系统，而是希望从个体开始，改变对系统的**感知**，因为"改变一个基本观点必然意味着其他的一切都会发生相应的变化"。像他的许多同代人（如卡斯滕·霍勒）一样，埃利亚松"重新相信主观立场的潜力"。这标志着他与以往的体制批判中的反人本主义和"结构主义"思维，如布伦和阿舍的思维有了重大转变。通过回到主观的感知时刻，埃利亚松的目的与其说是激活观众，不如说是让他们产生一种批判态度。

因此，这重申了前一章中已经展开的关注：人们对直接牵连和激活观众的兴趣越来越大，以便直接对抗大众媒体娱乐的安抚效果，以及对迷失方向和去中心化的兴趣。这两点都指向坚持观众的亲身体验，因为无论哪种操作（无论是激活还是去中心化），都不能通过照片、杂志、视频或幻灯片中对作品的媒介体验来实现。如此一来，装置艺术就意味着它揭示了人在这个世界上意味着什么的"真实"本质——这与我们对绘画、电影或电视的经验所产生的"虚假"和虚幻的主体地位相对立。但这种观念，并非只是 20 世纪 60 年代以后的艺术专利。尽管极简主义展览的装置对于装置艺术的整体发展至关重要，但它对材料的现实主义的、非象征性使用的重要先驱在利希茨基的著述和展览空间中便能找到。

在 1923 年的柏林艺术展上，利希茨基分到一个属于自己的小画廊空间，但他并未用它来展示传统的纸上绘画。相反，由于房间的六个表面——天花板、地板和四面墙——都有可能成为展览的一部分，他将这些建筑元素整合成一个统一的展示。在墙上贴满彩色的浮雕，利希茨基将参观者吸引到空间中，并通过预先设定的视觉活动序列鼓励他们在空间中的动态移动，[67] 强调移动是他刻意为之：在思考展览布局的性质时，利希茨基指出："空间的组织方式必须促使每个人自觉地漫步于其中。"[68] 在他为 1923 年的展览撰写的《普朗空间》(Proun Space) 一文中，利希茨基以足以预见到梅洛 – 庞蒂描述具身视觉（embodied vision）的术语，提出了一种新的三维空间概念。利希茨基认为，空间"不是通过钥匙孔来看的"，而是围绕着观者。利希茨基拒绝文艺复兴时期的"透视圆锥"，这种透视将观众固定在一个单一的有利位置，他认为"空间并不只是为眼睛而存在：它不是一幅画；人们希望生活在里面"。[69] 对利希茨基来说，作为中性支柱的墙体本身就应该被调动起来，成为构图中的重要组成部分："我们拒绝将空间当成我们的灵动身体的油漆棺材。"[70]

利希茨基将装饰墙与死亡画上等号，这预示着无数反对无趣的白立方画廊的前卫姿态。但重要的是认识到——与后来的艺术家不同——他并非针对机构空间的意识形态，相反，他在寻求修正传统视角的实用性与功利性，从而使空间不再是一种绘画性的抽象，而是每个主体都必须行动的真实舞台。他的意思是，"钥匙孔"空间仅仅是眼睛的空间——传统绘画的透视主义——是沾沾自喜的资产阶级旁观者的代名词，"真实的生活"是在一个安全、有所疏离与有所间距的距离上观察。利希茨基在普朗绘画中发展的轴心空间，是为了取代透视的结构限制，因为透视在绘画之前将观众束缚在一个指定了距离的单一视点上。[71] 最重要的是，他认为这些画作不是家庭或画廊墙上的"又一个装饰补丁"，而是"行动的图示，

是为了改造社会和超越平面绘画而采取的策略性操作图"。[72] 与后来的装置艺术家将积极的观众身份等同于社会和政治参与完全一样，普朗空间并不是简单的装饰浮雕的建筑装置，也不是将室内设计与雕塑相融合的练习，而是激活与吸引观众参与日常生活和政治的蓝图。

埃尔·利希茨基,《普朗房间》, 范阿贝博物馆, 埃因霍温, 1923 年（1965 年重做）

第三章 模拟性吞噬

他是相似的，不是与某一物相似，只是相似罢了。

——罗杰·凯洛伊斯（Roger Caillois）[1]

黑暗

我们很少有人晚上不躺在床上，感觉自己从意识中溜走，身体被黑暗笼罩，宛若被一片柔软的黑云压顶。在一个电力照明无所不在的时代，我们很少体验到黑暗完全是一个具有吞噬性的实体。即使身处黑夜，路灯和车前灯也会从窗帘的缝隙中滑过，带来有限的能见度。踏入一个漆黑的装置可能是我们体验到完全被吞噬的少数至暗时刻。在大多数美术馆的当代艺术展中，与这样的空间相遇已变得越来越熟悉。我们离开了明亮的白色画廊，走进一条黑暗的通道，通道会自然扭曲以阻挡光线。当我们摸索着找寻墙面的安慰性存在来指引方向时，黑夜正压迫着我们的双眼。即使当视频投影的光亮成为作品的主要焦点，我们仍然需要努力定位我们的身体与黑暗环境的关系。

装置带给观众的这种体验，与极简主义雕塑和后极简主义装置艺术截然相反。与其说这些黑暗装置提高了我们对身体及其物理边界的认识，不如说，它们暗示出我们的消解；它们似乎通过让我们陷入黑暗与饱和的色彩，或将我们的形象折射到无限的镜面反射中，以摆脱或消灭我们的自我意识——尽管只是暂时的。后极简主义的装置作品无一例外都是光的空间，在这里，身体的物理极限通过它们与特定空间的合理坐标关系被确立和确认。相比之下，在下文讨论的作品中，我们在空间中定位自己的可能性被削弱，因为这个空间是模糊的、混乱的，或者在某种程度上是无形的。

在吞噬性的至黑之中没有"方向"。我不知道"我"在哪里，因为在外界事物与我自己之间没有可感知的空间。这并非是说我在黑暗中体验到了"虚空"：相反，当遭遇时，一切都太突然，也太过当下了；想想看，在黑暗的房间里，物件如何变得更加突兀、笨拙且笨重。但直到我们真的撞上某人或某物，我们可以在黑夜中前行和后退，却无法证明自己已经移动。在极端情况下，这种缺乏方向感的状况甚至会让人怀疑此时说出"自我意识"是否准确。进入这样的房间，可以让人意识到自己的身体，但这也是一种损失：人没有感觉到自己的边界，边界弥散于黑暗之中，人开始与空间相融。

上述观点，得益于法国精神病学家尤金·闵可夫斯基（Eugene Minkowski），他在《生动的时间》（1933）一书中描述了日光的特点是"距离、延伸与充实"，而黑夜则有更多"个人化"的东西，因为它侵入身体，而非保持距离：

"我的面前不再是黑夜，全然晦暗，相反，它覆盖了我，穿透我的整个生命，它以比清晰的视觉空间更亲密的方式触动我。"[2] 闵可夫斯基给出了一个精神分裂症的研究案例，他认为，病人被空间"穿透"和消融的感觉，很可能是人类对黑暗的一般体验的首要特征：

（黑暗空间）并没有在我面前展开，而是直接触及我、包围我、拥抱我，甚至完全穿透我、穿过我，所以人们几乎可以说，虽然自我可以被黑暗渗透，却不能被光渗透。小我并不会肯定自己与黑暗的关系，而是与之混淆，合为一体。[3]

闵可夫斯基的思想，被法国理论家罗杰·凯洛瓦（Roger Caillois, 1913—1978）采纳，他在 1935 年的文章《模仿与传说中的精神失常》（*Mimicry and Legendary Psychasthenia*）中分析了昆虫的伪装或模仿现象。[4] 凯洛瓦观察到，模仿性的昆虫与非模仿性的昆虫一样，被捕食者吃掉的概率很大，他的结论是，在伪装现象中发生的事实上是"人格与空间之间关系的……干扰"。[5] 因此，昆虫的模仿性被凯洛瓦诱人地描述为一种"空间的诱惑"，是对周围环境的同化，是渴望生命体与无生命体之间相融合的结果。正如人类对黑暗空间的体验一样，凯洛瓦认为，模仿性昆虫被**去中心化**（decentred）了：它不再觉得自己是空间坐标的起源，它关于自己是一个有别于外部环境之实体的意识开始瓦解。模仿性昆虫不知将自己置于何处，因而被去人格化（depersonlised）："他是相似的，不是与某一物相似，只是**相似罢了**。"[6] 凯洛斯的论点，明显受到弗洛伊德的死亡冲动理论影响，弗洛伊德在该理论中提出一种力比多退缩的本能，换句话说，就是希望回到我们作为无生命体的原始生物状态。弗洛伊德的理论不仅复杂，且颇具争议——尤其因为死亡冲动的"解绑"工作既可以被体验为快乐的，也可被体验为不快乐的——本能放弃（instinctual renunciation）的想法。在本章的作品中，是为观众构建典型的吞噬性体验的关键。生与死的二元论，就像有意识与无意识的心理活动一样，被弗洛伊德认为是对理性的启蒙主体的去稳定化（destabilise）。

迷失光中

20 世纪 60 年代末以来，在美国艺术家詹姆斯·特瑞尔（James Turrell, 1943—　）的许多装置作品中，观众都会走过一条令人迷惑的漆黑走廊，所有残余的日光都在其中熄灭，最后出现在一个更大也更暗的空间中，并被注入深邃的色彩。当我们双眼的圆锥体和杆状体适应下降的光线时，这种颜色会变得更强（甚至改变色调），这一过程可能会长达 40 分钟。因此，在很长一段时间内，我们无法辨别所处房间的边界，也无法看到自己的身体，甚至无法区分外部的颜色与形状，而这些颜色与形状似乎来自我们的眼睛内部。

在特瑞尔的一些最黑暗的作品中——如《楔形作品 III》（*Wedgework III*, 1969）——我们意识到，在看似白色的台阶外，有一个发光的深蓝色楔形光，但在我们的身体与这个光的空间之间的地形是难以理解的黑暗。在他的"空间分割作品（Space-Division Piece）"系列中，如《地影》（*Earth Shadow*, 1991），一个黑暗的房间只由两盏昏暗的射灯照亮，房间中除了远处墙壁上的一个发光长方形外，似乎空无一人。当我们向这个长方体前进时，它的颜色似乎不透明，但又太过飘忽不定，不像固体。如果我们试图触摸这个彩色光块，我们试探性伸出的手便会穿过预期中的表面，进入一个无边无际的彩色雾团——这是一个既令人不安又惹人振奋的启示。站在这样的色域前，我们的身体沉浸在浓郁且厚重的彩光氛围中，其密度几乎是有形的。

詹姆斯·特瑞尔通常被认为是在第二章讨论的"光与空间"艺术的典范。就像他在西海岸的后极简主义同时代人（罗伯特·欧文、玛利亚·诺德曼、布鲁斯·瑙曼）一样，他受极简主义的简化和现实形式的影响，迫使观者提高感知意识，并与周围环境相互依存。因此，认为特瑞尔的装置作品是探究感知对象的论点——就像莫里斯或安德烈的极简主义雕塑一样——往往主导了对其作品的解读，特瑞尔自己也声称，"感知是他的艺术对象和目标"。[7]而对于他的装置作品，在事实上是如何破坏现象学感知的自我反思性的关注则要少得多。特瑞尔的装置作品，不是将观众的感知立足于此时此地，而是将时间悬空，让我们与世界失去联系。虽然这些装置包含光，并将其具体化为一种触觉存在，但它们也消除了所有我们可以称之为"客体"的东西，使之与我们自己区分开来。特瑞尔将这些作品描述为"想象力的视觉与外部视觉相遇的情境，在此，我们很难区分从内部看到的与从外部看到的"。[8]这种边缘状态，与极简主义雕塑所引起的高度自我反思完全不同。特瑞尔的作品并没有让

我们"看到自己在观看"，因为正如乔治·迪迪 – 胡伯曼（Georges Didi-Huberman）所言："事实上，我怎么可能观察到自己失去了空间的界限感？"[9]

对主体与环境的这种模仿性划分，在 1976 年特瑞尔于阿姆斯特丹市立博物馆举办的展览中得到很好的证明，他改造了一个系列的四个画廊，形成一个单一的装置《阿赫里特》（Arhirit）。这件作品，利用了他与罗伯特·欧文在 1969 年共同参与洛杉矶县立艺术博物馆的"艺术与技术"项目时进行的研究。他们试验过全域 12（Ganzfeld, 一个同质的现象空间）和它的听觉对应物——消声室的感知效果。《阿赫里特》由四个全域的序列组成：白房间被观者体验为一系列不同颜色的空间，因为进入每个房间的光线（通过墙上高处的光圈），反射出建筑外的特定物体（绿色的草坪或红色的砖瓦）。这种白色空间的柔和色调，被房间的排序在强度上增大，因此，一个画廊空间的余色在视网膜上停留，造成它在下一个房间的补充更加强烈。特瑞尔不可能完全预料到这个装置所引起的身体反应：由于眼睛没法抓住形状，观者会摔倒、失去方向，甚至丧失平衡；许多人不得不用手和膝盖爬行通过展览，以防止自己"迷失在光中"。[10]

1980 年，当《阿赫里特》作为《阿赫里特之城》（City of Arhirit）在惠特尼美国艺术博物馆（Whitney Museum of American Art）以单间形式重新展出时，几位美国参观者在跌入他们认为是坚固的墙壁后对特瑞尔提起了诉讼，但这实际上只是全域的边缘。在随后的装置中，特瑞尔用一堵细长的墙将观众与全域隔开，创造出他所谓的"感应空间"，让观众站在其中。即使有隔断，装置作品中的色彩和黑暗似乎仍然附着在身体上。正如一位评论家指出的："就像一个人的眼睛被粘在这个朦胧的辐射上，就像他们被刻意地吸入其中一样。"[11] 这些具有极端效果的色域挫败了我们反思自己感知的能力：主体与客体在一个无法凭视觉挖掘的空间中被模糊。

12. 全域，也译作"甘兹菲尔德（效应）"，即知觉剥夺，指暴露在非结构化的、均匀的刺激场中后引起的一种知觉现象。这种现象是大脑为了寻找缺失的视觉信号而放大神经噪音的结果，最后引起幻觉，比如当人的眼前一片黑暗，并一直听到某种声音，那么大脑会通过放大神经元噪音寻找失去的视觉信号，产生足以扰乱视觉和听觉的强烈幻觉。——译注

镜面置换

尽管特瑞尔的作品以平静与静止著称，但它也在玩弄一种放弃之欲，这也导致许多评论家将他们对其装置作品的反应——它那无边无际的、拥抱式的不透明性——定格在精神性或绝对感之上。这是因为，它构建了一种对吞噬和穿透我们的虚空般的彩色空间的过度同化。这对第二章讨论的中心主体提出了完全不同的挑战。在丹·格雷厄姆的装置作品中，我们意识到，我们的感知与其他观众的感知之间存在着相互依存的关系：反射玻璃和镜子被用来破坏稳定和中心化的主体性的想法。对于特瑞尔来说，这种自我反思的感知可能发生在封闭的空间中，我们与周围环境融为一体。同样的模拟性吞噬也可能发生在镜子上，当镜子相互映衬时便形成一种错觉。从 20 世纪 60 年代初到整个 70 年代，将镜子融入作品的艺术家数量明显增加。但并非所有这类作品都采取装置的形式——人们会想到米开朗琪罗·皮斯托莱托（Michelangelo Pistoletto）于 1962 年进行的镜面绘画系列、罗伯特·莫里斯 1965 年的《无题》镜面立方体、罗伯特·史密森在 20 世纪 60 年代中期的《小漩涡》（*Minor Vortexes*）、迈克尔·克雷格 – 马丁（Michael Craig-Martin）1972 年的《脸》（*Face*），以及卢西奥·方塔纳（Lucio Fontana）在 1975 年的《古巴之镜》（*Cuba di Specchi*）。在大多数情况下，使用镜子是这一时期对现象学感知兴趣的逻辑延伸：反射表面是一种明显的材料，可以让观众真实地"反映"感知的过程。雅克·拉康关于"镜像阶段"的论文在此时（1968 年）被翻译成英文，他关于视觉艺术最重要的讨论也出现在 1964 年的研讨会"精神分析的四个基本概念"中，诸此种种，绝非巧合。

实际的映射（reflection）行为是自我的形成，这种想法，奠定了拉康在"镜像阶段"中的论证。与梅洛 – 庞蒂的观点不同，意识被映像迷惑——"看见自己看到自己"——拉康反而强调这样一个事实，即我在镜中对自己的第一认识，实际上是意志上的一种错误认识，或者说是误认。我被外在印象诱惑，将自己认同为一个连贯的、自主的整体——但事实上，我是零碎且不完整的。拉康以一个人站在两面镜子之间为例，说明映射的倒退并不代表任何内在性的进步，也不确认我们自我认同的确定性；相反，映射破坏了自我的脆弱外衣。如果我们把自己置于两面或多面镜子之间，他的论述就很容易得到肯定。我的自我意识并没有被无穷无尽的映射所证实；相反，看到自己的倒影的倒影，盯着一双肯定不是别人的眼睛，但感觉与"我"并不相称的眼睛是令人不快的，甚至惹人不安。[12]

这种效果，在 1966 年相隔数月展出的两件装置作品中得到很好的体现，这两件作品都有（恰当的）双重标题：草间弥生的《窥视秀》（*Peep Show*，又名《无尽的爱情秀》）和卢卡斯·萨马拉斯的《房间 2》（*Room 2*，后改名为《镜室》）。与罗伯特·莫里斯和丹·格雷厄姆的作品不同，在草间和萨马拉斯的作品中，镜子并没有印证观者的当下时空，而是提供了一种模拟性的碎片化体验。在这些装置中，我们的倒影被分散在空间四周，以至于我们变得像凯洛伊斯所写的那样："只是相似罢了。"

自我澄清

在草间弥生（1929—　）的作品中，自我遮蔽是一个持续的主题——从在 20 世纪 60 年代后期的行为表演中，她使用圆点（用纸画或剪裁）让自己和表演者与同样被类似圆点覆盖的环境融为一体，到最近的录像作品《花恋向日葵》（*Flower Obsession Sunflower*，2000），艺术家戴着黄色的帽子，穿着 T 恤，坐在向日葵田间；当镜头拉开，她似乎被周围的环境所同化。在 20 世纪 90 年代回归装置艺术的过程中，如 1998 年的《点之迷恋》（*Dots Obsession*）和 1991 年的《镜室（南瓜）》[*Mirror Room(Pumpkin)*]，草间设计并穿着特殊的服装，将自己融入房间的色彩和图案中。

当然，这些作品中的模仿性体验主要发生在艺术家的身上：对于身着日常服饰的参观者来说，很难感觉到与一个布满圆点的巨大彩色气球的装置有丝毫"相似"。然而，在草间 20 世纪 60 年代中期的镜面装置中，如《草间的窥视秀》（*Kusama's Peep Show*，后文简称《窥视秀》）——一个六边形的镜面房间，彩色灯光随着包括披头士乐队歌曲在内的流行背景音乐而闪烁——观众确实成为一个视觉场中的"众物之一"。草间弥生在这个房间中拍摄，如同她的大多数装置作品一样。但今天的观众仍然停留在这个房间的外部（它本身也让人困惑地置于一个镜面房间内），从两个窥视孔中的一个向内看。目光所及之处延伸出你双眼的倒影（从左、中、右三个角度），夹杂着闪烁的灯光和响亮的音乐。虽然标题和窥视孔暗指色情偷窥秀，但作品中并没有偷窥的满足感：唯一的表演者是你自己的眼睛在眼眶中飞舞，并放大到无限大。

鉴于该作品的另一个标题《无尽的爱情秀》，观众似乎是想在某人的陪伴下，通过第二

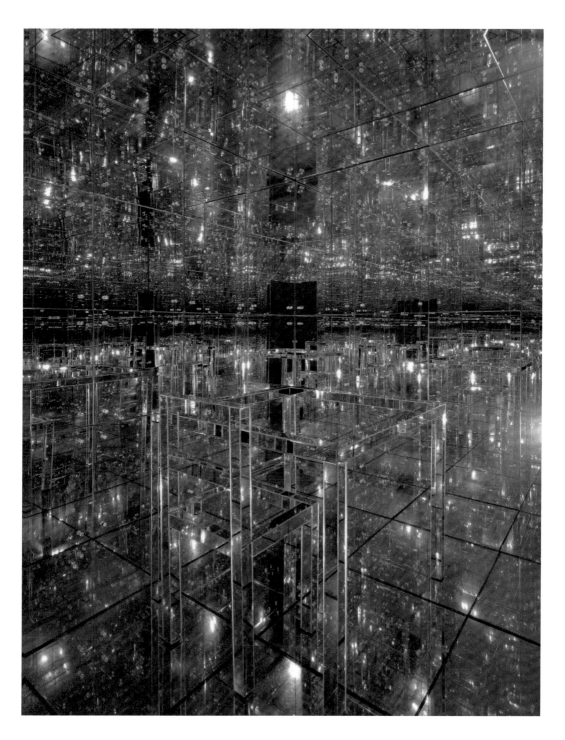

卢卡斯·萨马拉斯,《房间 2》, 奥尔布莱特 – 诺克斯艺术馆, 纽约, 1966 年

个窥视孔来体验这个装置；两双眼睛将被投射到房间周围，并融为一体。[13] 这件作品的标题——就像她的其他作品和展览一样，如《永恒之爱》（*Love Forever*）、《爱之屋》（*Love Room*）、《无尽的爱情秀》——是 20 世纪 60 年代典型的迷幻主义的感觉，它吸引人们幻想一个共同的社会身体（social body），而这个社会身体在主体间的内在性，将抹去个体的差异："你需要以爱"来对抗个人主义的资本主义。[14] "无尽之爱"的伦理，虽然以自我禁锢的冲动为前提，但最终是为情色融合而服务："与永恒融为一体。抹去你的个性。成为环境的一部分。忘乎自己。自我毁灭是唯一的路……我将成为永恒的一部分，我们在爱中抹去自己。"[15]

抹除自我的形象，在卢卡斯·萨马拉斯自 20 世纪 60 年代末以来的作品中也是经久不衰的主题。[16] 在他的《自动宝丽来》（*Autopolaroids,* 1970—1971）中，他将自己的裸体形象双重和三重曝光以呈现他的轮廓，他的手和身体在他的家具上的孔洞中渐渐消失、在他的厨房里拥抱自己，或者在阴影和光池中被抹除。这种对他的形象和环境的双重和模拟关系，在《镜室》（*Mirror Room*）中则采用三维形式，并于 1966 年在纽约的佩斯（Pace）画廊首次展出。与草间的六边形《窥视秀》不同，萨马拉斯的作品由一个立方体组成，观者进入其中。这个房间足够大，不仅可以容纳站立的参观者，还可以容纳一张同样布满镜子的桌椅。如果说草间的作品在无限的幻觉中具有扩张的连贯性（八角形的墙面反射出的光线足以让观者在黑暗中辨认出倍增的面孔），那么萨马拉斯由数百个较小的镜面板组成的板式房间，则将观者对身体和空间的感知消解成一个万花筒般的碎片。

金·莱文（Kim Levin）曾如是描述走进这件作品的经历："产生看到自己无休止后退的迷惑不稳感，一种眩晕感，一种胃部坠落感，像从坠落的梦中落下一般。"[17]1966 年，购得该作品的阿尔布莱特－克诺克斯（Albright-Knox）艺术馆馆长布法罗（Buffalo）用更欣喜的语言描述道："当你身处其中时，你会觉得你飘浮在云端之上。无限的空间向四面八方延伸。你看到自己被反射了几千次。"[18] 但是，如果说草间用镜面反射是为了服务"无尽的爱"，那么萨马拉斯的作品则源于更暴力和病态的冲动。在给阿尔布莱特－克诺克斯艺术馆的声明中，萨马拉斯写道："1963 年左右，当我把这个想法融入一部短篇小说《杀戮者》中时，我就想到了一个完全被镜子覆盖的立方体房间。"莱文也记录了在希腊长大的萨马拉斯如何回忆一具尸体在房子里遮住镜子的"可怕"习俗。[19] 但对艺术家来说，更重要的是镜子在青少年时期的使用方式："被用来检查一个人的身体身份的一部分，也被用来

帮助模仿成年人和异性的身体。有时，一个人在镜中的形象成了观众，但大多数时候，它是感知的一种来源。"[20] 对于观众来说，《镜室》也构建了一种碎片化的身体体验。

萨马拉斯继续追寻镜面空间主题，但现在却带有虐待狂的意图。1967 年的《走廊 1》(*Corridor I*) 由一条镜面走廊组成，随着天花板降低，走廊自动回转两次，直到观众必须蹲下身才能离开作品；1968 年，他在卡塞尔制作的《房间 3》(*Room 3*) 则回到立方体形式，但内外都装上突出的镜面尖刺。从一个低矮的门进入，当参观者试图站起来时，他们的头总会撞到入口上方的尖刺上。佩斯画廊的总监阿诺德·格利姆彻（Arnold Glimcher）生动地描述这件作品的迷惑性特征："在光滑湿润的暗光中，你不知道点到底在哪里，你完全被抑制住，你的感知能力完全混乱。这真的太可怕了。"[21]

在关于草间和萨马拉斯的讨论中，我们注意到，观众对这件作品的描述分为两类：海洋般的幸福或幽闭的恐怖。这不是艺术家所能预测的，体验这样的作品也没有"正确"或"错误"的方式。因为这些作品利用镜面反射来让我们的自我存在感错位，玩弄我们的方向感，它们征用了个人的反应，反映了拉康的精神分析所理解的自我的双重角色：要么作为一种安慰性的防卫，抵御碎片化；要么作为一种太脆弱的海市蜃楼。

穿过镜子

自 1987 年首次在伦敦东部的马特画廊（Matt's Gallery）展出以来，英国艺术家理查德·威尔逊（Richard Wilson, 1953— ）的装置作品《20:50》就获得了近乎崇拜的媒体声誉。该装置由一个房间组成，房间的一半装满 200 加仑（约 757 升）的废油，观众可以通过一条狭窄的楔形通道进入——一个或两个——从一个角落斜向进入空间的中心。观众被要求在进入前留下大衣和包，这种卸除自身财物的举动，无意中给这种体验注入一种准仪式性特征；正如一位评论家指出的，进入装置就像"一次跨越冥河的半程旅行"。[22] 像这样寄存行李还有美学目的，因为它提高了人们对楔形钢制走道关闭我们身体边界的方式的认识（边上是腰部的高度，但随着坡道地板的上升，似乎会消失）。当你沿着舷梯行走时，你似乎在这个浑浊的油湖之上缓缓上升，其反射面为房间提供了一面完美的镜子。

乍一看，《20:50》似乎是前一章讨论的瑙曼走廊传统中的现象学研究对象。它也可以

被解读为象征性的（在第一章的"梦境"装置风格中），因为标题指的是标准机油的黏度：作为对工业废物的象征性拥抱，《20:50》被视为概括了技术生产与自然之间的张力。[23] 就像特瑞尔的有形深渊之光一样，《20:50》中的石油既是威胁又是诱惑：它被比作"可怕的虚空"，"把你吸引到它静止而深邃的深处"；它是"禁忌"和"阴险"的，甚至是有"威胁"的，但却挑战你"勇敢地进入它天鹅绒般的表面"。[24] 油画的暖昧特征模仿了安装它的房间，这样做，似乎是要把我们从这个空间中疏散出去。事实上，站在走道的狭窄一角——宽到只容得下一个人——我们似乎是失重的，悬停在油的上方，而油似乎又消失了，只通过刺鼻的气味和偶尔浮在表面的污垢斑才存在。墙面和天花板的静止倒影为作品增添了一种病态感（有评论家将这件作品的体验比作水手"走木板"的命运）。油的密集惯性以一种清晰的、超现实的静止为标志；前一刻它是过度接近的，一大团停滞的液体物质，有可能溢出到你所站的地方，下一刻它又全然不见，消失在它的倒影之下。

当它被安装在伦敦北部的前萨奇（Saatchi）画廊时，玻璃天花板给观众的印象是悬浮在一个虚空之上：在某一点上，反射不再是房间的双倍光谱，实际上承担了一个黑暗世界的不可思议的固体。这种存在与不存在之间的摇摆、威胁与诱惑，将观者带入一种眩晕且虚无缥缈的状态——这与安东·艾伦茨威格（Anton Ehrenzweig）所描述的"同步"视觉对于艺术创作的"海洋"体验至关重要。在《艺术的隐秘秩序》（*The Hidden Order of Art*, 1967）一书中，艾伦茨威格描述了在同步视觉中，性欲并没有被有意义的配置（姿态）所吸引，而是以一种"睁大眼睛的空洞凝视"来观察一切，在此情况下，艺术家无法将自己从作品中解脱出来成为一个独立的实体（"当我们到达最深的海洋式的分化水平时，内部世界与外部世界之间的界限融化了，我们感觉被吞噬，我们被困在艺术作品中"）。[25] 油画的黑暗和模拟镜同样对观者的无意识产生了不可抗拒的牵引力，这一点，在夜晚观看作品时尤为突出：黑暗的窗户形成下面的夜空和下面的海洋鸿沟之间的最后面纱。

视频特应性

美国艺术家罗伯特·史密森在《电影特应性》（*A Cinematic Atopia*, 1971）一文中，描述了坐在电影院里看电影时出现的吞噬性的昏昏欲睡。具有吞噬性的黑暗，将我们从世

界抽离而出，让我们悬浮在另一个现实中，我们的身体在这个现实中从属于视线：

> 去电影院的结果是身体被固定住。没有太多的东西会妨碍一个人的感知。一个人所能做的就是看与听。人们忘了自己坐在哪儿。光亮的银幕在黑暗中散发出朦胧的光……[26]

史密森对现存电影的数量感到欣喜；对他来说，这些电影在胶片中蜂拥而至，在纠缠不清的光影和动作中相互抵消。在这个"巨大的纯感知库"面前，观众"无动于衷"且"哑口无言"，是"懒惰的俘虏"，观众的感知陷入"迟钝"之中。事实上，史密森指出，最终的电影观众：

> 将无法区分电影的好坏，所有的一切都将被吞噬，变成无尽的混沌。他不再是看电影，而是在经历多种色调的混沌。在混沌之间，他甚至可能睡着，但这无关紧要。音轨在慵懒之中嗡嗡作响。话语也会像许多铅锤一样，在慵懒中落下。这种瞌睡意识，会带来一种乏味的抽象。它将增加感知的重力……所有电影都将被带入平衡状——一个巨大的图像泥田，永远不动声色，但不应该鼓励终极观影（ultimate movie-viewing）。

起初，史密森的文章似乎带有贬义，如同许多同时代人一样，他似乎在嘲笑被动型的大众媒体景观。但他在写作中所获得的明显快感，让我们无法将他与这一时期的大众媒体消费的诋毁者相提并论。相反，史密森在行文中渗透出对熵的迷恋，熵是他从热力学第二定律中提取的物理和空间能量消耗的概念，也是其艺术实践和理论兴趣的基础。熵不可避免地消解了对史密森来说是弗洛伊德式死亡冲动的一种表现；后者的不快乐的消解，以及快乐退缩到虚无中的双重维度，这一切在史密森风趣而生动的语言中都清晰可见。[27]史密森写这篇文章时，正值电影理论在20世纪70年代法国和英国左派知识界受马克思主义和精神分析思想的影响而发生根本性颠覆之时。围绕着《通讯》（*Communications*）、《电影报》（*Cahiers du Cinema*）和《银幕》（*Screen*）杂志，这一新的、被大量理论化的学科，在1975年的两篇重要文章中到达顶峰：克里斯蒂安·梅茨（Christian Metz）的《虚构的能指》（*The Imaginary Signifier*）和劳拉·穆尔维（Laura Mulvey）的《视觉愉悦与叙事电影》（*Visual Pleasure and Narrative Cinema*）。两位作者都关注电影本身的

"装置"——观众对摄影机之眼的认同方式——以及由此产生的意识形态上的平和。两篇文章都更关注我们与电影内容的心理关系，而不是我们在电影院中的观影体验。然而，梅茨的导师罗兰·巴特在《走出电影院》（*Leaving the Movie Theater*）一文中恰恰讨论后一种情况，这篇文章只能被看作是对他以前的学生的一种反击。[28] 由于他从空间（而不是简单的心理）角度描述我们对电影的体验，巴特的文章允许将录像装置当作一种不同于电影的实践来考虑。他的出发点，是对我们如何离开电影院的一种耐人回味的描述：微微发呆、身体酥软、软绵绵的，带有倦意。因此，他把看电影的经历比作被催眠，把进入电影院昏暗空间的仪式比作"前催眠"。与梅茨及同代人不同，他们对电影之于我们的意识形态控制持怀疑态度，而巴特则愿意被迷惑和诱惑。这是因为，他不认为电影仅仅是电影本身，而是整个"电影院—情境"：黑暗的大厅，身体在其中"被占领"，观众在座位上作茧自缚。与电视不同的是，电视的家庭空间没有任何情色色彩，而电影的城市黑暗则是匿名的、令人兴奋的、可利用的。

这并不是说，巴特对"电影催眠"及其对我们的控制不以为然：事实上，它把我们"粘"在银幕上，就像我们在镜中的倒影一样，吸引我们、诱惑我们（巴特特意暗指拉康的文章）。

跟随那个年代的当代电影理论家，他认为，可以通过反对性的意识形态来打破电影的意识形态控制，无论这种反对性是内在的（比如对我们看到的东西保持批判性的警惕），还是外在的——通过电影本身（犹如布莱希特的间离，或戈达尔的切碎叙事那样）。但对于巴特来说，这些并不是打破电影魔咒的唯一途径；他最感兴趣的策略，他神秘地说，是"通过一种'情境'而使'关系'复杂化"。换言之，他主张我们被电影迷住两次：

> 被影像和周围的环境迷住——仿佛我同时拥有两个身体：一个自恋的身体，迷失般地凝视吞噬之镜，另一个反常的身体，准备迷恋的不仅是影像，还有影像之外的东西：声音的质地、大厅、黑暗、其他身体的模糊体、进入影院的光线、离开大厅的光线。[29]

这种对电影"周围环境"的迷恋，是当代许多录像装置背后的动力：它对银幕上的影像及其呈现条件的双重迷恋：地毯、座椅、隔音效果、空间的大小和颜色、投影的类型（背面、正面或独立），都是诱惑观众的方式，同时也能让观众产生批判性的感知。艾萨克·朱利安（Isaac Julien）的三屏装置作品《巴尔的摩》（*Baltimore*, 2003），体现了巴特所描

述的心理和生理上的分裂：我们被屏幕上流畅的影像吸引，但也被周围强烈的蓝色墙壁吸引。在道格拉斯·戈登（Douglas Gordon）的独立投屏作品中，如 1997 年的《黑暗与光明之间》（*Between Darkness and Light*, 1997），观众绕过一个大屏幕，屏幕两边同时投放两部不同的电影。埃贾 – 利萨·阿提拉（Eija-Liisa Ahtila）[如《今天》（*Today*, 1999）] 和斯坦·道格拉斯（Stan Douglas）[（如《赢取、名次或展示》（*Win, Place or Show*, 1998）] 的录像装置作品，都用多屏来呈现不同版本的叙事。令人啼笑皆非的是，这些作品中的许多并没有让观众沉浸在黑暗中：黑暗的空间（有神秘和令人疑惑的气氛）会与调查和阐释这些叙事所需的集中理性和专注力背道而驰。观者与影像和物理"电影院—情境"之间的分裂和渴望关系，在这些艺术家的作品中都不可或缺。

因此，探讨电影影像之外的东西，为上一章讨论的"激活"模式提供了一个重要的替代方案，同时也提供了一种不同的方式来破坏观众的稳定性。移动影像和周围情境的分裂焦点共同作用于将艺术与景观拉开距离——但这种距离是模糊的，因为当代艺术家（像巴特一样）既着迷于电影对象，又批判之。这是当代录像艺术与其 20 世纪 70 年代的前辈之间的重大区别，对于前辈来说，录像这一媒介往往被刻意设计成挫败观众和阻挠视觉的快感，作为对移动影像主流用法的直接反对——琼·乔纳斯的《垂直卷》（*Vertical Roll*, 1972）、维托·阿孔奇的《红色录像带》（*Red Tapes*, 1976），或者玛莎·罗斯勒的《厨房符号学》（*Semiotics of the Kitchen*, 1975）和《支配与日常》（*Domination and the Everyday*, 1978）都是例证。

技术上的碎片

录像装置的先驱之一，美国艺术家比尔·维奥拉（Bill Viola，1951— ）最近受到艺术史学家安妮·瓦格纳（Anne Wagner）的攻击。她认为，与阿孔奇、乔纳斯和罗塞尔不同，他们拒绝"任何快乐的保证，无论是身体的还是艺术的，或者是娱乐的提议，无论是被动的还是偷窥的"，而维奥拉对他的媒介并没有任何不信任感。[30] 她认为，拒绝大众媒体安抚人心的方法之一是，让艺术家在"观众的所见所感与她可以确定的所知所感"之间制造差异。对于瓦格纳（以及她在《十月》杂志的许多同事）来说，必须解决的是我们与录

像内容的关系，而不是它在装置中的呈现。对他们来说，巴特提出的加倍的、色情化的迷恋——电影情境中的"自由裁量的幸福"——不是一种批判性的选择。

即使如此，瓦格纳也正确地指出，维奥拉最近的作品体现了对录像作为一种媒介的某种自满。他的图像变得越来越宗教化，经常从绘画中衍生出来或暗示绘画，作品也越来越光滑和大众化，采用了最新的等离子屏幕和特效。在《千禧年的五天使》（*Five Angels for the Millenium*, 2001）中，一个巨大的黑暗房间充满环境音乐，并伴随着五个大型投影；一种令人沉醉的黑暗和沉浸式的图像结合在一起，吞噬并抚慰观众。每块屏幕都浸润在色彩丰富的水面上（很难确定它们是在水面上还是在水面下拍摄的），我们能在每块屏幕上依次看到一个人的身影从水面跌落或跃出。画面的标题分别为——《离去》《诞生》《火》《升腾》和《创造》——这些形而上的名字，恰当地反映出图像的预示性情绪。作品显然希望给观者带来一种身临其境的体验，让我们与黑暗融为一体，并与人物在崇高的色彩元素中穿梭。

维奥拉最近的作品被认为是"精神性"的，这让人联想到关于特瑞尔的文章，且二者出于类似的原因：维奥拉的作品总是与形而上的东西结合在一起，但在一个短暂的时期内，他创造出一种更积极，也更暗淡的艺术类型。在 20 世纪 90 年代早期的录像装置作品中，他采用了一种更强硬，也更存在主义的方式处理录像媒介（以及它所投射的黑暗）。在这些作品中，维奥拉并不鼓励与绝对相融合（如《五天使》中所隐含的），而是探索一种更具湮灭性的主观碎片化烙印。四屏装置《停止的心灵》（*The Stopping Mind*, 1991）提供了一个黑暗的、保护性的急速影像（运转、狗叫、猫头鹰飞翔、夜晚的沙漠道路、在睡梦中翻滚的人影），以这种方式将崩溃保持在表面之下。拍摄既不顺畅也不光亮，而是利用录像技术中固有的故障和错误来夸大它的情感影响。这些屏幕的布局进一步强化这种碎片化：进入一个黑色房间，你会遇到四块悬挂的屏幕，每块屏幕都显示着冻结的图像。向中心移动时，你听到一个男人以高速的低声描述他的身体在一个未知的黑色空间中逐渐失去感觉。一阵巨大的光栅声突然让屏幕上的图像动起来，我们被震荡的镜头困扰。这种运动的冲击让我们措手不及。就像突然间，屏幕寂静无声，那个低语之声又恢复了它对沉入黑暗的描述。《停止的心灵》被视为意识的隐喻——录像屏幕上，彩色的"外部"世界与艺术家"内部"和"无意识"的低语声形成鲜明对比。但这两个领域仍然是不相连的，并让观众处于一种不安的裂隙之中。我们可能在装置中被"中心化"（只有站在装置的最中间，才能完全听到维奥拉的声音），但我们与屏幕上的声音和图像的关系却永远处于崩溃的边缘。

三屏装置《微小的死》（*Tiny Deaths*, 1993）更直接地解决我们关于黑暗的体验。我们在进入一个笔状空间前，陷入一片漆黑：前方的三面墙上是投影，光线昏暗，漆黑一片。可以听到低沉的杂音与难以辨认的声音。屏幕发出的光线，不足以让我们看清自己在房间中的位置，也无法辨别出其他观众的存在。在每一面墙上，我们都逐渐意识到一个人形的昏暗影子在缓慢的运动中闪烁。

渐渐地，一道光源出现在其中一个人形上，强度越来越大，直到在闪烁的白光中被消耗尽。在这一瞬间，整个房间瞬时照亮，一切又陷入黑暗，直到一切再次循环。维奥拉的作品，没有给人的视网膜适应光线下降的时间，人们反复经历陷入黑暗的体验。这种迷失方向的感觉是这个装置不可或缺的，因为它让我们的注意力在屏幕上的人物、与他们相对的其他参观者的轮廓，以及淹没我们的黑暗之间摇摆不定。每一束光都会瞬间照亮整个房间，但却让我们更深地，也更无可挽回地陷入随后的刺眼之暗中。观众在两个层面上被作品模拟性地吞噬：在吞噬性的黑暗中，以及作为影子与屏幕上的人影融合。

听觉吞噬

声音可以像黑暗一样让人沉浸其中，加拿大艺术家珍妮特·卡迪夫（Janet Cardiff, 1957— ）的作品很好地证明了这一点。卡迪夫用双耳录音法——将麦克风放在假人头的耳朵里——与观众建立起无比亲密的关系。卡迪夫的作品以装置和漫步的形式，让观众在耳机里聆听预先录制好的背景音乐，他的作品主要讨论对观众的情感影响——令人不安的、诡异的、生动的、色情的和威胁的——而非主题或结构层面。这是因为作品生动得令人着迷，以至于在进入她所创造的听觉情境时，批判性的距离几乎完全被排除在外。当这些体验以单独的音频漫步形式出现时尤为强烈，比如《失踪的声音——案例研究 B》（*The Missing Voice—Case Study B*, 1999）。

许多评论家都认为，卡迪夫的音频漫步是电影化的，它把世界变成一个以观众为中心主角的电影场景，但卡迪夫也制作了一系列明确地处理观影体验的装置。也许，相较于其他当代艺术家，卡迪夫更痴迷于巴特所说的"电影院情境"：她的装置《剧院》（*Playhouse*）和《天堂学院》（*The Paradise Institute*），都将观众置于微型电影院内，与其说她关注

的是银幕上的动作（这是刻意的神秘和碎片化），不如说她关注的是身处黑暗的公共空间中的体验。其他观众的窃窃私语、脱外套、接听手机和吃爆米花的声音，是作品中不可或缺的沉浸式效果。讽刺的是，在传统上，这些声音是我们为了让自己沉浸在电影中而将之拒于门外的声音；电影院的黑暗设计，是为了促进专注力，促进与相邻者在物理上保持距离。但这些设置正是卡迪夫吸引我们注意的地方，矛盾的是，使用耳机加强了我们之间的分离。

《剧院》是为每次只有一位观众而设计的作品，从我们戴上耳机，拉开红色天鹅绒窗帘，进入一个微型剧场的包厢开始。巴特认为，这种"前催眠"的情境对于电影体验至关重要，而在《天堂学院》中，这种"前催眠"情境被进一步夸大，它是一个更大的装置，可同时容纳 17 人。在这件作品中，入座后发生的事件让人完全迷失方向，以至于无法将周边的实时噪音与卡迪夫预先录制的环境配乐区分开。在《剧院》和《天堂学院》中，"电影院情境"的噪音只是声景的三个层次之一：还有电影配乐（在大型电影院中重新录制，给人以虚假的空间印象）和以卡迪夫的声音形式展开的叙事，它们将观众牵扯到一个与银幕上的娱乐相竞争的黑色秘境之中。如果说 20 世纪 70 年代的电影理论认为，我们对电影的认同是通过我们脑海中内化的"摄像机"来实现的，那么卡迪夫则从三个方向同时吸引我们的注意力，以揭露这一机制。我们专注于眼前银幕上的表演，但不断被零碎且不可思议的情节、陈旧的角色和拙劣的表演所阻挠，同时也被艺术家自己的女性形象所阻挠，她在我们耳边轻声细语，将我们卷入一个竞争性的子情节中。

通过颠覆我们的传统电影体验，以及由它引发的想象，卡迪夫让我们看到"电影院的情境"——超越银幕影像的外围空间。然而，这样做时，她可以说是强制了另一种认同，这一次是声音——以另一种主导的感觉来取代原有的。卡迪夫对声音的使用无疑是催眠性的——作品开始后，很少有人能打破魔咒，摘下耳机，这种纯粹的诱惑立刻让我们屈服于她的导演意志。与第一章中的沉浸式"梦境"装置不同，卡迪夫没有给我们自己的幻想投射留下任何空间：只要我们戴上耳机，就会被她的指令左右。[31] 虽然她说希望提高观众的意识，让我们的感官更敏锐，但我们被她的声音吞噬到看不见的地步，继而沦为一只无形的耳朵。（事后再阅读装置的文字记录，会被剧本中没有留在脑海中的部分所打动）这种将控制权完全交给另一个声音的做法，促使评论者将作品描述为既凶险又色情的作品。事实上，在她的作品中最生动的时刻，我们仿佛与卡迪夫自己的身体不可分割，正如她自己观察到的那样。[32] 虽然她通过拒绝对影像的认同来颠覆电影设备，但最终，她渴望复制的是主流

96

电影中诱人的逃避主义："我认为，我的作品可以让你放开手脚，忘记自己是谁……我和其他许多人喜欢电影院的原因是你可以忘记'现实世界'，让电影带走你。"[33]

本章讨论的艺术作品通过分割或消耗观众在空间中的存在感，来质疑稳定与中心化的主体概念。卡迪夫的音频装置作品，通过听觉的一种催眠形式对观众进行类似的侵蚀。她对诱惑和逃避的拥抱可能会（并且已经）被批评为对观众的无耻操纵，以及不加批判地顺从于景观：虽然作品似乎提供了积极的参与，但我们在其中的体验却是一种无力的顺从。但巴特的文章提醒我们，现实活动不一定是批判性的先决条件：他指出，我们可以通过"间离的催眠"摆脱电影对我们的意识形态控制——不是简单的批判 / 智性间离，而是一种"情趣"的、迷恋的间离，这种间离包含整个电影环境：影院、黑暗、房间、其他人的存在。卡迪夫的装置突出了这一情境，即使它们有可能用另一种诱惑性的工具来代替。巴特的"判断力的**愉悦**（bliss of discrétion）"[13]——作为间离和辨别——被损害了，因为卡迪夫将我们的身体和世界弱化得太过接近于她的身体和世界。

因此，本章中的装置作品，并不试图增加对身体的感性认识，而是通过以各种方式，将观众融入周围空间，以减少身体的感性认识：在这些作品中，观众与装置可以说是分离的，或者说（用埃伦茨威格的话来说）是"分化的"。这种类型的模拟体验可能是黑暗空间（在那里你无法将你的身体与房间、物体或其他游客的关系放在一起）的效果，可能是反射和折射一个人的形象的镜面效果，也可能是将我们淹没在一个无限制的色域中的效果，或者是将我们消耗在声音中的效果。与本书所讨论的其他类型的装置艺术所追求的激

13. 罗兰·巴特在《走出电影院》的文末提出这一概念，引述如下："诚然，构思一种打破二元循环的艺术总是有可能的，中断电影的魅力，解除粘连，借助于观众的批评式观看（倾听），取消这种逼真之物的催眠（即类似性）。这不正是布莱希特的间离效果所强调的吗？确实有一些事物有助于唤醒催眠（想象和 / 或意识形态的）：史诗艺术的手法，观众的文化水平或者对意识形态的警惕性。与经典的歇斯底里症相反，当我们关注'想象之物'时，它就消失了。但还有另一种看电影的方式（换句话说就是用反意识形态的话语武装起来）：放任自己沉迷于两种愉悦，通过影像和通过周围环境，仿佛我同时拥有两个身体：一个自恋的身体在观看，迷失于小镜子中；还有一个反常的身体，它随时准备迷恋的不是影像，而是影像之外的东西：声音的肌理、电影厅、黑暗、昏暗中其他人的身体、投射的光线、入口和出口。一句话，为了间离，和'取消粘连'，我通过一种'情境'把一种'关系'复杂化了。我所做的一切就是为了与影像保持距离。归根结底，让我着迷的是：我被一种距离催眠了，而且这个距离并不是批评式的（即知识分子似的），如果可以的话，我想说这是一种爱的距离：在电影院里（取这个词的词源意义），是否存在一种可能的判断力（discrétion）的愉悦呢？"该文中译本载于《宽忍的灰色黎明：法国哲学家论电影》，李洋主编，河南大学出版社，2014 年。——译注

活目的不同，这些作品中的观众往往是被动的。这种去差异的被动性（dedifferentiating passivity），与卡迪夫对模仿理解中的力比多退缩相一致。他关于"精神衰弱"的观察很适合这些装置，尤其是卡迪夫的装置：自我被声音（而非空间）"穿透"，而且作为一个独立的实体融入环境之中。这便提出一个问题，如何调和装置艺术的"去中心化"动力与它对激活的观众身份的持续强调（在前面的章节中探讨过）。这种冲突——将在结论中进一步探讨——表明，这种模式很可能是互不相容的，而且，可能导致与装置艺术的历史和理论发展在表面上同步，且让一帆风顺的修辞出现问题。

第四章　积极的观众

> 艺术流入其中的整个体验、自由问题、个人意识的扩张、回归神话，以及重新发
> 现节奏、舞蹈、身体、感官，这些最终是我们作为直接的、感性的、参与性知识的武器……
> 在行为的总体意义上是革命性的。

<div align="right">——何力欧·奥迪塞卡 [1]</div>

　　如果说，上一章的重点是分析装置艺术旨在让观众去中心化的方式，那么这一章将探讨作为一种政治化审美实践的积极观众的身份概念。值得注意的是，随着时间的推移，激活观众的动力（让我们被包围并在作品中扮演一个角色，而不仅是"观看"绘画或雕塑），越来越多地与政治行动的愿望等同起来。最近书写装置艺术的评论家和艺术家都认为，与观看更多传统的艺术类型相比，观众在作品中的积极存在更具政治和伦理意义。在积极的观众身份与积极介入更广泛的社会和政治舞台之间，隐含着一种转换关系。

　　但在此情况下，我们所说的"政治的"到底是什么意思？在最广泛的意义上，"政治"指的是国家和政府的组织，以及发生在这个领域中的权力、权威和排斥。当然，艺术经常在图示层面解决这个问题：绘画中的宣传和政治批评历史悠久——如大卫、马奈或俄国革命的海报。同样，艺术也可被利用，变成政治的武器或替罪羊，这可以在二战后苏联压制抽象表现主义，而美国推崇抽象表现主义的现象中看到。本章并不在此意义上讨论艺术中的政治意味（作为一种象征或说明），也不研究艺术的政治用途，而是转向一些"政治性（political）"模式，通过装置艺术将观众实际囊括其中来探讨。

　　在本章讨论的作品中，一个反复出现的主题是希望面对复数意义上的观众，并在他们之间建立特定的关系——不是作为一种感知功能（如我们在第二章中所看到的那样），而是为了在身处空间的参观者之间产生交流。这类作品，将其观看主体设想为不是在超然或孤立存在中体验艺术的个人，而是作为一个集体或共同体的一部分。[2]

何力欧·奥迪塞卡，《在宇宙中的块状实验……》，1973 年，在白教堂画廊重做，2002 年 5 月至 6 月

社会雕塑

任何关于社会—政治与装置艺术的讨论，都应该从德国艺术家约瑟夫·博伊斯（Joseph Beuys, 1921—1986）开始，他的作品在诸多方面都是 20 世纪 60 年代早期和后期政治化艺术实践的核心。博伊斯的活动分为两个不同的领域：包括雕塑、绘画、装置和行为在内的艺术产出，以及直接的政治活动 [他在 1967 年组建了德国学生党（German Students' Party），该党在他于 1974 年创立自由国际大学和绿党时发挥了重要作用]。支撑博伊斯所有活动的关键思想是"社会雕塑"，思想、言论和讨论被视为其核心的艺术材料：

> 我的作品将被视为刺激雕塑观念的转变……或一般艺术观念的转变。它们应该引发人们思考雕塑可以是什么，以及如何将雕塑的概念延伸至每个人都在使用的无形材料上。
>
> **思维形式**——我们如何塑造我们的思想，或
>
> **言语形式**——我们如何将我们的思想转化为文字，或
>
> **社会雕塑**——我们如何塑造和形塑我们生活的世界：
>
> 雕塑是一个演化的过程；人人都是艺术家。[3]

博伊斯认为，世界与自然的关系在精神上是疏离的，他认为，创造力是解放和个人自我决定的关键。而且，只有艺术才能提供一个"游戏活动"的空间，以摆脱资本主义的手段与目的关系。[4] 因此，他提出，政治活动本身应该被重新理解为艺术实践："未来真正的政治意图必须是艺术的。"[5] 1970 年，他成立了"公投直接民主组织"，并以展览为手段，向更多观众宣传。在接下来的十年里，公开辩论和对话在博伊斯的实践中成为越来越重要的一个方面，在此期间，他阐述了"扩展的艺术概念（expanded concept of art）"，也阐述了"社会雕塑"的重要性，并寻求对这些想法的反馈。值得注意的是，这些对话并未被视为行为艺术，尽管它们在画廊内进行，而且往往持续数小时，它们在今天几乎肯定会被描述为行为艺术。

与同一时期许多其他艺术家的著述相比，博伊斯的辩论记录以令人沮丧的循环特征而著称：他似乎在倡导一种无休止的大对话（big dialogue），这种对话从不寻求形成结论，

只是为了让思想运转起来。在 1972 年的第五届文献展上，他选择以辩论为基础的装置作品《直接民主办公室》(*The Bureau for Direct Democracy*)的形式，以推出他的"直接民主"运动，艺术家在展览期间一直在这个办公室里工作。这是他在杜塞尔多夫的总部的直接复制品（公众可以从街上走到那里，找到关于他的竞选信息），为了接触更多的观众，他把总部搬到卡塞尔。这种直接邀请公众参与的现场装置是博伊斯实践的一个重要发展，在此之前，只有在达姆施塔特的黑森州立博物馆（Hessisches Landesmuseum）的《博伊斯街区》(*Beuys Block*, 1970)（精心设计的 7 个房间）中，他才采取过一种环境形式。将办公室安置在艺术展览中（而不是在卡塞尔的街道上），这对博伊斯来说很重要，因为他认为，政治要想进步，就必须被纳入艺术之中。

因此，办公室的外观不如在其中发生的事情重要。德克·施瓦泽（Dirk Schwarz）关于发生在装置中一天的议事情况的报告，是这位艺术家不屈不挠地将公众卷入辩论的能量的显著证明。办公室每天早上 8 点开门，晚上 8 点关门，在施瓦泽记录的那一天，博伊斯在 10 个小时内接待了 811 名访客，其中 35 人直接与艺术家交流。他们的问题非常多样，从调查他通过公投实现民主的想法，到审问他的艺术与行动主义的关系，再到因他天真的理想主义和鼎鼎大名而遭到的骚扰。与其他许多关于 20 世纪 70 年代的博伊斯辩论的记录一样，讨论中值得注意的是艺术家愿意回答所有问题，即使是敌对的或尖锐的个人问题。如果在施瓦报告中描述的那一天是整个作品的典型，那么博伊斯可能只让极少数人皈依了这场运动，但他将演讲和辩论当作艺术材料用，还是让我们可以将《办公室》解读为许多社会参与型当代艺术的开创性先驱。

博伊斯为第五届文献展做的《办公室》装置，以及 1982 年为第七届文献展所做的《7000 棵橡树》(*7000 Oaks*)，都是在结合直接的行动主义与艺术技法这点上显得最为当代的作品。但这里的关注点是考虑这些作品背后的主体模型，而非博伊斯在将政治变革工具化方面的功效。在大多数情况下，博伊斯与他的欧洲和美国同代人，在相信创造力的变革力量方面并不一致。对他来说，艺术是通往个人自我实现的途径，与对精神的理解不可分割，精神是一种将我们与环境融合在一起的力量。如果我们无视在博伊斯的世界观中的精神层面，那么他的整个理论大厦就会坍塌，因为他认为，政治可被归入审美之中，而他的信念是由对创造力的超越性效力的信仰所支持的。在汉斯·哈克的展览于 1971 年被审查后，博伊斯决定在古根海姆博物馆展出，由此引发的争议表明不同的优先事项是如何出现的。[6]

对于像哈克、布伦和阿舍这样的博伊斯同时代人来说，艺术不是一个存在于意识形态之外的自由空间，而是一个本质上有争议的，因而也是政治性的场域，因为我们如何确认，以及什么被确认是艺术，这是由体制权威所决定的。相比之下，博伊斯将政治活动主义视为其艺术实践的延伸。从他的角度来看，抵制博物馆不会对现状产生任何影响，但建立一个政党（作为艺术）却肯定会。

由于对艺术与政治之关系的这种理解，博伊斯受到本雅明·布赫洛（Benjamin Buchloh）等左翼艺术史学家的猛烈抨击，他们称他试图融合二者，导致前者对后者的中立化。换言之，博伊斯的"人人都是艺术家"是将政治审美化，而非将审美政治化。布赫洛引用瓦特·本雅明（Walter Benjamin）的话作为佐证：第三帝国将政治审美化（以集会和灯光展示的形式），以掩盖其意识形态讯息的真实恐怖。[7] 这是一种极端的比较，也表现了 20 世纪 80 年代美国对在欧洲备受崇拜的博伊斯的反击。只要保持距离，就可以观察到，博伊斯的作品比布赫洛的教条式批评在当时所能允许的更加激进。布赫洛认为，博伊斯并没有改变艺术客体在话语自身中的地位（与杜尚不同，博伊斯并没有让我们质疑艺术的客体可能是什么，以及如何成为艺术客体）；但可以断言，在某些时刻，博伊斯的激进实践介入了这个问题，因为它将对话与直接交流当作艺术材料。因此，"社会雕塑"可以被理解为当代装置艺术的先驱，它预设了一个政治化的观看主体，这允许对博伊斯进行更细致的解读，而不是早期后现代主义理论家对他的直接拒绝。博伊斯将他的作品开放给公众，任其审视、批评、敌视和对话，这提供了一种艺术的参与模式，影响了整整一代当代实践者，托马斯·赫希霍恩（Thomas Hirschhorn）身为其中之一，将在后文进行讨论。

巴比伦人与休闲娱乐

正如蒂埃利·德·迪弗（Thierry de Duve）指出的，"想象力的权力"是博伊斯的核心呼唤，我们从 19 世纪的浪漫主义就已经熟悉这点：他坚持以个人为中心的崇拜，通过创造性行为实现他或她自己。[8] 因此，将他的"社会雕塑"与巴西的"整体生活经验"理念做一番比较是有益的，在何力欧·奥迪塞卡的作品中，整体生活经验同样被解释为对抗资本主义的异化关系。对于奥迪塞卡来说，感官感知的提高也建立在创造性的自我实现的基

础上，但这并不是审美化的，相反，整体生活经验的感官直接性旨在产生一种与主流文化形成的主体性完全相反的主体性。

第二章讨论了现象学对于 20 世纪 60 年代整整一代巴西艺术家的重要性。在 20 世纪 70 年代，这种兴趣变得更具社会参与性：丽姬娅·克拉克的小规模雕塑作品，由（偶尔蒙上眼睛的）观众来处理，采取心理治疗小组的形式，感官在其中被认为是治疗过程的关键。

在何力欧·奥迪塞卡的作品中，装置成为集体互动和放松的场合。对他来说，面对压迫性的独裁统治，激活观众是一种政治和道德要求：呼吁集体的感官感知并与环境相融合，作为一种抵抗模式，最终是为实现解放。基于对身体的体验，整体生活经验一方面反对巴西的国家压迫；另一方面，是反对美国文化中普遍存在的消费主义和异化。[9] 在当时的欧洲和美国，行为和装置艺术中隐含的直接手势和个人工具被视为挑战和改变主流文化，挑战保守的成见和因循守旧的态度。这类动机，继续支撑着今天的大多数行为艺术，因为身体的存在被认为是真实的、直接的和短暂的，是抵御意识形态俘虏的最后避难所。这些想法当然是奥迪塞卡的思想基础；但重要的是，对他来说，身体并非孤立的，而是一个共同体的一部分。大约在 1965 年，他开始构思"整体艺术感（sense of total art）"，这源于他拥有流行于贫民窟的桑巴文化经验。这对其作品的社会发展具有决定意义。[10] 奥迪塞卡来自中产阶级家庭，因此，他拥抱贫民窟文化和让人难以忍受的贫困，这本身就是一种社会声明，特别是在 1965 年，他邀请贫民窟的桑巴舞者参加他在里约现代艺术博物馆（Rio's Museu de Arte Moderna）的"帕兰格莱"（Parangoles）作品展时（这是一个俚语，意为"活跃的局面和突然的混乱，和 / 或人与人之间的躁动"）。[11] 帕兰格莱是以常见的织物制成的有重量的怪异斗篷，鼓励穿戴者移动和跳舞，并在观看者和穿戴者之间形成一种循环关系。奥迪塞卡观察到，对于穿着帕兰格莱的人来说，"他身为世界上的一个'个体'的'存在'受到侵犯"，这导致他的角色转变为"'参与者'……运动的中心，核心"。[12] 这些表演在大型集体活动中上演，如"集体帕兰格莱"[Parangole Colectivo，1967 年在里约举行，由奥迪塞卡与丽姬娅·佩普（Lygia Pape）、桑巴舞者和观众合作完成] 和多学科行动《天启》（Apocalipopótese，1968 年 8 月）。正如策展人卡洛斯·巴苏尔多（Carlos Basualdo）所言，它们"不可能不被认为极具挑衅性"[13]，因为它们在街头庆祝活动与体制性的正当性之间，提出明确的政治对抗，打破阶级的等级制和惯例。[14]

在 1969 年的《伊甸园》（Eden）中，帕兰格莱充满活力的互动被转化一种装置形式，

这成了一个更大项目的焦点，被称为"白教堂体验（White Chapel Experience）"或"白教堂实验（White Chapel Experiment）"。[15] 伦敦白教堂美术馆的整个底层被归入一个整体环境，包括地板上的沙子、热带植物和两只鹦鹉在一个临时的围墙中，策展人盖伊·布雷特（Guy Breet）将之描述为"里约热内卢后院的抽象化召唤"。[16]《伊甸园》本身由木栅栏围住，包含不同的区域，供参与者赤脚探索：地面部分铺有地毯，但也有大块的沙子和干草，以及干树叶区域。作品中包含大家熟悉的奥迪塞卡的作品群（被艺术家称为"命令"）——《火流星》（*Bolides*）（可操作的盒子）、《可穿戴物》和《帕兰格莱》，以及一个黑暗的帐篷。但最重要的新特征出现在《巢》（*Nests*）中，这是对他 20 世纪 60 年代的早期作品《核》（*Nuclei*）（自由悬挂在空间中的几何形体）的详细说明。《巢》由小木屋组成，大小约为 2 米乘 1 米，用面纱隔开，观众可以在里面独自或与他人一起放松。奥迪塞卡将这些空间称为"休闲之核"，是让感官愉悦、欢聚和退想的地方；在伦敦冰冷、重复的街道背景下，他认为，这些空间是"回归自然，回归童年的温暖，让自己沉浸在……被构建的开放空间的子宫中"。[17]

在《伊甸园》的构想图中，奥迪塞卡将装置作品的副标题定为"克里奥尔休闲与循环的练习（an exercise for the creleisure and circulations）"。新词"Creleisure"（创造、休闲、快乐、信仰，也许还有克里奥尔语的组合）是他当年写的一篇文章的主题，他把《伊甸园》看作是他关于这个主题的第一件重要艺术作品。1968 年，他曾接触到德国政治理论家赫伯特·马尔库塞（Herbert Marcuse, 1898—1979）的著作，他的《爱欲与文明》（*Eros and Civilisation*, 1955）和《单向度的人》（*One-dimensional Man*, 1964）认为，资本主义下的性和休闲是"压抑性的去升华（repressive desublimation）[14]"的形式，换句话说，看似自由的快乐，实为一种压抑形式，让人安于现状，被动生活，从而不愿意起来反抗这个制度。对于奥迪塞卡来说，"克里奥尔—休闲"表示在资本主义社会中的一种重新分配休闲的方式：不是在周末与假期的那种组织化的不工作，他提出一种更具仪式感，也更有集体性的爆发，以破坏现存秩序的制约——这与米哈伊尔·巴赫金（Mikhail Bakhtin）

14. "压抑性的去升华"，是法兰克福学派哲学家和社会学家赫伯特·马尔库塞在《单向度的人》中首次提出的一个术语。它指在先进的工业社会（资本主义）中，技术理性的进步正在清算"高档文化"中的对立和超越性因素。换句话说，以前的艺术是从"所非"中表现"所是"的一种方式，资本主义社会导致艺术的"扁平化"，变成一种可归入社会本身的商品。——译注。

关于狂欢节的定义不谋而合。从这个角度来看，《伊甸园》的空间并不等同于嬉皮士的被动和"退出"。他们的目的，是要成为一个创造性的空间，解开一个异化世界的神秘感，并在内部进行改造，"这不是转移思想之地，而是取代我们生活中的神话之处"。[18] 因此，装置被视为一个开放性的东西，被每个主体用作个人发展和创造性生产的催化剂。他写道："重要的不是客体，而是观众的生活方式。"在为白教堂的图录写的文章结尾处，他要求读者反思他们的公共环境："你自己有想法吗？"[19] 克里奥尔休闲成为他于 20 世纪 70 年代在装置作品中融入观众概念的组成部分，对主张参与的结论至关重要。[20]

1970 年，他为纽约现代艺术博物馆重新制作了《伊甸园》中的"巢"，而在那十年中，它们的变体——《巴比伦巢》——被永久安装在奥迪塞卡于纽约的小公寓中。这些东西以"小窝"的形式堆叠起来，高达两三层，完全填满公寓的空间，朋友和访客经常光顾。每个小窝中都有一个床垫，前面是一层面纱，"同时唤起了一种母亲般的舒适感，以及透过薄雾看到外面世界的感觉"。[21] 这是奥迪塞卡的社交和工作环境；他在"巢"里放着打字机、电话、电视、录音机和收音机。

他的公寓也是他的第一件装置《科斯莫卡》（Cosmoca）的所在地，这件作品是与内维尔·德阿尔梅达（Neville d'Almeida）合作完成，他们进一步探索了"克里奥尔休闲"的概念。"科斯莫科卡斯（Cosmococas）"和"准电影院（Quasi-Cinemas）"一样，是伴有电影、幻灯片和摇滚音乐的环境装置，提出一种明确来自使用药物后的高度感官愉悦。在 1973 年的《在宇宙中的区块实验，程序正在进行中，CC5 亨德利克斯之战》（Block Experiments in Cosmoca, Program in Process, CC5 Hendrix-War）中，观众被邀请在吊床上休息，与此同时，播放着亨德利克斯（Hendrix）的专辑《战争英雄》（War Heroes）中的歌曲，墙壁被快速变化的幻灯片投影洗刷，显示出专辑封面上"涂鸦"的药物线条。在这些作品中，消遣（recreation）被假定为是无政府的反文化，因为"非法"的英雄和药物图标都被视为处于法律之外，因而也站在消费景观的逻辑外。[22] 这种非异化的休闲空间，在药物的作用下导致感官提升，产生对世界的一种自由体验，"与今天那种被时钟所严格限定、在上下班打卡的、程式化的去升华的休闲相对立"。[23]

"材料小组"

因此，奥迪塞卡反对纽约消费文化的媒介景观，提出一种自我实现的真实体验，这将削弱和抵制压抑性的去升华。然而，使用药物导致这一事项脱离了推动帕兰格莱和可穿戴物最初的社会和集体动力，导致一种更加个人主义的麻醉性逃避模式。即便如此，奥迪塞卡的作品和著作也预示着即将发生于20世纪70年代末关于公共与私人概念的重新思考——在此情况下，公共并不被看作是与私人不相干的，而是内在构成它。这意味着，奥迪塞卡、阿孔奇与格雷厄姆等人所倡导的对观众的现实（物理）的激活，并不一定被视为比对二维图像、流行电影或任何需要更传统的参与模式的文化艺术作品的审视更具"政治性"意味。对于新一代的艺术家来说，所有文化都被视为能生产主体性，因为它形成了我们所认同和模仿的图像。受女性主义、雅克·拉康的精神分析理论，以及路易·阿尔都塞的马克思主义著作的影响，这些艺术家将文化视为一种"意识形态的国家机器"，艺术可以对之进行细致的审视和去神秘化，以提高人们的意识，并实现变革。通过这类分析，人们希望，艺术能够解决诸如女性主义、教育、拉丁美洲的右翼军国主义、流浪汉和艾滋病等具体问题。也许不可避免的是，对市场体系和美术馆的对立态度已不再是这些艺术家最关心的问题。在这些新立场的支持者中，位于纽约的"材料小组"是典型代表，它声称，另类选择不应该再站在主流外，而是融入并颠覆主流："参与这个系统并不意味着我们必须认同它，并不意味着停止批评，或者停止改善我们运作的那一小块地盘。"[24]

自1979年成立以来，材料小组的人数一直在3—15人之间摇摆，他们因模糊了装置艺术与展览制作的边界而著名。[25] 材料小组始于在曼哈顿下东城经营的一家社区画廊，它的第一个展览《就职展》（*The Inaugural Exhibition*, 1980），包括材料小组组员的作品、来自不同背景的艺术家（本地的、专业的和未受过训练）的作品。在1981年的《人民的选择》（*The People's Choice*）展览中，邻居受邀捐赠"那些通常不可能进入美术馆的东西"。这一活动得到了关注社会互动与社会合作的合作项目的支持，如1980年的"异形电影节（Alienation Film Festival）"和1981年的"食物与文化（Food and Culture）"。材料小组认为，展览制作的合作过程与结果同样重要，艺术制作和展览的整个活动范围与最终的展示一样，成为他们的作品主题。在意识形态上，材料小组试图将自己定位在曼哈顿的商业画廊与没有地位的低资金"另类"空间的贫民区之间："我们知道，为了让我们的

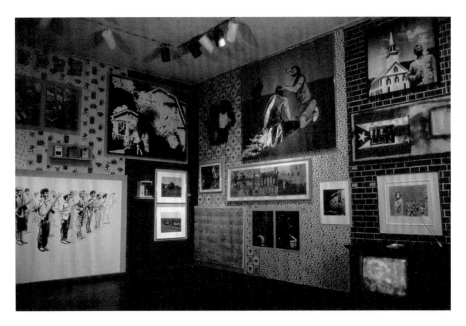

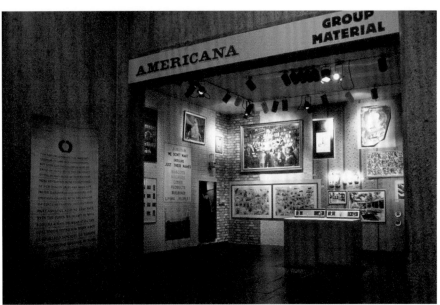

材料小组,《美国》,惠特尼美国艺术博物馆,纽约,1985 年

项目被广大公众认真对待，我们必须像一个'真正的'画廊。如果没有这四面墙的证明，我们的作品很可能不会被视为艺术。"[26]

到 1982 年，画廊活动变得不那么重要，材料小组找到了一个新场地，这与其说是一个展览空间，不如说是一个组织场外（off-site）活动的运作中心。[27] 材料小组也被邀请参加机构展览，如惠特尼双年展和文献展。《城堡》（*The Castle*）是材料小组为 1987 年的第 8 届文献展制作的，它暗指弗朗茨·卡夫卡在短篇小说中关于压迫性官僚制度的描述，并采取了策划展览的形式，在这个展览中，其他 40 位艺术家（包括芭芭拉·克鲁格和费利克斯·冈萨雷斯－托雷斯）的物品，与大规模生产的物品和不太知名的艺术家的作品挂在一起。在惠特尼双年展上，他们的装置作品《美国》（*Americana*, 1985）同样采取了展览中的另一种展览形式，即"官方认可的落选者沙龙"。这个装置也将艺术家和非艺术家的作品，以及大众媒体的图像和商业产品——从名为"英勇、未来与收获"（Bold, Future and Gain）的洗涤剂包装，到诺曼·诺克维尔（Norman Rockwell）的碟子、饼干、民俗音乐，以及蒂姆·罗林斯（Tim Rollins）和 50 名来自南布朗克斯的儿童所创作的卡夫卡的《美国》插图——并置，以剖析和批判美国梦的神话。这种策展方式反映了一种信念，即所有的文化对象在意识形态上都是同等重要的表现形式；材料小组激进的包容政策，试图避免重复他们认为已经在文化中占主导地位的压迫性结构和等级制度：

> 反映我们对文化理解的各种表现形式，我们的展览将所谓的美术与超市的产品、大众文化器物与历史物品、事实文献与自制项目结合在一起。我们对做出明确的评价或陈述不感兴趣，而是创造情境，将我们选择的主题当作一个复杂而开放的问题。我们鼓励观众通过解释而参与更多。

因此，材料小组认为它的策展方法是"痛苦的民主"。[28] 材料小组的实践意味着，针对艺术的任何批判都可以与针对主流文化的批判互换。换言之，审美总已然是意识形态的，因为像美术馆和文化机构这样的权威机构有权决定我们将哪些物品视为艺术，决定我们如何看待之。正如在 1987 年至 1991 年期间，材料小组的成员费利克斯·冈萨雷斯－托雷斯所言："美学并非关乎政治，美学本身即是政治。而这便是'政治性'是如何被最佳利用的，因为它显得如此'自然'。在一切政治行动中，最成功的是那些看起来并不'政治'的行

动。"[29] 因此，材料小组展示了那些因性、政治、民族、口头的，或不可销售的特点而被官方艺术界低估或排斥的作品。随着 20 世纪 80 年代艾滋病危机的加剧，1989 年，国家艺术基金审查了罗伯特·马普尔索普（Robert Mapplethorpe）和安德烈斯·塞拉诺（Andres Serrano）的"同性恋"和"亵渎"艺术，这让该团体的事业有了新的紧迫性。

在材料小组的实践中，辩论和对话成为一个重要方面，1988 年，它为迪亚制作的装置作品《民主》（Democracy）得到了一系列圆桌会议和城镇会议讨论的支持，后来汇编成书。这件装置本身就像一个充满活力的教育展示，它围绕着选举政治、教育、文化参与和艾滋病的主题；他们积累的多种材料，形成对政府政策及其处理艾滋病危机的文化控诉。与《美国》一样，《民主》也预设了一个具有批判性警惕心的观众，一个能够将文化迹象解读为更大的（主流）意识形态症状的观众。作品的设计是为了激发一种批判心态，观众最好能将这种心态带入世界，并积极运用。与布罗德塞尔在《现代艺术博物馆》的杜塞尔多夫装置展上展出的老鹰图标一样，材料小组让观众对它的去神秘化事业产生认同感，现在，它与一套特别反对美国共和党政府的保守政策的政治信念联系在一起。

消失的共同体

可以说，从材料小组中走出来的最重要的艺术是来自古巴的费利克斯·冈萨雷斯－托雷斯（Felix Gonzalez-Torres, 1957—1996）的作品，他放弃了合作的教条，以自己的方式创作出一批有影响力的雕塑、摄影和装置作品。无论在形式上，还是政治上，他的作品都与材料小组的作品截然不同：如果说后者的展览追求的是明确的信息传播，而不是为了代表某种特定的"美学"，那么极简主义和观念主义艺术的形式语言就仍然是冈萨雷斯－托雷斯的主要关注点，他为他们的匿名美学注入了微妙的政治和情感诉求。在《无题（安慰剂）》（1991）中，由银玻璃纸包装的一千磅（约 453 千克）糖果被摆放在画廊的地板上，形成一个长方形。观众受邀加入自助糖果，作品在展览过程中逐渐消失。就像冈萨雷斯－托雷斯的"纸堆"海报一样，观众可以带走它们，《无题（安慰剂）》作为一种指令存在，可以被无休止地重制，但它的核心观念是观众的参与，因为是画廊的参观者创造了作品的不稳定的物理身份。冈萨雷斯－托雷斯认为，我们与他的装置的互动是对公私关系的一种

隐喻：

> 公共与私人之间的关系、个人与社会之间的关系、对失去的恐惧与对爱之喜悦间
> 的关系，对成长的恐惧、对改变的恐惧、对日见增多的恐惧，对慢慢失去自己然后从
> 头开始补充的恐惧。我需要观众，我需要公众的互动。没有公众，这些作品就什么都
> 不是，一无是处。我需要公众来完成作品。我要求公众帮助我，承担责任，成为作品
> 的一部分，加入我的工作。[30]

1991 年，费利克斯·冈萨雷斯－托雷斯开始制作《糖果洒》，当时，他正面临着自己
的伴侣罗斯·莱科克（Ross Laycock）将因艾滋病去世的状况。因此，这些糖块融入了一
种几乎难以忍受的悲伤，它们的重量经常暗指罗斯的身体，或者他们两个身体结合在一起
的重量。这件作品由 350 磅（约 159 千克）重的白色和蓝色玻璃纸包裹的糖果组成，形成
两人的双重肖像，但也暗示着他们即将因死亡而分离。因此，冈萨雷斯－托雷斯的作品标
志着本章迄今为止所提出的政治性主体这一类型的危机，这种主体一直围绕政治意志与政
治身份展开。在博伊斯、奥迪塞卡和材料小组的作品中，反复出现的行动的主体观念，基
于主体拥有某种本质的人本主义模式——这种本质，通过真实的创造力或政治表现的经验
而得以实现。这一模式，强调一种作为共融形式（a form of communion）的共同体，一
种通过共同的理念或目标来实现团结的目标。相比之下，冈萨雷斯－托雷斯提出一种以损
失为中心的共同体理念，它总是处于消失的边缘。在他的作品中，观看的主体总是隐含着
不完整的一面，是作为一种与他人共同存在的作用而存在，而非作为一个自给自足和自主
的实体。[31]

1991 年的两个钟（《无题（完美情人）》）和镜子（《无题（3 月 5 日）》），都暗示着这
种相互依存性，1993 年的《无题（竞技场）》（1993）同样如此——两副耳机插入一个随身
听，播放录制好的华尔兹曲，观众可以戴着它在灯泡的花环下与舞伴起舞。但正是这些洒
落的糖果最清楚地表达了冈萨雷斯－托雷斯关于"不完整"的主体概念，因为它们恰恰在
消失的那一刻建立了我们之间的关系：糖果暗示着一个正在消失的身体，并反过来分散到
观众的身体里，这种让渡充满死亡与色情：

我给你这个含糖的东西，你放进嘴里，然后吮吸别人的身体。如此一来，我的作品就成了其他许多人的身体的一部分……仅几秒钟，我就把甜的东西放进别人嘴里，这性感极了。[32]

关系美学

法国策展人、艺术评论家尼古拉斯·伯瑞奥德（Nicolas Bourriaud, 1965—　）将冈萨雷斯－托雷斯的作品归类，视为是他提出的"关系美学"的典范作品，20 世纪 90 年代的艺术实践将"人与人之间的互动领域及其社会语境，而非独立和私人的符号空间视为理论视域"。[33] 换言之，被伯瑞奥德归为"关系性"的艺术作品试图建立人与人之间的相遇，在这种相遇中，意义被**集体地**阐述，而不是在个人消费的私有空间中。因此，这种作品的观众是多元的：与其说艺术作品与观众之间是一对一的关系，不如说，关系艺术设定了观众作为一个集体，作为社会大众的情境；此外，在许多作品中，我们被赋予了创造一个共同体的结构，无论这可能是暂时的，抑或是乌托邦的。

需要强调的是，伯瑞奥德并没有将关系美学简单地视为互动艺术的理论，而是在整个文化中，将之视为定位当代实践的一种手段：关系艺术被视为是直接回应 20 世纪 80 年代和 90 年代从商品经济向服务经济的转变。它也被认为是在回应互联网和全球化的虚拟关系，一方面促使人们渴望更多物理性和面对面的互动；另一方面也激励艺术家用 DIY 的方式，建立自己的"诸多可能宇宙"。[34] 但伯瑞奥德将当代作品与前几代艺术家的作品拉开了距离，因为今天的艺术家对社会变革有着全然不同的态度：他认为，今天的艺术家不再从事"乌托邦"事业，而是寻求在此时此地建立正常运转的"诸微托邦（microtopias）"；他们不想改变环境，而是简单地"学习以更好的方式栖居在这个世界上"。[35]

伯瑞奥德在书中列举了许多艺术家，其中大部分都是他于 1993 年在波尔多（Bordeaux）CAPC[15] 举办的开创性展览中《交通》（*Traffic*）中的人物。有一位艺术家被频频提及，因此，他的作品可被视为是伯瑞奥德的理论的典范：生于 1961 年的里克里特·蒂拉瓦尼亚

15. 波尔多 CAPC 当代艺术美术馆（CAPC Musée d'Art Contemporain de Bordeaux）是位于法国城市波尔多的一座当代艺术美术馆，创建于 1973 年。——译注

(Rrirkrit Tiravanija)[36]。在伯瑞奥德讨论的许多关系艺术中，他的作品是典型，在外观上有些低冲击力，包括摄影、录像、墙面文字、书籍、待用物品和开幕活动后的剩余物。从形式上看，它基本上是装置艺术，但这是被蒂拉瓦尼亚和他的许多同时代人抵触的术语：关系型的艺术作品不是形成一种连贯且独特的空间转换（以卡巴科夫的"总体装置"的方式），坚持使用，而非沉思。这种方法，从毛里齐奥·卡特兰（Maurizio Cattelan）在1993年的威尼斯双年展上将他的画廊空间出租给一家化妆品公司，或者克里斯丁·希尔（Christine Hill）在1997年的第十届文献展上建立的二手服装店《大众精品屋》（*Volks Boutique*）中也能看到。[37]

在以这种方式工作的当代艺术家中，蒂拉瓦尼亚是最具影响力的艺术家之一。他生在布宜诺斯艾利斯，父母都是泰国人，长于泰国、埃塞俄比亚和加拿大，目前住在纽约。这种游牧式的全球成长经历，反映在他的混合装置表演（hybrid installation-performances）中，他在表演中为参加美术馆或画廊的人烹饪蔬菜咖喱或泰国菜，而他自己则是受邀到美术馆工作。每件作品的材料清单上都会出现"人数众多"这句话，这表明，观众的参与至关重要。在纽约303画廊的第一件大型装置作品《无题（静止）》[*Untitled (Still)*, 1992]中，蒂拉瓦尼亚将他在画廊办公室和储藏室里找到的所有东西都搬到主展览空间，包括不得不在公共场所工作的导演。他在贮藏室中建立了一个被某评论家描述为"临时难民厨房"的东西，里面有纸盘、塑料刀叉、煤气灶、厨房用具、两张折叠桌和一些折叠凳。[38]他在画廊中为参观者烹饪咖喱，只要艺术家不在那里，这些残渣、用具和食物包就成了展品。这件现场装置的一个更复杂版本，是1997年在科隆艺术协会（Kölnischer Kunstverein）中进行的《无题（明天是另一天）》。蒂拉瓦尼亚在这里用木头重建他的纽约公寓，每天24小时向公众开放。人们可以使用厨房制作食物，也可以在他的浴室中洗漱，躺在卧室睡觉，或者在客厅里闲逛、聊天。艺术协会项目所附的图录引用了一些报刊文章和评论，它们全都重中了策展人的论断，即"这种艺术与生活的独特结合，为每个人都提供了令人印象深刻的团结体验。"[39]一些评论家，包括蒂拉瓦尼亚本人都认为，观众的参与和培养他们之间的关系是其工作的主要重点：食物是推动问题发展的一种手段。[40]

因此，蒂拉瓦尼亚试图在他的作品中建立观众之间的现实关系，这种积极参与，比传统上与画廊经验相关的分离式沉思更具优势。他的作品，坚持让观众在特定时间、特定情境中亲临现场——在这种情况下，他和其他参观者一起，在一个公共情境中共进他做的食

物。正如前文所述，这种将艺术作品视为参与的触发器模式有其历史渊源——卡普罗的偶发艺术、阿孔奇的行为／表演、奥迪塞卡的《巢》，以及博伊斯的"人人都是艺术家"宣言。这些前辈都带有民主和解放的论调，这也延续到伯瑞奥德身上。[41] 他认为，与自主且有限的客体相比，开放且具有参与性的艺术作品具有更强的伦理和政治意味。关系艺术的互动前提被视为在先天上优于视觉性的沉思（后者被认为是被动的、脱离的），因为艺术作品是一种能产生人际关系的"社会形式"。因此，作品被理解为具有政治意味和解放效果。

里克里特·蒂拉瓦尼亚，《无题（静止）》，303 画廊，纽约，1992 年

但此处的政治是何种政治？对于蒂拉瓦尼亚的作品，以及对之提出的批判性主张而言，重要的是要研究"政治的"的含义。由于作品具有包容性和平等主义的姿态，故而此处的"政治的"意味着一种民主观念。但近期的政治理论家已经表明，包容性并不自然就等同于民主：相反，公共领域只有在其自然的排他性被考虑到，并使之成为开放性的争论时，才会保持民主。在他们颇具影响力的《霸权与社会主义策略》(1985) 一书中，埃内斯托·拉克劳和尚塔尔·墨菲认为，一个充分运作的民主，并不会因人们之间的摩擦和对抗（anta-gonisms）消失了；相反，当不同立场之间的边界不断被划定并进入辩论之中，民主才会发生。这是因为拉克劳和墨菲继拉康之后，把主体理解为拥有失败的结构性认同（failed structural identity），因此，需要依赖认同才能行进。[42] 因为主体性就是这种认同的过程，所以我们必然是不完整的实体——而对抗性便是出现在这种不完整的主体之间的关系类型。[43] 当蒂拉瓦尼亚提供"所有人团结的体验"时，可以说是消除了对抗关系，而非维持，因为作品只对那些有共同之处的共同体成员说话：对艺术或免费食物感兴趣。[44] 事实上，对于蒂拉瓦尼亚的作品的大多数观众来说，作品给人的印象是他们因来得太晚，而被排除在开幕宴之外。

伯瑞奥德关于关系美学的论点，其基础假设认为，对话本身即是民主的。这种观点时常出现在讨论蒂拉瓦尼亚的论著中。例如乌多·基特尔曼（Udo Kittelmann）就曾说："一群人准备饭菜和谈话，洗澡或占领床铺。我们对艺术生活空间可能被破坏的担忧并没有成为现实……"[45] 蒂拉瓦尼亚的装置作品，反映了伯瑞奥德对关系型艺术作品所产生的境况的理解，即它们从根本上说是和谐的，因为它们的对象是具有共同之处的观看主体。这与冈萨雷斯－托雷斯的作品形成鲜明对比，后者强调的不是共性，而是让－吕克·南希所谓的"无用的共通体（a community at loose ends）"，[16] 永远无法把握。关系美学对政治的理解只是在最松散的意义上，即主张对话而非独白（被情境主义者等同于景观的单向交流）；在其他方面，它仍然是一种政治意志的主张 [创造一个小型乌托邦（a mini-utopia）]。最终，蒂拉瓦尼亚的作品往往不是破坏我们的自我认同机制，而是在肯定它们，并陷入日常休闲之中——奥迪塞卡如此热情地反对压抑的去升华。小型乌托邦可以说是放弃了公共文化的变革

16. 毕肖普在此使用的 community at loose ends，出自收录了南希讨论相关问题的文章的一本同名文集。根据该书编者的说法，这一短语可以被当成是南希的 La communauté désoeuvrée 的不太精确的翻译。而南希著作的中译者，将法语版的 La communauté désoeuvrée 译作"无用的共通体"，译者在此遵从南希中译者的译法。——译注

（transformation）理念，将范围缩小到私人群组的群体快乐之中，他们以画廊观众的身份相互认同。

关系的对抗性（Relational antagonism）

相比之下，在拉克劳和墨菲提出的"对抗性"民主理论中，其基础观念认为，主体性必然是去中心化和未完成（incomplete）的。这可被用来阐明一位被伯瑞奥德所明显忽视的艺术家：圣地亚哥·希拉（Santiago Sierra, 1966— ），他是生活和工作在墨西哥的西班牙艺术家。希拉的作品像蒂拉瓦尼亚的一样，涉及人与人之间的关系：他自己、作品的参与者与观众。但自 20 世纪 90 年代末以来，希拉的"行动（actions）"一直围绕着对关系的操纵而展开，这些关系比那些与关系美学相关的艺术家的作品更复杂（也更具争议）。希拉的一些极端行为引起了小报的关注和有火药味的批评，比如《在四个人身上纹上 160 厘米的线》（*160cm Line Tattooed on Four People,* 2000），又如《一个有酬连续工作 360 小时的人》（*A Person Paid for 360 Continuous Working Hours,* 2000）。这些行动和现场装置，与 20 世纪 70 年代的许多行为／表演艺术一样，是短暂的，以随意的黑白照片、简短的文字或视频形式记录下来。但希拉的作品将其他人当表演者用，并强调他们的报酬问题，这明显发展了 20 世纪 70 年代的行为／表演艺术的传统：卷入其中的一切和每个人都有价格。因此，他的作品可以被看作是针对允许人们的"价格"出现差异的社会和政治条件而做出的一种清醒沉思。

与蒂拉瓦尼亚在作品中强调对话本身（作为交流的表现）不同，希拉的装置作品往往意味着沉默可以像语言一样有力。2000 年，在他于柏林"艺术作品（Kunst-Werke）"的展览中，观众面对一系列的临时纸箱，每个纸箱中都藏着一个在德国寻求庇护的车臣难民。这些箱子是一件低成本的公共艺术作品——托尼·史密斯著名的 6 英尺 × 6 英尺（1.8 米 ×1.8 米）雕塑《凋零》（1962）的翻版，迈克尔·弗雷德将之描述为对观众产生了同样效果的"另一个人的沉默在场"。在希拉的作品中，这种沉默的在场是实实在在的：因为在德国，难民的工作是非法的，因而画廊不能宣布有难民参与。他们在纸箱中完全看不见，这突显了他们毫无立足之地。[46] 在这类作品中，希拉似乎认为，极简主义所提出的具身感知

恰恰是通过与他人之关系的特质——或者更准确地说，是缺乏关系——而被政治化的。那么这就证明，在场和知觉是被法律和经济排斥所预先规定的。

2003 年，为威尼斯双年展的西班牙馆创作的作品《围墙封闭空间》(*Wall Enclosing a Space*) 中，希拉用混凝土块将展馆内部从地板到天花板封闭起来。观众一进入展馆，就会面对一堵仓促建造却又坚不可摧的墙，造成无法进入。不过，携带西班牙护照的参观者，受邀从建筑后面进入，两名移民官员在那里检查他们的证件。所有非西班牙籍的人都被拒绝进入画廊，画廊内部，只有前一年展览留下的灰色油漆从墙壁上脱落。希拉所主张的"极简主义"，再次将现象学的知觉与政治性联系在一起：他的作品试图揭露身份（这里指国家身份）是如何像公共空间一样，遭到社会与法律的排斥。[47]

可以说，希拉的装置和行动是虚无主义的，是对压迫性现状的简单重申。但他将自己的作品嵌入当代艺术之外的"机构"（移民、最低工资、交通拥堵、非法的街头商业、无家可归），以突出在这些语境下被强化的分裂。但关键是，他并未将这些领域呈现为融合的状态（不像蒂拉瓦尼亚将博物馆与咖啡馆或酒吧无缝融合），而是表现为充满张力的领域，它不稳定，却可以改变。我们自己对希拉的现场装置和行动——无论参与者是面对墙壁、坐在箱子下，还是纹上一行墨水——的反应，都与关系美学的"和睦（togetherness）"特征全然不同。他的作品并不提供某种人类的共情（human empathy）体验，继而抚平眼前的尴尬局面，而是一种在种族 / 经济上的尖锐的否定认同（non-identification）："这不是我。"这种持续的摩擦、尴尬与不适，提请我们注意希拉的作品在关系上的对抗性。

让艺术有政治性

瑞士艺术家托马斯·赫希霍恩（Thomas Hirschhorn, 1957— ）曾多次拒绝以"装置"一词来描述他的实践，他对"展示（display）"一词的商业和实用性有更强的共鸣。[48] 他似乎最不喜欢"装置艺术"这个词，因为它将作品简化为一种媒介或一套惯例，可以被定性衡量；相反，他认为，他的实践是最广泛意义上的雕塑，他明确引用博伊斯的"社会雕塑"概念。把赫希霍恩归为装置艺术家肯定是错的，因为他的作品形式多样：献给哲学家的不朽的户外"纪念碑"、庆祝作家和艺术家的临时"祭坛"，以及展示物品和信息的"信息亭"。

但当他的作品在画廊内展出时，作品在形式上却无疑是装置性的，让观众沉浸在大量拾得的图像、视频和影印件中，它们被廉价的且易腐烂的材料，如纸板、胶带和锡纸捆在一起。

赫希霍恩因他的主张而著称，即他不是创作政治的艺术（make political art），而是政治性地创作艺术（make art politically）。值得注意的是，这种政治承诺并不以在一个空间中激活观众的形式出现：

> 我不想邀请或迫使观众与我的作品互动；我不想激活公众。我想奉献自己，让自己参与到这样的程度，让观众面对作品时能够参与其中，成为其中的一员，但不是作为表演者。[49]

因此，赫希霍恩代表着观众概念在装置艺术中的重要转变，这与他关于艺术自主性的主张相符。自 20 世纪 20 年代（甚至更早）以来，艺术家和理论家都在诋毁艺术乃是一个特权和独立的领域这类观念，试图将艺术与"生活"相融合。如今，当艺术已被过多地归入生活之中——被用作休闲、娱乐和商业活动的时候，像赫希霍恩这样的艺术家，正在重新确认艺术活动作为一门独立学科的自主性。因此，赫希霍恩不认为他的作品是"开放式的"，也不认为它们需要由观众来完成，因为在他的实践中，政治（politics）来自创作作品的方式：

> 政治性地创作艺术，意味着选择不具威慑力的材料、不占主导地位的形式、不具诱惑力的装置。政治性地创作艺术并非屈从于意识形态，也不是谴责系统，与所谓的"政治艺术"相对立。它是用最充沛的精力来反对"定性"原则。[50]

因此，民主的修辞也蕴藏在赫希霍恩的作品中，但它现在表现在对观众的关注上，而非在现实层面激活观众：它出现在关于形式、材料和地点的抉择中，比如他的"祭坛"，它们是模仿摆在事故现场的鲜花和玩具的临时纪念馆，位于城市周边的边缘场域。[51] 艺术家在这些作品中——如 2001 年的装置作品《杆自我》（*Pole-Self*）和《自动洗衣机》（*Laundrette*）——并置拾得的图像、文字、广告和影印件，将消费者的平庸与政治和军事暴行联系起来。

赫希霍恩关注的许多问题，都体现在了 2002 年第 11 届文献展的《巴塔耶纪念碑》（*Batalille Monument*）中。赫希霍恩的纪念碑位于卡塞尔郊区的诺德施塔特（Nordstadt），离文献展的主要展场有几英里远，纪念碑由三个装置组成，分别是搭建在两个住宅区之间的草坪上的大型临时棚屋、一个由当地家庭经营的临时酒吧和一棵树的雕塑。棚屋由赫希霍恩的标志性材料——廉价木材、铝箔、塑料布和棕色胶带搭建而成；第一个棚屋内有一间图书室，里面的书籍和录像围绕着巴塔耶的五个主题展开：文字、图像、艺术、性与运动。此外，还有几张旧沙发、一台电视机和录像带，整个装置的设计是为了方便人们熟悉这位哲学家，赫希霍恩自称是他的"粉丝"。其他小屋里有一个电视演播室，以及一个介绍巴塔耶的生活和工作的装置。为了到达《巴塔耶纪念碑》，参观者还必须参与作品的另一个环节：从一家土耳其出租车公司那里租到一辆搭车，该公司负责运送文献展参观者的来往。然后，参观者就被滞留在纪念碑上，直到有出租车返回，在此期间，他们必然会使用酒吧。

赫希霍恩将《巴塔耶纪念碑》选在一个种族和经济地位都不是文献展目标受众的社区中，他在涌入的艺术游客与当地居民之间创造了一种奇怪的和睦关系。赫希霍恩的项目没有让当地居民受到他所谓的"动物园效应"的影响，而是让艺术公众感到自己是无助的入侵者。更具破坏性的是，鉴于国际艺术界拥有知识分子般的自命不凡，《纪念碑》把当地居民当作潜在的巴塔耶读者认真对待。这一姿态，在参观者中引起了一系列反应，包括指责赫希霍恩的姿态不恰当，是在拍马屁。这种不安，揭示了艺术界自我构建的身份的脆弱状况，以及知识分子的野心。在《巴塔耶纪念碑》的内容、构造和位置中，认同和否定认同机制的复杂游戏，从根本上说具有颠覆性，且令人深思。《巴塔耶纪念碑》并没有像文献展手册中所说的那样，提供关于"共同承诺"的反思，而是动摇（但也可能是解放了）共同体身份可能是什么的任何意义，或者动摇了身为艺术和哲学"爱好者"意味着什么的任何意义。

像《巴塔耶纪念碑》这样的作品，当然要看到它的背景才能产生影响，但从理论上说，它可以在其他地方，在类似的情况下重新上演。归根结底，它作为一件装置作品并不重要，因为观众不再需要履行一个现实层面的参与性角色，而是成为一个有思想、有思考的参观者。赫希霍恩作品中的独立立场——虽然是合作制作，但却是一个艺术家的视觉产物——保证了作品的自主性，也保证了观者的自主性，观者不再被迫去满足艺术家的互动要求："这才是艺术的本质：接受永远都不是艺术的目标。对我来说，最重要的是我的作品提供了反

思的材料。反思即是行动。"[52]

在横跨诸多媒介的艺术作品中，激活观众的传统由来已久，从 20 世纪 20 年代的德国实验戏剧（贝托尔德·布莱希特），到新浪潮电影（让－吕克·戈达尔），从极简主义雕塑突显观众的在场，到社会参与型的行为艺术（例如米耶勒·拉德曼·乌克尔斯或克里斯丁·希尔）。本章所考察的作品表明，单单说激活观众便是民主已经不够了，因为每一件艺术作品——即使是最"开放"的——都预先规定了观众在其中的参与类型。[53] 赫希霍恩会认为，这种伪装的解放已无必要：所有艺术——无论是沉浸式的还是非沉浸式的——都可以成为一种批判性的力量，它可以占有和重新分配价值，将我们的思想从占主导地位的和预先存在的共识中分散出去。装置艺术不再与观众的直接激活，或我们在作品中的实际参与挂钩，如今，它见证了自己的内爆——发现自己与前卫派所呼吁的打破艺术与生活的界线相去甚远，而这又正是它的源始之处。

结论

也许，我们所有的模型，不仅是历史的模型，而且是美学的模型，都是秘密的主体模型。

——哈尔·福斯特 [1]

由于坚持观众在作品中的亲身体验，装置艺术已经开始根据两个论点来证明其政治和哲学意义：**积极的观众**，以及**分散**或**去中心化的主体**。这个论点支撑着学术界、策展人、批评家，以及当代艺术从业者所广泛持有的一个共识，即将规范性的（现代的）主体性去中心化在今天已成为**既成事实**。本书结论将重新审视这些说法，此外，本书还质疑，批判性的后现代主义的成就，是否可毫无疑义地被认为业已完成了。对被视为形成了后者的话语——现象学、后结构主义、女性主义、后殖民主义，提出一些问题和矛盾，它们不断入侵行文至此的装置艺术史。

自我反思与碎片化

前面每一章都围绕着一种理论展开，这种理论消解了它认为已然过时的现代主体概念，即主体是连贯、透明且自我反思的。[2] 这些"新"模型，被认为是通过无意识的表征（弗洛伊德）、主体与客体的相互融合（梅洛 – 庞蒂），或者通过不一致，且与自身相疏离（拉康、巴特、拉克劳和墨菲）来分割主体。但关于装置艺术的许多著述，都将奠定这些模型的理论与作品的主题，以及我们对之的体验混为一谈。

墨西哥艺术家加布里埃尔·奥罗兹科（Gabriel Orozco）的装置作品《空俱乐部》（*Empty Club,* 1996），由对伦敦一个废弃的绅士俱乐部的一系列介入组成。其中一件作品是一张椭圆形的无袋台球桌，上面有一颗红球被细线挂在天花板上，钟摆一样。批评家让·费舍尔（Jean Fisher）在图录中指出，在浏览这个装置的过程中，参观者了解到帝国主义的世界观正被一种"神秘的或密闭的秩序破坏，而这种秩序，并没有提供游戏规则"：

在一个去中心化（目的——一种组织原则，如上帝、帝国，甚至是绅士俱乐部）的无规则世界中，只能有诸多拐点或偶然的观点……在《椭圆形台球桌》中，摆动的

摆球，挑战着中心引力的权威——这是我们无法占据的位置。此外，与普通的台球桌不同，奥罗兹科的无袋椭圆形台球桌没有提供任何特权位置——从这里可以审视全场，且有无限多的能切换视线的视点。而且，也许重要的是，它本身并没有呈现出一种淘汰游戏（没有球或球员被淘汰出局），尽管它各部分的关系可能会发生变化；换言之，位移是作品内部关系以及与观众或球员之间的关系所固有的事件。[3]

她继续论证，由于参观者"无法在一个完全熟悉的领域中映射自己"，他们由此"失去一种确定感——并变得"无中心"。换言之，费舍尔将观众对作品的**体验**与政治正确的观看**主体**进行直接的类比——仿佛奥罗兹科的装置通过诱导一种迷失感，便可以产生一个在认同上去中心化的后殖民主义主体立场的观众。然而，除非从理性的中心出发，否则这个"碎片化"的观者如何认识自己的位移？我们发现，在费舍尔的文章中，在许多诸如此类的文章中，装置艺术的观者都既是一个去中心化的主体，**但同时**又是一个疏离的旁观者，是感性经验的基础。

本书中关于装置艺术的描述也存在这个问题：装置艺术所引发的去中心化，要从中心化的主体性立场去体验，且凭据理性才能理解。装置艺术的一切结构和运作方式都反复强调观众的身临其境——这种坚持最终会恢复主体（作为一个统一的实体），无论我们与艺术的相遇是多么的零散或分散。也许更准确地说，装置艺术将主体当作作品的重要组成部分——不像人体艺术、绘画、电影等，它们（可以说）并不坚持我们在空间中的实际存在。[4] 那么，装置艺术提供的是一种中心化兼去中心化的体验：作品坚持我们的中心存在，然后让我们接受去中心化的体验。换言之，装置艺术不仅阐述了一种分散的主体性的智识概念（反映在一个没有中心或组织原则的世界中）；它还构建了一套方案，让观看主体可以在其中亲身体验这种碎片化。

观看者与模型

因此，在当代艺术中上演的观众的"去中心化"，并不像初看起来那样简单和自然而然。正如我们所见，装置艺术强调一手经验诞生于 20 世纪 60 年代，是回应媒介消费文化，也是反对艺术作品变成商品。但在此过程中，它接受了诉诸观众之"高度意识"（对身体、自

我、地点、时间、社会群体）的真实体验的大量矛盾点——矛盾的是**既**主张主体性，**又**主张去中心化的主体性。 这是因为，装置艺术在这两种类型的主体之间扮演着模糊的角色：踏入作品中的实际观众，以及抽象的哲学意义上的主体模型；这种模型通过作品构造这种相遇方式而被假定。在某种程度上，这一观察在 1978 年便被丹·格雷厄姆预示到，他指出，20 世纪 60 年代的艺术是一种"康德式观念主义的新形式"，其中，"孤立的观众"的"主观"意识自身取代了艺术的客体，被感知为感知自身；他 / 她的感知是艺术的产物。因此，环境艺术的沉思方式并没有消除实际存在的艺术客体，而是创造了一个次要的、被遮蔽的客体：作为主体的观众意识。[5] 格雷厄姆的评论指出了位于装置艺术核心的模糊性：观众的意识到底是成为主体 / 客体，还是成为主题？装置艺术及其现实维度遮蔽了它涉及的两个主体——实际的观看主体（作为"被遮蔽的客体"进入作品）与抽象的主体模型（观众通过身处作品中而观念性地意识到这一点）。

这种紧张关系——在后结构主义理论中，分散且碎片化的**模型化主体**，与能够认识到自身碎片化的自我反思的观看主体之间——表现为装置艺术所宣称的**去中心化**与**积极**观众之间的明显矛盾。毕竟，去中心化意味着缺乏一个统一的主体，而被激活的观者身份，要求一个完全在场，且具有自主意识意志的主体（即"现代"主体）。正如第四章所述，拉克劳和墨菲提出的民主即对抗的概念，在一定程度上解决了这一明显的冲突；即便如此，本书所讨论的大多数例子，都是以一种更为传统的政治激活模型为基础，因而，也是以"现代的"主体性为基础。因此，它们在两个层面运行，将现实的观众视为理性的个体，同时又提出一个观念性的或哲学的去中心化的主体模型。两种类型的观众都暗含其中，但不可能将其中一种归结为另一种：我（克莱尔·毕肖普）与在布鲁斯·瑙曼的装置作品中的现象学意识的主体不能互换。但自相矛盾的是，我（克莱尔·毕肖普）被瑙曼的作品置于一个实验之中，这个实验让我对自己身为一个自足且连贯的自我认知变得支离破碎。

审美判断

有人认为，这种分裂意义上的"主体"——既是中心化的，又去中心化，突显了装置艺术的失败，尤其是因为这个时代的特点是如此强烈地宣称哲学主体不是简单地去中心化，

而是完全死亡。[6] 这个论点可能是这样的：装置艺术从后结构主义的事业中大获养分，继而驱散了单一且统一的主体，并提出主体性的另一种模型，即碎片化和多元性的；但这样做时，装置艺术反复强调了它需要**现实的**观众，好让我们成为一个综合点，以便破坏内在性、自我存在与主宰权的基础。然而，情况比这一论点所允许的更微妙，也更为复杂：装置艺术将我们假定为**既**中心化又去中心化的，而这种冲突**本身就是去中心化的**，因为它在两者之间构建了一组不可解决的对立。装置艺术需要一个亲临现场（self-present）的观看主体，这正是为了让他 / 她接受碎片化的过程。当成功之时，就涉及作品所预设的主体性的哲学模型，与这种模型在亲身体验的观众中的生产之间的重叠。由此，装置艺术的目的不仅导致去中心化的主体问题重重，而且还造就了它。

这种相互作用，是观众在装置艺术中的在场，与迈克尔·弗雷德的著名（准宗教）论断"在场性即是恩典"[7] 所暗含的主张有所不同。两者的差异显而易见：对弗雷德来说，"在场"指的是艺术作品而非观者，观者几乎被艺术作品（理想的是抽象绘画和雕塑）所掩盖；弗雷德的主体模型是中心化且超验的，这种主体能胜任在我们跟前中心化且自足的绘画。相比之下，装置艺术坚持观者的肉身在场，**以便观者遭受一种去中心化的体验**，一个适合于我们所处环境的作品的过渡。但这里就存在着装置艺术对哲学的运用，与后者之实际表达的关键区别。梅洛－庞蒂的现象学，是对我们与世界之**日常**关系的描述，并不是为了产生特定的主观分裂机制；同样，对于弗洛伊德和拉康来说，我们在任何时候都是"去中心化"的，而不仅仅是在体验一件艺术作品的时候。通过寻求设计一个去中心化的时刻，装置艺术偷偷将观众**先天地**建构为中心化的。即便如此，装置艺术的成就在于，在某些情况下（这种情况可能非常罕见），理想的主体模型与我们的现实经验重合，我们确实会因与作品的相遇而感到困惑、迷茫和不稳定。

因此，模型化主体与现实观者之间的接近程度，可以为装置艺术提供一个审美判断的标准：理想模型与现实观者的体验越接近，装置就越具说服力。最后，这里所介绍的装置艺术史，其动机的更广泛意义也值得一论。在这几页中，有人认为，装置艺术与后结构主义理论的关注紧密相连，并与后结构主义理论一样呼吁解放。可以说，装置艺术坚持观者的体验，是为了质疑我们在世界中的稳定感和对世界的主宰，并揭示我们身为碎片化和去中心化主体的"真实"本质。通过揭露我们身为并非封闭的去中心化的主体的"现实"状况，装置艺术意味着我们可能会适应这种模型，从而在世界中更有能力与他人协商我们的行动。让我们实际沉浸在毗邻于"真实世界"的离散空间中来实现这点，这一直是装置艺术的静默宣言，更是它的赫赫功勋。

注释

导言

[1] 读者可能注意到，本书中的时态并不一致。如果作品仍然存在，则用现在时讨论；如果作品已经被毁，则用过去时讨论。时态问题也揭示了装置艺术的境况：它很难被当成一个与它所处的条件相脱离的对象来讨论。

[2] 后结构主义是后现代主义的一部分，但不能归结为后现代主义。它指的是 1968 年以后，特别是在法国崭露头角的一个独特的思想家群体，其中包括雅克·德里达（Jacques Derrida）、米歇尔·福柯（Michel Foucault）、朱莉娅·克里斯蒂娃（Julia Kristeva）、让 – 鲍德里亚（Jean Baudrillard）、吉勒·德勒兹（Gilles Deleuze）、让 – 弗朗西斯·利奥塔（Jean Franois Lyotard），以及罗兰·巴特（Roland Barthes）、雅克·拉康（Jacques Lacan）等过渡性人物。他们的思想并不属于任何特定的思想流派，但特点是想抵制将话语建立在形而上学的基础上，坚持多元性和意义的不稳定性，放弃笛卡尔提出的启蒙运动的主体概念。

[3] 例如，让·费希尔（Jean Fisher）在描述加布里埃尔·奥罗兹科（Gabriel Orozco）的装置作品《空俱乐部》（1996）时指出，参观者"无法在一个完全熟悉的领域中映射自己，失去一种确定感——并变得"去中心化"："奥罗兹科的去中心化操作，与当前关于中心—边缘关系的文化辩论带来一个引人注目的类比。在一个去中心化的世界中，不再拥有一个中心（Telos——一个组织原则，如上帝、帝国，甚至绅士俱乐部），只有多种多样的拐点或偶然的观点……奥罗兹科的作品没有提供任何特权的立场，再据此观察整个领域，而是提供无限多且均可切换的视点。"Fisher, "The Play of the World", *Empty Club, London*, 1998, pp.19–20.

第一章

[1] Georges Hugnet, "Texposition internationale du surrealisme en 1938", *Preuves*, no. 91, 1958, P.47.

[2] Ilya Kabakov, *On the TotalIInstallation*, Bonn, 1995, p.275. 除非另有说明，后文所有卡巴科夫的引文均出自此书。

[3] 这就是弗洛伊德所说的"梦的工作"（dream-work），是一种包括凝结、位移、可表征性考量和二次修正的四重活动。"梦的工作"确保所有潜藏的梦境思想都被删减（或伪装）在显性的图像中。因此，梦的意义不在于它的潜在内容，而是显性与潜在的梦思**之间的关系**，即在于梦的运行。[Sigmund Freud, The Interpretation of Dreams(1900), Pelican Freud Library, vol.4, Harmondsworth, 1974, chapter 6, 'The Dream Work'] 除非另有说明，后文所有弗洛伊德的引文均出自此书。

[4] 迈克尔·弗雷德有一个著名的观点，他认为，有些画是"专注性的"，而有些画是"剧场性"，这取决于所描绘的人物是无视观看者，还是与观看者建立了目光的接触。（Fried, *Absorption and Theatricality: Painting and the Beholder in the Age of Diderot*, Berkeley and London,1980）如果我把绘画笼统地称为"专注性"，那是指观者投射到艺术主体上，因而被认同。这种自我的丧失和自我意识的提高之间的对比，将在第二章和第三章得到进一步的探讨。

[5] Lewis Kachur, *Displaying the Marvelous: Marcel Duchamp, Salvador Dall and the Surrealist Exhibition*, Cambridge, Mass, 2001.

[6] Marcel Duchamp, in Pierre Cabanne, *Dialogues with Marcel Duchamp*, London, 1971, p.82; Man Ray, Self Portrait, London, 1963, p.287. 马塞尔·让则报告说，背景音乐由一个大喇叭组成，高声播放着"德军的阅兵进行曲"。Marcel Jean, *The History of Surrealist Painting, London*, 1960, p.281.

[7] "杜尚曾想过安装电动的'魔眼'，只要观众在经过画作前时打碎一条看不见的光线，灯光就会自动亮起。事实证明，这个方案太难实施，不得不放弃。"同上书，第281—282页。

[8] 在接下来的日子里，公众很快就将全部库存的火把收入囊中，最后在无奈之下，只好安装永久性的照明设施。见马塞尔·让，同上书，第282页。

[9] Hugnet, Ibid., p.47.

[10] Andre Breton, *L'Amour Fou, Paris*, 1937, p.60.

[11] Kachur, Ibid., pp.216–217.

[12] Allan Kaprow, "The Legacy ofJackson Pollock", in Jeff Kelley(ed.), *Essays on the Blurring of Art and Life*, Berkeley, 1993, pp.1–9.

[13] 卡普罗与芭芭拉·博尔曼（Barbara Berman）的访谈。[*Allan Kaprow*, Pasadena Art Mus-

eum, 1967, p.3; Kaprow, "Happenings in the New York Scene", in Kelley(ed.), Ibid.]

[14] Kaprow, "The Legacy ofJackson Pollock", Ibid., pp.6–9.（强调为引者所加）

[15] Kaprow, "Notes on the Creation of a Total Art" (1958), in Kelley, Ibid.

[16] Kaprow, Michael Kirby, *Happenings: An Illustrated Anthology*, London, 1966, p.46. 尽管"事件"是持续的，而且是为表现而"打分"（在最宽泛的意义上），但卡普罗承认，两者之间没有什么区别，他把"环境"和"事件"描述为"一枚硬币的被动和主动的两面"："环境一般是安静的情境，存在于一个人或几个人走入或爬入、躺下或坐下的地方。一个人看着，有时听着、吃着、喝着，或者重新安排各种元素，就像移动家用物品一样。其他环境则要求参观者／参与者重新创造并延续作品的内在过程。至少对于人类来说，所有这些特征都暗示着一种有些深思熟虑和冥想的举止。"Kaprow, *Assemblage, Environments and Happenings*, New York, 1966, p.184.

[17] Kaprow, cited in *The Hansa Gallery Revisited*, New York, 1997, n.p.

[18] Kaprow, "Happenings in the New York Scene", Ibid., p.21.

[19] Kelley, Ibid., pp.xi–xxvi.

[20] John Dewey, *Art as Experience*, London, 1934, p.19.

[21] Kaprow, "Happenings in the New York Scene", Ibid., p.22.

[22] Kaprow, *Assemblage, Environments and Happenings*, Ibid., p.156.

[23] Ibid., p.166.

[24] Ibid., p.161; Kirby, Ibid., p.20.

[25] V.P. 的评论。*Art News*, January 1961, p.12.

[26] Kaprow, "The Legacy of Jackson Pollock", Ibid., p.9. 例如，他在《纽约现场的偶发》（*Happenings in the New York Scene*）中的描述："天花板上的毛毯不停地掉落在所有东西上。一百个铁桶和挂在绳索上的加仑酒壶来回摆动，像教堂的钟声一样撞击，玻璃洒满一地……一堵用彩色破布捆绑的树墙向人群推进……有薄纱电话亭供人使用，有录音机或麦克风……你会呼吸到有害的烟雾，或者是医院和柠檬汁的味道。一个裸体女孩追着探照灯的赛车池跑，把菠菜、青菜扔进去。幻灯片和电影，投射在墙壁和人身上，描绘着汉堡包。"

[27] 布列东在小说《纳蒂亚》（*Nadja*, 1928）的开篇使用的"萦绕"的特例，表达了这种自我错位感："我回溯我的脚步，越过'我必须停止成为的东西，才能成为我'。"Breton, *Nadja*, Paris, 1982, p.1.

[28] Kaprow, "Happenings in the New York Scene", Ibid., p.16.

[29] Cecile Whiting, A Taste for Pop, Cambridge, 1997, pp.34–35,48.

[30]《卧室组合》首次作为装置作品在西德尼·贾尼斯的纽约画廊展出。它标志着与《商店》风格有所不同的重大转变，反映了极简主义中不断上升的硬朗美学和广告板的影响，广告板对家具的深层透视描述，是《卧室组合》扭曲角度的最明显来源。对于一件引用消费文化的作品来说，它共有五个版本。

[31] Samaras, in Kim Levin, *Lucas Samaras*, New York, 1975, p.57.

[32] Samaras, in Alan Solomon, "An Interview with Lucas Samaras", *Artforum*, October 1966, p.44.

[33] Samaras, in Levin, Ibid., p.57.

[34] Ibid., p.57.

[35] Jean Laplanche and Jean-Bertrand Pontalis, "Fantasy and the Origins of Sexuality", in Victor Burgin, James Donald, Cora Kaplan(eds), *Formations of Fantasy*, London, 1986, p.22.

[36] Thek, in Richard Flood, "Paul Thek: Real Misunderstanding", *Artforum*, October 98, p.49.

[37] 在这件作品中，包含一个雕塑人物并不排除为观众提供一个"空间"，因为与基恩霍尔茨和西格尔的作品不同，这个人物应该是"死的"——一个物件而非另一个主体。

[38] 特克给菲利克斯·沃尔克（Felix Valk）的信，藏于鹿特丹的利恩班森特鲁姆（Lijnbaan-centrum），1978 年，重印于《保罗·特克》。(*Paul Thek: The Wonderful World That Almost Was*, Barcelona, 1995, p.230)

[39] Thek, in Flood, Ibid., p.53.

[40] 保罗·特克与哈拉尔德·塞曼的访谈，1973 年，重印于《保罗·特克》。(*Paul Thek: The Wonderful World*, Ibid., p.208)

[41] Thek, in Flood, Ibid., p.52.

[42] Robert Pincus-Witten, "Thek's Tomb...absolute fetishism...", *Artforum*, November 1967,p.25.

[43] Thek, in Flood, Ibid., p.52.

[44] Flood, in *Paul Thek: The Wonderful World*, Ibid., p.217. 他的作品也可以被看作是对艺术界商业需求的一种回应，他对回收材料的坚持并不能满足艺术界的需求（1972 年第五届文献展上的《金字塔！正在进行中的作品》的构件被重新制作，1973 年，在杜伊斯堡文献展上的《方舟，金字塔，复活节》又被重新制作）。特克的合作者安妮·威尔逊指出，"保罗有一种要推翻神庙里的金融家的强烈意识，对

于保罗来说，这座神庙就是艺术。"Wilson, "Voices from the Era," Ibid., p.204.

[45] 参见大地艺术的发展（与偏远地区密不可分的大地作品）；观念主义（一种思想艺术，用排版、复印机和报告式照片记录下来）；行为艺术（短暂的，以时间为基础）；多重性（大量生产和广泛传播）；以及录像艺术（在表现形式和内容上通常明确反对商业电视和主流电影）。

[46] 居伊·德波（Guy Debord）在《景观社会》(*Society of the Spectacle*, 1968）中对这一观点作出了最有力的论述：景观被等同于"虚假的意识"："现代被动的帝国……不受人类活动的影响……对话的反面"。Debord, *Society of the Spectacle*, New York, 1994, pp.15–17.

[47] Vito Acconci（*Fitting Rooms*），Art and Language（*Survey 1968–1972*），Michael Asher（*Environment*），Joseph Beuys（*Bureau for Direct Democracy*），Marcel Broodthaers（*Musee d'Art Moderne*），Daniel Buren（*Exposition d'une Exposition, une Piece en sept Tableaux*），Christo（一家旅行社出售观看他的《科罗拉多大幕》的门票），Bruce Nauman（*Elliptical Space*），Claes Olden-burg（*Mouse Museum*），Richard Serra（*Circuit*），Paul Thek（*Ark, Pyramid*）.

[48] Michael Compton, in *Marcel Broodthaers*, Tate Gallery, London, 1980, p.21.

[49] Broodthaers, in *Marcel Broodthaers*, Paris, 1991, p.221.

[50] 同上。

[51] Mark Dion, in Lisa Corrin, Miwon Kwon and Norman Bryson, *Mark Dion*, London, 1997, p.16.

[52] Dion, "Field Work and the Natural History Museum: Interview by Alex Coles", *de-, dis-, ex-*, vol. 3, 1999, p.44.

[53] Kelly, in Margaret Iversen, Douglas Crimp and Homi Bhabha, *Mary Kelly*, London, 1997,p.29.

[54] Kelly, *Imaging Desire*, Cambridge, Mass, 1996, p.169.

[55] 位丁巴黎的卡地亚（Cartier）基金会（1984）、伦敦的萨奇（Saatchi）画廊（1985）、柏林的艺术作品（Kunst-Werke）(1990)、法兰克福的现代艺术博物馆（1991）、蒂尔堡的德邦（De Pont）基金会（1992）、米兰的普拉达（Prada）基金会（1993）和柏林的汉堡火车站（1996）。在 20 世纪 90 年代末，出现更多的新画廊，它们常是在精心设计的建筑声明中与室内的艺术作品相媲美，包括：毕尔巴鄂·古根海姆 [Bilbao Guggenheim (1997)]，昆斯豪斯·布雷根茨 [Kunsthaus Bregenz (1997)]，赫尔辛基的基斯玛 [Kiasma, Helsinki (1998)]，麻省当代艺术博物馆 [Mass MOCA (1999)] 和泰特现

代 [Tate Modern (2000)]。

[56] 里斯的《从边缘到中心》(*From Margin to Center: The Spaces of Installation Art*) 一书中的最后一句话认为："装置艺术向传统演变的具体证据，即向中心的最后移动，可以在 1999 年纽约现代艺术博物馆与另类空间 PS1 的合并中找到。"前引，第 157 页。

[57] Meireles, in Paulo Herkenhoff, Gerardo Mosquera, Dan Cameron, *Cildo Meireles*, London, 1999,p.17.

[58] 保罗·赫肯霍夫(Paulo Herkenhoff)认为，梅雷尔斯的隐喻——大教堂的穹顶骨骼是食人现象，量化了"传福音的人类成本及其与殖民地财富剥削的联系"，并使"被历史所掩盖的东西变得清晰可见：对人类的征服和吞噬，以及发生在教堂神圣空间中的身体与上帝之间的物理联系"。同上书，第 59 页。

[59] Hamilton, *Public Art Fund Talk*, Cooper Union, New York, 28 September 1999.

[60] 例如，单词被表演者从书中唱出来或摩擦出来，或在原声带中被分解成语音。

[61] Hans Richter, in Francois Bazzoli, *Kurt Schwitters: l'artm'amuse Beaucoup*, Paris, 1991, pp.71–72. 他继续说："还有一些奇怪的东西，甚至比奇怪的东西更奇怪，例如一块牙桥，上面还连着一些牙齿，或者一个小尿瓶，上面写着'捐赠者'的名字。所有这些东西都被放在为此而保留的各个洞里。我们中的一些人有好几个石窟——为此我们依赖于施维茨的心态——而柱子也在增长。"

[62] 关于《梅尔茨堡》的一个引人入胜的描述，来自亚历山大·多纳，他是汉诺威州博物馆的进步性馆长，也是施维茨作品的热心支持者。多纳的传记中有访问《梅尔茨堡》的经历，其中描述到这是一件"用石膏包装的垃圾做成的"作品，它因散发强烈的臭味和灰尘而引人注目。多纳认为，社会上不受控制的自我的自由表达，在此架起了理智与疯狂之间的桥梁。Samuel Cauman, *The Living Museum: Experiences of an Art Historian and Museum Director*, Alexander Domer, New York, 1958, p.36.

[63] Nina Kandinsky, in Bazzoli, Ibid., p.12.

[64] F. Vordemberge-Gildewart, in *MERZ: Ecrits Choisies et Presentes par Mac Dachy*, Paris, 1990, p. 350.

[65] Kurt Schwitters, "Merzmalerei", in *DerSturm*, July 1919, in John Elderfield, *Kurt Schwitters*, London, 1985, p.50.

[66] Daniel Buren, "The Function of the Studio" (1971), *October*, no.10, Fall 1979, pp.51–58.

[67] 格雷戈尔·施耐德与乌尔里希·卢克 (Ulrich Loock) 的访谈 , in *Gregor Schneider: Das*

Totes Haus Ur, 1985–1997, Stadtisches Museum Abteilberg Mbnchengladbach, Portikus Frankfurt am Main, Galerie Foksal Warszaw, 1997. 所有引自施耐德的文字均出自该图录。

[68] 尼尔森与大卫·布伦斯（David Burrows）的访谈。*Everything Magazine*, issue 3.2, March 2000, p.3.

[69] 一位评论家明确将这种无助效果与弗洛伊德的描述联系起来，当他发现自己迷失在陌生街道的迷宫中，却又不由自主地一次次回到同一个地方——红灯区。Rachel Withers, "Mike Nelson, Matt's Gallery", *Artforum*, April 2000, p.151. 她大量引用的文献是弗洛伊德的。[Freud, "The Uncanny" (1919), Standard Edition XVII, p.237.]

[70] 迈克·尼尔森与作者的交谈，分别为 2000 年 4 月 14 日和 2001 年 7 月 16 日。

[71] 在英国泰特美术馆，《乌洛博罗蛇的宇宙传说》是从一个没有标识的安全门进入的，而在伦敦 lCA，《无物为真，万事皆可》则是一些参观者误入另一个与展览无关的建筑。

[72] Mike Nelson, in "Mike Nelson interviewed by Will Bradley" (leaflet), London, 2003, n.p.

[73] Jonathan Jones, "Species of Spaces", *Frieze*, June, July–August 2000, p.76.

[74] Mike Nelson, Ibid.

第二章

[1] EI Lissitzky, "Proun Space, the Great Berlin Art Exhibition of 1923," in *El Lissitzky 1890–1941: Architect, Painter, Photographer, Typographer*, Eindhoven, 1990, p.35.

[2] Carsten Holler, in *Carsten Holler: Register*, Milan, 2001 n. p. 后文所有引自霍勒的文献均出自该图录。

[3] Maurice Merleau-Ponty, *The Phenomenology of Perception*, London, 1998, p.320.

[4] Merleau-Ponty, *The Visible and the Invisible*, Evanston, 1997, p.133.《可见者与不可见者》（*The Visible and the Invisible*）未完成的手稿于 1964 年出版。（英译本于 1968 年出版）

[5] Merleau-Ponty, "Eye and Mind" (1961), in Merleau-Ponty, *The Primacy of Perception, Evanston*, 1964, p.178.

[6] Michael Fried, "Art and Objecthood", *Artforum*, Summer 1967, p.16, p.15.

[7] 虽然在上一章讨论的"梦境"类型的装置艺术中，经常会出现与戏剧的类比，但需要注意的是，对于弗雷德来说，剧场性并不是指装置的场景方面，而是指我们自觉地围绕它进行"表演"的方式。在这方面值得回顾的是罗伯特·莫里斯曾与舞蹈家西蒙娜·福蒂一起的表演，他最早的无题的极简主义雕塑"柱子"曾在 1961 年的舞台表演中出现过。

[8] Rosalind Krauss, "Allusion and Illusion in Donald Judd", *Artforum*, May 1966, p.25.

[9] Krauss, "Double Negative: A New Syntax for Sculpture", *Passages in Modern Sculpture*, London, 1977, p.267. 后文的克劳斯的引文皆出自该章。

[10] 梅洛－庞蒂也做了这种连接。在《孩童与他者的关系》(*The Child's Relations with Others'*, 1960) 中，他引用了在美国进行的一个实验，在实验中，心理"僵化"的被试者表现出一种倾向，即给出"非黑即白的答案"，并表现出"非常强烈的种族和社会偏见"。因此，"心理僵化，作为一种与自我和他人的关系模式"和认知本身有直接联系：那些能够模棱两可地认知（"同一个立方体的图画，现在从一个角度看，现在从另一个角度看"）的被试者，也是最有可能对政治和社会采取自由和宽容态度的人。实验中给被试者提出的问题，恰恰触及那十年将会出现的社会问题："女孩应该只学习家务事""我们应该把所有难民驱逐出境，把他们的工作交给退伍军人""只有一种方法能把事情做好"。Merleau-Ponty, "The Child's Relations with Others", in Merleau-Ponty, *The Primacy of Perception*, Ibid., pp.101–105.

[11] Robert Morris, "Notes on Sculpture, Part 2", in Morris, *Continuous Project Altered Daily*, Cambridge, Mass, 1995, p.16.

[12] Donald Judd, Reviews, *Arts Magazine*, February 1965, p.54. 丹·弗莱文也坚决认为，他的展览不应该被称为环境，因为这个词意味着"生活状况，而且可能是关于舒适宜居地的邀请"。弗莱文，"其他一些评论……更多来自差劲的杂志报道"。(*Artforum*, December 1967, p.23.)

[13] Frank Stella, in Bruce Glaser, "Conversation with Frank Stella and Donald Judd", *Art News*, September 1966, pp.55–61.

[14] Lucy Lippard, "Four Environments by New Realists", *Artforum*, March 1964, p.19.

[15] Robert Morris, "Notes on Sculpture, Part 2", p.15. （强调为引者所加）

[16] Melinda Wortz, Surrendering to Presence: Robert Irwin's Esthetic Integration, *Artforum*, November 1981, p.63. 1

[17] Irwin, in Weschler, *Seeing is Forgetting the Name of the Thing One Sees: A Life of Contemporary Artist Robert Irwin*, Berkeley, 1982, p.153.

[18] Irwin, in Weschler, Ibid., p.174.

[19] Irwin, in *Transparency, Reflection, Light, Space: Four Artists*, Berkeley, CA, 1971. p.88.

[20] Irwin, in *Robert Irwin*, Chicago, 1975, p.11.

[21] Irwin, in *Robert Irwin*, Los Angeles, 1993, p.173.

[22] Michael Asher, *Writings 1973–1983 on works 1969–1979*, Halifax, NS, 1984, p.8. 需要指出的是，本书的所有文本都是与左翼艺术史家和理论家本杰明·布赫洛共同撰写的。

[23] "根据太阳在天空中的位置，光照强度、颜色和阴影都有所不同。由于室内的灰白色，反射的光线带有黄色。夜间光线从路灯进入，路灯向装置投射出低沉的蓝色光线……声音是由街道交通、从画廊走过的人和装置内的人等来源产生的……拆除主入口的门后，装置也直接从室外通风，因此受到不同气候条件的影响。"阿舍，同前引，第 38 页。

[24] "三角形的形状是在与艺术作品周围的建筑背景相对立的情况下被定义的……外部元素进入三角空间的任意方式，与装置的材料结构对作品同样重要，如果只是作为装置对这些元素的形式控制的矛盾的话"。阿舍，前引，第 38–42 页。

[25] 同上，第 30 页。例如阿舍在 MoMA 为群展"空间"（Spaces, 1970）做的装置，包括地板在内的六面都用吸音板隔绝，观众进入空间前必须脱鞋。房间对声音的吸收程度因某人所站位置的不同而不同。正如某位评论者所言："最弱的光线和声音刺激，使主体处于悬浮状态。如果他在未知的白色环境中缓慢浏览，他很可能会感到头晕和迷失知觉。厚厚的地毯、隔音的墙壁和天花板，使敏感的观者不可能像在正常情况下那样在通过时作出反应。"Dore Ashton, "New York Commentary", in *Studio International*, March 1970, p.118.

[26] Merleau-Ponty, "The Primacy of Perception and Its Philosophical Consequences" (1956), in Merleau-Ponty, *The Primacy of Perception*, Ibid., p.25.

[27] Helio Oiticica, "About the Hunting Dogs Project", 1961,in Guy Brett, Catherine David, et aI, *Helio Oiticica*, Rotterdam, 1992, p.57.

[28] Oiticica, in Guy Brett, "Helio Oiticica: Reverie and Revolt", *Art in America*, January 1989, p.177. 在一件类似的作品（*Penetrciuel: Projeto Piltro para Carlos Vergara*, 1972）中，观众进入一个由木头和彩色塑料布组成的迷宫式结构，穿过各种织物的软帘，最后在听收音机或看电视的同

时，还能得到一杯鲜榨橙汁。

[29] Oiticica, "General Scheme of the New Objectivity", 1967, in Brett et al, Ibid., 1992, p.116.

[30] "它反对一切压迫性的、社会性的和个人性的东西——所有固定的和腐朽的政府形式，或统治性的社会制度。"奥迪塞卡，《立场与计划》，1966 年，重印于上书，第 103 页。这篇文章的重要意义在于，奥迪塞卡对参与型艺术的理解发生了明显转变，它具有政治性意味。

[31] Oiticica, "Appearance of the Supra-sensorial", 1967, Ibid., p.130.

[32] Oiticica, "Notes on the Parangol", Ibid., p.93.

[33] Acconci, in Jeff Rian, "Vito Acconci", *Flash Art International*, Jan/Feb 1994, p.84. 这与奥迪塞卡有着微妙的差异，对他来说，感知的感性提升被视为对法律的一种抵抗。

[34] Acconci, in Richard Prince, "Vito Acconci", *Bomb Magazine*, Summer 1991, p.53.

[35] "我左边的那个人……我现在和你一起做这个……我摸着你的头发……我用手抚摸你的背……"阿孔奇关于《种子床》的陈述出自芭芭拉·格拉德斯通画廊（Barbara Gladstone Gallery）的档案。

[36] Acconci, in Prince, Ibid., p.55.

[37] Acconci, notes for Command Performance, in *Vito Accanci*, Chicago, 1980, p.20.

[38] 阿孔奇、玛利亚·琳达与希娜·纳杰菲的采访, "Vito Acconci Interviewed", *Index*, 1996, p.70; 阿孔奇与罗宾·怀特的访谈。(View, pp.10, 16.)

[39] Acconci, notes to *The People Machine*, in Steven Melville in "How Should Acconci Count for US？", *October*, no. 18, Fall 1981, p.85.

[40] 题目借自玛西娅·塔克的文章。(Marcia Tucker, "PheNAUMANology", *Artforum*, December 1970, pp.38–44.)

[41] Acconci, in Prince,Ibid., p.54.

[42] Rosalind Krauss, "Video: The Aesthetics of Narcissis", *October*, no. 1, 1976, pp.51–64.

[43] Bruce Nauman, in Michele De Angelus, "Interview with Bruce Nauman", in *Bruce Nauman*, London, 1988, p.128.

[44] "我用了一个广角镜头，当你走进走廊，它在你的上方和身后，所以你被从自己身上移开了，算是两度移开。你自己的影像是来自上方和后方，而当你离开，因为广角镜头改变了你离开镜头的速度，所以当你迈出一步的时候，你用自己的影像迈出了两步。"同上书，第 128 页。

[45] Nauman, in Willoughby Sharp, "Interview with Bruce Nauman", in *Bruce Nauman*, Ibid., p.97.

[46] Nauman, in De Angelus, Ibid., p.128.

[47] 1971 年的《带镜子和白光的走廊》(*Corridor with Mirror and White Lights*) 也取得了类似的不伦不类效果：一位评论家回忆说，他走到里面，在最后遇到镜子的反射，镜子把他的头割了下来。他回忆说："看到自己无头时的震惊。"是这个作品最令人沮丧的地方。夏普，前引，第 89 页。

[48] Merleau-Ponty, *The Visible and the Invisible*, pp.148–149.

[49] "我认为，艺术家和观众的感知过程——以及光学——应该是艺术的意义所在。"Dan Graham, in Birgit Pelzer, Mark Francis and Beatriz Colomina, *Dan Graham*, London, p.15.

[50] Dan Graham, *Two-Way Mirror Power*, Cambridge, Mass, 1999, pp.62, 143–144.

[51] Ibid., p.144.

[52] Graham, in *Forum International*, September 1991, P.74.

[53] Graham, *Two-Way Mirror Power*, Ibid., p.145. 格雷厄姆曾说，他是在开始在工作中使用镜子和反射面之后才接触到拉康的《镜像阶段》一文，但他把这篇文章当作是对自己思想的确认。Graham, in Hans Dieter Huber (ed.), *Dan Graham: Interviews City?*, 1997, p.17; Birgit Pelzer, "Vision in Process", October, no. II, Winter 1979, pp.105–19.

[54] Brian Hatton, in *Two-Way Mirror Power*, Ibid., p.145.

[55] 格雷厄姆，同前文，第 158 页。不仅是传统的架上绘画，电影也被暗示为"自我丧失"的场所。下文将详细讨论这个问题。

[56] 同上，第 155—156 页。在这种情况下，即使极简主义雕塑家所使用的最基本的建筑材料，如钢铁、砖块、灯带——也不可能是真正的"实在的"和缺乏参照物。

[57] 在这一点上，格雷厄姆与戈达尔的作品有相似之处，特别是在《我所知道的关于她的两三件事》(1967) 中采取的方法。格雷厄姆在拍完《美国的家园》(1966–1967) 后，看到这部电影，立即明白戈达尔在郊区住房计划、形式主义美学和资本主义之间进行了类似的类比。

[58] Graham, Ibid., p.77.

[59] Graham, *Rock My Religion: Writings and Art Projects 1965–1990*, Cambridge, Mass, 1993, p.190.

[60] Graham, "Cinema, 1981", in *Dan Graham*, Barcelona, 1998, p.138. 梅兹关于电影的认同

机制的文章首次以英文发表在《银幕》(*Screen*)上。Screen, Summer 1975, pp.14–76.

[61] Christian Metz, "The Imaginary Signifier", in Graham, Ibid., p.136.

[62] 在简和路易斯·威尔逊的《斯塔西市》(*Stasi City*, 1997)和《伽马》(*Gamma*, 1999)中，你不可能同时观看所有四个屏幕：对于处理机构控制和监视的作品来说，你在这个空间中感到不安，好像它在看着你。同样，苏珊·席勒的四屏录像装置《消遣一种》(*An Entertainment*, 1990)提供了一个在物理上令人迷失方向的蒙太奇展览，图像在房间里从一面墙到另一面，从四面八方攻击观众。就像格雷厄姆的《电影院》方案一样，这些装置将观众的体验建立在复杂的社会环境中：当你四处移动以"捕捉"所有四个投影时，你挡住了其他观众的视线，而其他观众又挡住了你自己的视线。每个观众都被牵扯到作品中，就像我们被牵扯到整个社会和文化中一样。

[63] 例如参见朱迪斯·巴特勒(Judith Butler)："梅洛-庞蒂的'主体'概念，由于其抽象和匿名的地位而存在其他问题，仿佛他描述的主体是一个普遍的主体，或者是普遍的现有主体的结构。由于没有性别，这个主体被假定为具有所有性别的特征。这种假定一方面贬低了性别作为描述生活中身体经验的相关范畴；另一方面，由于他描述的主体类似于文化构建的男性主体，它将男性身份奉为人类主体的典范，从而贬低的不是性别，而是女性。"Judith Butler, "Sexual Ideology and Phenomenological Description: A Feminist Critique of Merleau-Ponty's The Phenomenology of Perception", in Jeffner Allen and Iris Marion Young, *The Thinking Muse*, Bloomington and Indianapolis, 1989, p.98.

[64] Merleau-Ponty, "Eye and Mind", Ibid., p.163.

[65] Olafur Eliasson, in Karen Jones, "The ontology of immateriality", in *Seamless*, Amsterdam, 1998, *http://www.xs4all.nli-deappel/textkaren.html*.

[66] Olafur Eliasson, in Angela Rosenberg, "Olafur Eliasson—Beyond Nordic Romanticism", *Flash Art*, May–June 2003, p.110. 除非另作说明，后文所有埃利亚松的引文均出自该文。

[67] 值得注意的是，利希茨基仍然将每件浮雕视为一件独立的艺术作品，并将每件作品单独列入《普朗详目》(*Proun Inventory*)。

[68] EI Lissitzky, "Proun Space, the Great Berlin Art Exhibition of 1923", in *El Lissitzky 1890–1941: Architect, Painter, Photographer, Typographer*, p.35.

[69] 同上，第 36 页（强调为引者所加）。

[70] 同上，第 36 页。

[71] 伊夫－阿兰·博伊斯（Yve-Alain Bois）生动地表达了这一对比。Bois, "Axonometry, or Lissitzky's mathematical paradigm", in *El Lissitzky 1890–1941, Architect, Painter, Photographer, Typographer*, p.31.

[72] 同上，第 32—33 页。

第三章

[1] Roger Caillois, "Mimicry and Legendary Psychasthenia", in Annette Michelson(ed.), *October: The First Decade, 1976–1986*, Cambridge, Mass, 1998, p.72.

[2] Eugene Minkowski, Lived Time, Evanston,1970, pp.428,p.405

[3] Ibid., p.429.

[4] Caillois, Ibid,. 闵可夫斯基也被梅洛－庞蒂引用，但后者并未提及闵可夫斯基文本中的自我消解意义。梅洛－庞蒂接受我们在黑暗中的空间性会侵蚀所有的个体感，但最终发现黑夜的"神秘性"、统一性特征是"令人安心的、世俗的"，是另一种"主体总生命的表达，是他通过他的身体和他的世界趋向未来的能量。"Merleau-Ponty, *The Phenomenology of Perception*, Ibid., pp.283–284.

[5] Caillois, Ibid., p.70.

[6] 同上，第 72 页。

[7] 詹姆斯·特瑞尔与齐瓦·弗雷曼（Ziva Freiman）的访谈。(*Positionen zur Kunst/Positions in Art, VIenna*, 1994, p.10) 亦见特瑞尔的评论，载于《詹姆斯·特瑞尔》(*James Turrell*, Madrid, 1993, p.65) 以及《气团》(*Air Mass*, London, 1993, p.26)："首先，我面对的是没有对象，知觉即对象；其次，我面对的不是形象，因为我想避免联想与象征性思维；第三，我面对的是没有焦点或特定的地方看。在没有对象、没有形象、没有焦点的情况下，你在看什么？你在观看你在看。"

[8] Turrell, in *James Turrell: The Other Horizon*, Vienna, 1999, p.127.

[9] Georges Didi-Huberman, "The Fable of the Place" , in *James Turrell: The Other Horizon*, pp.46, p.54.

[10] Craig Adcock, *James Turrell: The Art of Light and Space*, Berkeley, 1990, p.140.

[11] Oliver Wick, "In Constant Flux–The Search for the InBetween", in *James Turrell:*

Long Green, Zurich, 1990, p.12.

[12] 拉康斯在《第十次讨论班》（*Seminar X*）的一段话中作了生动的描述："我在镜像中的形象，用奇怪的、令人焦虑的、不属于我的眼睛注视着我：某种明亮的弹珠，完全准备好了从它们的眼眶里跳出来。"Borch-Jacobsen, *Lacan: The Absolute Master, Stanford,* CA, 1991, p.232.

[13] 一位评论家在与妻子参观草间的《窥视秀》时，欣喜地肯定了这一意图，他觉得"图像不断地反映在似乎无穷无尽的天花板和墙壁上，不断变得混乱——因此，人们觉得自己是某个爆炸性的爱慕空间的一个组成部分"。Joseph Nechtvatal, "Yayoi Kusama: Installations, Maison de la culture du Japon, Paris", http://www.nyartsmagazine.com/bbs2/messages/ 634.html.

[14] 1968 年，草间以华尔街为目标，进行了至少三次演出。一篇新闻稿写道："污秽的华尔街男人与波尔卡圆点。盲目的华尔街男人与波尔卡圆点在他们的裸体的衣服。"草间，1968 年在华尔街的裸体抗议活动的新闻稿。Laura Hoptman, Akira Tatehata, Udo Kultermann, *Yayoi Kusama*, London, 2000, p.107.

[15] 草间弥生的《自我毁灭》（*Self-obliteration*）的首次行为表演的海报（1968 年）；以及贾德·亚库尔特的采访（1968 年），均载于上书，第 112 页。她最近的装置作品，如《水上的萤火虫》（*Fireflies on the Water*, 2000）让我们直接沉浸在作品中。我们进入一个黑暗的房间（5m×5m×3m），来到一个黑色水池上的小码头；墙壁上有镜子，天花板上挂着小彩灯（"萤火虫"），在水面上反射出重现的无限。我们自己的倒影被抛入一个海洋漩涡中，这个漩涡向四面八方延伸，无穷无尽。我们失去了所有的空间感和方向感，并与环境融为一体——这种体验被互联网上的一位艺术评论家描述为类似于潜水或进入天文馆："欢欣鼓舞和幽闭恐惧""充满活力……但又令人深感不安"。

[16] 第二章讨论过萨马拉斯的一件早期装置作品。

[17] Levin, Ibid., p.71. 她的评论让人想起布鲁斯·瑙曼的观察，即参观他的"录像走廊"的观众会可靠地体验到"从悬崖上走下来或掉进洞里"的感觉。Nauman, in Sharp, Ibid., p.97.

[18] Gordon M. Smith, in Jean Reeves, "New Dazzler at Albright Knox: Room with Mirrors to Infinity", *Buffalo Evening News,* 18 November 1966.

[19] 卢卡斯·萨马拉斯致默多克先生的信，第 1 页。关于家庭，萨马拉斯说道："镜中花，水中月。"

[20] 同上，第 2 页。

[21] Arnold Glimcher, in Levin, Ibid., p.71. 萨马拉斯关于这件作品说道："其实在这个房间里，你百分之九十的时间都在伤害自己。这很致命！"

[22] Margaret Iversen, *Art Beyond the Pleasure Principle*.（即将出版）

[23] Michael Newman, "From the Fire to the Light: On Richard Wilson's Installations", *Richard Wilson*, London/Oxford /Bristol, 1989, n.p.

[24] Monica Petzal, review of 20:50, *Time Out*, 18–25 February 1987, no.861, p.33; Andrew Graham–Dixon, "An oil well that ends well", *The Independent*, 18 February 1987.

[25] Anton Ehrenzweig, *The Hidden Order of Art*, London, 1967, p.134. 艾伦茨威格的思想在 20 世纪 60 年代对一些美国艺术家产生了影响，其中最著名的是罗伯特·莫里斯（他以艾伦茨威格的思想将"反形式"雕塑理论化）和罗伯特·史密森。这种被吞噬感可以在《20:50》的原始新闻稿中找到，理查德·威尔逊在其中加入了刘易斯·卡罗尔的《爱丽丝梦游仙境》（1872）中的一段话："哦，凯蒂，如果我们能穿过玻璃屋该多好啊！让我们假设有法进去，凯蒂。让我们假装玻璃上有柔软的纱布，这样我们就能进去了。"爱丽丝的镜子在《20:50》的银色丝状外观中找到了它的水平对等物，而爱丽丝想通过它的愿望，与观众经常提到的冲动相似，即通过油的纯净且柔顺的表面落入下面的空间。

[26] Robert Smithson, "A Cinematic Atopia", in Jack Flam (ed.), *The Collected Writings of Robert Smithson*, Berkeley, 1996, pp.138–142. 后续史密森的引文均出自该文。

[27] 对于熵与死亡冲动之联系的更充分讨论，见即将出版的《超越快乐原则的艺术》。（*Margaret Iversen, Art Beyond the Pleasure Principle*）

[28] Roland Barthes, "Leaving the Movie Theater", in Barthes, *The Rustle of Language*, Oxford, 1986, pp.345–349. 所有巴特的引文均出自该文。

[29] 强调为笔者所加。

[30] Anne Wagner, "Performance, Video and the Rhetoric of Presence", *October*, no. 91, Winter 2000, p.80. 瓦格纳说道："维奥拉对生死和短暂的沉思中缺少的是对他的媒介的不信任。讽刺也没有包围他的信息。相反，他的作品坚持——有时甚至到了强迫的地步，并且与他的前辈们的纯粹的不情愿和怀疑主义背道而驰——我们要相信相机和艺术家给我们带来的宏大和有意义之物。"所有瓦格纳的引文均出自该文。

[31] 卡迪夫的合作者乔治·布雷斯·米勒（George Bures Miller）将其配乐的直接性比作"一个思考的声音，一个在你脑海中的声音"，正因为它"似乎存在于任何一种中介之外"。Miller, in Meeka Walsh and Robert Enright, "Pleasure Principals: The art of Janet Cardiff and George Bures Miller", *Border Crossings*, no. 78, 2001, p.33.

[32] "这就好像！是你身体的一部分。"卡迪夫，转引自前文。"《天堂学院》创造了一个诡异的个人空间，观者进入其中，仿佛是为了别人的身心而放弃自我的庇护所。"（Wayne Baerwaldt, *Janet Cardiff*, New York, 2002, p.151.）

[33] Cardiff, in Carolyn Christov-Bakargiev, "Janet Cardiff", *tema celeste*, no. 87, 2001, p.53.

第四章

[1] Helio Oiticica, "Appearance of the Supra–Sensorial." (November/December 1967), in Brett et al, Ibid., pp.17–20.

[2] 正如沃尔特·本雅明所指出的，"这种沉思的神学原型是意识到与自己的上帝独处。"本雅明，《机械复制时代的艺术作品》[Benjamin, "The Work of Art in the Age of Mechanical Reproduction", *Illuminations*, London, 1992, p.243, note 18] 这种转变的另一个重要参考点可以在彼得·比格尔（Peter Burger）的《前卫派理论》[*Theory of the Avantgarde*(1974)] 中找到，该书追溯了从中世纪到二十世纪的艺术生产的类型化。比格尔认为，中世纪的"神圣艺术"，如大教堂，是集体生产，并为集体所接受的；这被文艺复兴时期的"宫廷艺术"所取代，后者由艺术家个人生产，但被集体接受；这反过来又被"资产阶级艺术"所取代——启蒙运动带来了在今天仍占主导地位的艺术实践模式，它既是个人生产，又为个人接受。对于比格尔来说，这种个人主义是工业化和资本主义异化效应的表征；它也表明，艺术已变得多么无力，因为它不再融入公共领域，而是存在于私人消费领域。历史上的前卫艺术（达达、构成主义、超现实主义）模糊"艺术与生活"的愿望——对比格尔来说，更准确地说是艺术与政治实践——是本章所讨论的许多作品的关键参考点。

[3] Beuys, "Introduction" (1979), in Carin Kuoni (ed.), *Energy Plan for the Western Man: Joseph Beuys in America*, New York, 1990, p.19.

[4] Beuys, "We are the Revolution. A free and Democratic Socialism" (12 April,1 972, Palazzo Taverna, Rome), in Lucrezia De Domizio Durini, *The Felt Hat–Joseph Beuys–A Life Told*, Milan, 1997, p.140.

[5] Beuys, in Gotz Adriani et aI, *Joseph Beuys Life and Works*, New York, 1979, pp.246–249.

[6] 哈克的展览被取消，因为其中包含《沙波尔斯基等人：曼哈顿的房地产》[*Shapolsky et al:*

Manhattan Real Estate(1971)]，该作详细介绍了曼哈顿贫民窟住房的所有权，并发现有一个家族垄断了当地的房地产。古根海姆美术馆认为该作是在"捣乱"，有政治意图——尽管哈克只是介绍了公开信息，并未发表任何评价性意见。

[7] 布赫洛指的是本雅明的文章的最后几页。["The Work of Art in the Age of Mechanical Reproduction"(1936)]

[8] Thierry de Duve, "Joseph Beuys, or the last of the proletarians", in *October* no. 45, Summer 1988, p.55.

[9] 后者成为奥迪塞卡在 1970 年搬到纽约后真正关心的问题，他通过上夜班，当电话接线员和做其他琐碎的工作养活自己。

[10] Oiticica, "General Scheme of the New Objectivity", 1967, in Brett et al, Ibid., p.118.

[11]"帕兰格莱"的几何平面上经常印有煽动性和带有诗意的口号，如"我体现了反抗"（P15 海角 II，1967 年），或"我们生活在逆境中"，"性与暴力使我愉悦""从你的皮肤里长出湿气，长出大地的味道，长出热气。"(cape 10)

[12] Oiticica, "Notes on the Parangol", in Brett et al, Ibid., p.93.

[13] Carlos Basualdo, "Waiting for the Internal Sun: Notes on Helio Oiticica's Quasi-cinemas", in Ann Bremner(ed.), *Helio Oiticica: Quasi-Cinemas*, Hatje Cantz, Ostfildern-Ruit, 2002, p.42.

[14] 在 1994 年圣保罗双年展开幕期间，一些穿着奥迪塞卡的斗篷的桑巴舞者，在博物馆的房间里跳起 20 世纪 60 年代中期的舞蹈，但被荷兰策展人维姆·比伦（Wim Beeren）赶出了博物馆（颇具讽刺意味的是，是从放有马列维奇画作的展示空间赶走）。

[15]《白教堂实验》还包括可穿越的《热带主义》（在第二章中讨论过），精选的帕兰格莱和一张大台球桌（奥迪塞卡把它比作梵高的夜咖啡馆），在演出期间，东城区的一群男孩经常在上面嬉戏。

[16] 与笔者的通信，2003 年 7 月 26 日。

[17] Oiticica, in Brett in Helio Oiticica's "Whitechapel Experiment", *The Whitechapel Art Gallery Centenary Review*, London, 2001, p.78.

[18] Oiticica, "Eden" (1969), in Brett et al, Ibid., p.13.

[19] Oiticica, in Brett, "Helio Oiticica's Whitechapel Experiment", p.75; Oiticica, "Eden", Ibid., p.13.

[20] Oiticica, in Brett et al, Ibid., p.138.

[21] Silvano Santiago, in Catherine David, *The GreatLabyrinth*, Ibid., p.255.

[22] 正如巴苏尔多指出的，这样做的代价是不可能在公开场合展出这些作品，他们完全被排除在艺术圈外；直到 1992 年，即奥迪塞卡去世 12 年后，才有可能在公开场合展出装置。

"科斯莫科卡斯"的装置。In Basualdo, Ibid., p.52.

[23] Oiticica, in Catherine David, "HeIio Oiticica: Brazilian Experiment", in *From the Experimental Exercise of Freedom*, Los Angeles, 1999, p.199.

[24] Judge Bruce Wright, New York State Supreme Court, quoted by Group Material as the epigraph to their article "On Democracy", in Brian Wallis(ed.), *Democracy: A Project by Group Material*, Seattle, 1990, p.1.

[25] 材料小组一开始有 15 名成员，很快就降至 3 名 [朱莉·奥尔特（Julie Ault），蒙迪·麦克劳克林（Mundy MCLaughlin），蒂姆·罗林斯（Tim Rollins）]；1982 年，道格·阿什福德（Doug Ashford）加入，4 人合作至 1986 年。麦克劳克林于 1986 年离开，一年后，罗林斯离开。1988 年，奥尔特和阿什福德通过冈萨雷斯 – 托雷斯加入。围绕成员资格的大多数问题都集中在他们所做的事情是否被视为艺术、策展，还是行动主义。

[26] Group Material, "Caution! Alternative Space"(1981), in Nina Felshin (ed.), *But is it Art？ The Spirit of Art as Activism*, Seattle, 1995, p.88.

[27] 其中包括纽约地铁列车上的海报展览，以及在联合广场展示非法粘贴的海报。(DA ZI BAOS, 1982)

[28] Group Material, in Wallis, Ibid., p.2. 当然，在这样的展览中，可以说艺术家咬住了喂养他们的手：有人认为，这种姿态的政治力量被中和了，因为他们顺应了机构本身的愿望，被视为有良心、自我批评和政治正确。

[29] Gonzalez-Torres, in Nancy Spector, *Felix Gonzalez-Torres*, New York, 1995, p.13. 道格拉斯·克里普在 1987 年《十月》第 43 期的艾滋病专刊（*AIDS: cultural analysis/cultural activism*）中也提出这一观点。克里普认为，文化生产本身就是政治的，是对民主斗争的积极参与。这既非艺术，也非行动主义，因为文化生产不是一种边缘化的奢侈品，而是一种强大的政治！在这一点上，克里普——和他的许多同代人一样，遵循了阿尔都塞的命题，即文化是一种"制度性的国家机器"，因此，艺术并不反映社会，而是产生主体性。

[30] 冈萨雷斯 – 托雷斯接受蒂姆·罗林斯（Tim Rollins）的采访。(*Felix Gonzalez-Torres*, Los Angeles, 1993, p.23)

[31] 法国哲学家让 – 吕克·南希 (Jean-Luc Nancy) 认为，在政治写作中，共同体应该被理解为"共通的"，一种对主体之间的内在关系的怀念，而不是像与神灵的关系。他提出的共通体的愿景是"无用"（desoeuvre）或未法操作的；这种愿景，让我们敞开了他人存在的门槛，它被置于那些我们称之为成员的人的死亡上。最重要的是，南希的理论提供了一种关于政治的解读，它不是基于行动主义或个人意志的主张，而是基于"共通体"的不断消逝和不可能。（Jean-Luc Nancy, *The Inoperative Community*, Minneapolis, 1991）

[32] Gonzalez-Torres, in Nancy Spector, Felix Gonzalez-Torres, New York, 1995, p.150. 鉴于 20 世纪 80 年代末艾滋病危机达到顶峰时，人们对体液高度焦虑，作品中使用的甜食（以及唾液）具有微妙的越界感。

[33] Bourriaud, *Relational Aesthetics*, Presses du Reel, 2002, p.14.

[34] 同上，第 13 页。我们可以说，这个想法是本书讨论的大部分作品的基础——也许不是在反击网络空间，但肯定表达了对大众媒体景观的麻木性和安抚效果的看法。

[35] 同上。

[36] 伯瑞奥德提及的其他艺术家包括：利亚姆·吉利克（Liam Gillick）、菲利佩·帕内诺（Phillippe Parreno）、皮埃尔·休伊格（Pierre Huyghe）、卡斯滕·霍勒、克里斯丁·希尔、瓦妮莎·比克罗夫特（Vanessa Beecroft）与豪尔赫·帕尔多（Jorge Pardo）。

[37] 更多的例子可能包括苏拉西·库索旺（Surasi Kusolwong）用床垫填满画廊，要求接受按摩的人躺在上面（光州双年展，2000 年），或者豪尔赫·帕尔多（Jorge Pardo）在 1997 年明斯特雕塑项目上的《码头》（*Pier*），一个由加州红木制成的长长的码头，末端有一个小亭子。该作品是一个功能性的码头，为船只提供停泊的场所，而连接在亭子墙壁上的香烟机则鼓励人们停下来看风景。

[38] Jerry Saltz, "A Short History of Rirkrit Tiravanija", *Art in America*, February 1996, p.106.

[39] Udo Kittelmann, "Preface", in *Rirkrit Tiravanija: Untitled* (*tomorrow is another day*), Cologne, 1996, n.p.

[40] 这类艺术的历史先驱包括迈克尔·阿舍，1974 年，他在洛杉矶克莱尔·科普利画廊（Clare opley Gallery）的无题装置中，将展览空间和画廊办公室之间的隔断拆除，或者戈登·马塔 – 克拉克在 1970 年代早期与他的艺术家同事一起开设的餐厅《美食》；《美食》是一个集体项目，它使艺术家能赚取少量的生活费，并为他们的艺术实践提供资金，而不是屈从于艺术市场意识形态上的妥协要求。在

147

20 世纪 60 年代和 70 年代早期，将食物呈现为某种社会与艺术事件的其他艺术家还包括：艾伦·鲁珀斯伯格（Allan Ruppersberg）、丹尼尔·斯波尔里（Daniel Spoerri）与"激浪派"群体。

[41]《关系美学》中很少提及博伊斯，有一次特别引用他的名字是为切断"社会雕塑"与"关系美学"之间的任何联系。Bourriaud, *Relational Aesthetics*, p.70.

[42] Laclau and Mouffe, *Hegemony and Social Strategy: Towards a Radical Democratic Politics*, London, 1985. "主体是部分自我决定的。但由于这种自我决定并非主体已经是什么的表现，而是主体缺乏存在感的结果，因此，自我决定只能通过认同的过程来进行。"Laclau, New Reflections on the Revolution of Our Time(1990), in Mouffe(ed.), Deconstruction and Pragmatism, London, 1996, p.55.

[43] 拉克劳将其与完整实体之间出现的关系类型进行对比，如矛盾（A—非 A）或"真正的差异（A—B）"。例如，我们都持有一些相互矛盾的信仰体系（有看星座的唯物主义者，有寄圣诞卡的精神分析家），却不会因此产生对抗（antagonism）。"真正的差异（A—B）也不等于对抗：由于它涉及完整的身份，所以它的结果是碰撞——就像车祸。相反，当'他者'的存在使我无法完全成为自己时，就会发生对抗，因为这种存在使我的身份变得不稳定和脆弱；'他者'所代表的威胁使我的自我意识受到质疑"。

[44] 见拙文"Antagonism and Relational Aesthetics", *October*, no.110, Fall 2004。

[45] Udo Kittelmann, "Preface", in *Rirkrit Tiravanija: Untitled (tomorrow is another day)*, 1996, n.p.

[46] *Workers who cannot be paid, remunerated to remain inside cardboard boxes*, Kunst-Werke, Berlin, September 2000. 六名工人每天在纸箱里待四个小时，持续六个星期。

[47] 正如拉克劳和墨菲总结的，政治不应该把自己定位于假设一个"社会的本质"，而是相反，应该肯定每一个"本质"的偶然性和模糊性，肯定社会分化和对抗的建构性。Laclau and Mouffe, *Hegemony and Social Strategy: Towards a Radical Democratic Politics*, London, 1985, p.193.

[48] Thomas Hirschhorn, in Alison Gingeras, "Striving to be stupid", Thomas Hirschhorn London Catalogue, London, 1998, p.5.

[49] 赫希霍恩接受奥奎·恩威佐尔（Okwui Enwezor）的采访。（*Thomas Hirschhorn: Jumbo Spoons and Big Cake*, Chicago, 2000, p.27）

[50] 同上，第 29 页。赫希霍恩在这里指的是克莱门特·格林伯格、迈克尔·弗雷德和其他现代主义批评家主张的作为审美判断之标准的品质观念。

[51] 这些作品的位置有时意味着它们的内容被盗, 最明显的是 2000 年在格拉斯哥, 展览还没有开幕。

[52] Hirschhorn, Ibid., p.27.

[53] 值得回味的是沃尔特·本雅明在《身为生产者的作者》[*The Author as Producer*(1934)] 中的评论, 他赞扬报纸, 因为报纸（通过来信版块）向读者征集意见, 从而将读者提升到合作者的地位。"读者随时准备成为作家，"他说："也就是说, 他是一个描述者, 但也是一个规定者……他获得了作者身份的机会。"（Walter Benjamin, "The Author as Producer", in Benjamin, *Reflections*, 1978, p.225）即便如此, 该报仍有一位编辑, 而来信版块只是这位编辑职权范围下的许多其他作者版块中的一个。

结论

[1] Hal Foster, "Trauma Studies and the Interdisciplinary", *de-, dis-, ex-*, vol. 2, 1998, p.165.

[2] 这又预设了从笛卡尔开始的"现代主体"可以这样概括——这种说法应该慎重。

[3] Fisher, 前引, 第 19—20 页。

[4] 重述一次："你一直都在那里, 投入到表演中去"（Kaprow, "Happenings in the New York Scene", p.16）；"观众可以被吸引到空间中去, 参与实时的体验……只有在装置中的阅读背景下, 写作才有其全部的效果"（*Kelly, Imaging Desire,* p.188）；"整个装置中的主要行为者, 一切都面向的主要中心, 一切都旨在此, 是观众……整个装置只面向他的感知, 装置的任何一点, 它的任何结构只面向它应该给观众留下的印象, 只有他的反应是预料之中的"（Kabakov, *On the Total Installation*, p.275）；"艺术与观者之间的关系都是第一手的现时经验, 无法以任何一种次要系统传递给你。"（Irwin, in *Transparency, Reflection*, p.88.）；"希望他们一走进画廊, 走上坡道, 就完全妥协了——他们被牵连了"（Acconci and Liza Bear, *Avalanche*, no.6, Fall 1972, p.73）；"我更感兴趣的是, 当观众看到自己看着自己, 或看着别人时发生了什么"（Graham,in *Forum International*, September 1991, p.74）；"在'生活的时刻'中, '在这里'的现实比它的表象更重要"（Oiticica, 1973, in Basualdo, *Quasi-Cinemas,* p.39.）。

[5] Graham, "Public Space/Two Audiences", *Two-Way Mirror Power*, p.157.

[6] "结构主义、解构主义、历史主义……我们当代的许多话语都宣布……主体的原子化和消亡, 以至于人们不禁为其被彻底抹杀而震惊。"[Joan Copjec, "Introduction", in Copjec (ed.), *Supposing*

the Subject, London, 1994, p.xi. Copjec] 想到的是拉康对主体的定位是分裂的（对弗洛伊德的自我而言是偏心的），想到的是罗兰·巴特的"作者之死"，想到的是福柯的主体是话语的影响，是德里达对主体的重新归纳。

[7] Michael Fried, "Art and Objecthood", *Artforum*, Summer 1967, p.22.

进一步阅读

Bruce Altschuler, The Avant-garde in Exhibition: New Art in the Twentieth Century, New York, 1994.

Michael Asher, *Writings 1973–1983 on works 1969–1979*, Halifax, Nova Scotia, 1984.

Walter Benjamin, "The Author as Producer", in Benjamin, *Reflections*, New York, 1978.

Nicolas Bourriaud, *Relational Aesthetics*, Paris, 2002.

Guy Brett, Catherine David, et aI, *Helio Oiticica*, Rotterdam, 1992.

Benjamin Buchloh HD(ed.), *Broodthaers: Writings, Interviews, Photographs*, Cambridge, Mass, 1988.

Daniel Buren, "The Function of the Studio" (1971), *October*, no.10, Autumn 1979, pp. 51–58.

Peter Burger, *Theory of the Avant-garde*, Minneapolis, 1984.

Guy Debord, *Society of the Spectacle*, New York, 1994.

Nicolas de Oliviera, Nicola Oxley and Michael Petry (eds.), *Installation Art*, London, 1994.

Johanna Drucker, "Collabolation without Object(s) in the Early Happenings", *Art Journal*, Winter 1993, pp.51–58.

Umberto Eco, "The Poetics of the Open Work" (1962), in Eco, *The Open Work*, Cambridge, Mass, 1989.

John Elderfield, *Kurt Schwitters*, London, 1985.

Hal Foster, "The Crux of Minimalism", in Foster, *Return of the Real*, Cambridge, Mass, 1996. Michael Fried, "Art and Objecthood", *Artforum*, Summer 1967, pp.12–22.

Dan Graham, *Two-Way Mirror Power*, Cambridge, Mass, 1999.

Dan Graham, *Rock My Religion: Writings and Art Projects 1965–1990*, Cambridge, Mass, 1993.

Ilya Kabakov, *On The Total Installation*, Bonn, 1995.

Lewis Kachur, *Displaying the Marvelous: Marcel Duchamp, Salvador Dali and the Surrealist Exhibition*, Cambridge, Mass, 2001.

Allan Kaprow, *Assemblage, Environments and Happenings*, New York, 1966.

Allan Kaprow, *Essays on the Blurring of Art and Life*, ed.Jeff Kelley, Berkeley and Los Angeles, 1993.

Rosalind Krauss, *Passages in Modern Sculpture*, London, 1977.

Rosalind Krauss, "Sculpture in the Expanded Field", in Krauss, *The Originality of the Avant-garde and other Modernist Myths*, Cambridge, Mass, 1985.

Rosalind Krauss, "A Voyage on the North Sea", *Art in the Age of the Post-medium Condition*, London, 2000.

Robert Morris, "Notes on Sculpture Part 2" and "The Present Tense of Space", in Morris, *Continuous Project Altered Daily*, Cambridge, Mass, 1995.

Brian O'Doherty, *Inside the White Cube, the ideology of the gallery space*, Berkeley and Los Angeles, 1999.

On Installation, special issue of Oxford Art Journal, vol. 24, no. 2, 2001

Julie Reiss, *From Margin to Center: The Spaces of Installation Art*, Cambridge, Mass, 1999.

Mark Rosenthal, *Understanding Installation Art: From Duchamp to Holzer*, Munich, 2003.

Erika Suderberg (ed.), *Space, Site, Intervention: Situating Installation Art*, Minneapolis, 2000.

Anne Wagner, "Performance, Video and the Rhetoric of Presence", *October*, no. 91, Winter 2000, pp.59–80.

Cecile Whiting, *A Taste for Pop*, Cambridge, 1997.

展览图录

Ambiente, parteeipazione, strutture eulturali, Edizione La Biennale di Venezia, Venice, 1976.

Blurring the Boundaries Installation Art 1969–1996, Museum of Contemporary Art, San Diego, 1997.

Cinquante Especes d' Espaces, Musee d' Art Contemporain, Marseille, 1999.

Der Hang zum Gesamtkunstwerk: Europaische Utopien stie 1800, Kunsthaus, Zurich, 1983.

Out of Actions: Between Performance and the Object 1949–1979, The Geffen Contemporary at the Museum of Contemporary Art, Los Angeles, 1998.

The Whitechapel Art Gallery Centenary Review, Whitechapel Art Gallery, London, 2001.

You Are Here, Pale Green Press and Royal College of Art, London, 1997.